U0042325

佛教美術全集 陸

龍門佛教造像

張乃翥 ◆ 著

ａ 藝術家 出版社

佛教美術全集 陸

龍門佛教造像

張乃翥 ◆ 著

ａ 藝術家 出版社

【目錄】

龍門石窟唐代佛教造像 〈文／張乃翥〉

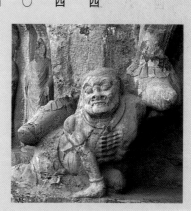

【序—瑰麗多姿的龍門佛教造像藝術】

位在河南省洛陽市南方一百三十公里伊水兩岸的龍門石窟，是世界著名佛教美術的寶庫。此地山水之美，自古以來即受歷代詩人的歌詠。

龍門石窟的佛教造像藝術，因北魏崇尚佛教而濫觴，嗣後歷經東魏、西魏、北齊、隋、唐而五代，至明代中葉始告湮息。在長達一千餘年的經營過程中，形成了具有兩千一百餘座窟龕，大小十萬餘尊造像、題記與碑刻三千六百餘件的佛教美術寶庫，從而造就了中華民族一宗壯觀的文化財富。

當我們走進龍門石窟繽紛多彩的佛國世界，首先令人嘆絕傾倒的是北魏造像藝術中，那些富於民族文化情調的裝飾雕刻。

雖然《魏書·釋老志》關於龍門石窟的開鑿有「景明初，世宗詔大長秋卿白整，準代京靈岩寺石窟於洛南伊闕山為高祖、文昭皇太后營石窟二所」的記載，但這座靈岩寺石窟，今天稱為「賓陽三洞」的北魏遺存，在藝術模式上並未繼承多少雲岡石窟的遺風。龍門賓陽中洞表示過去、現在、未來世界的三世佛造像，已改變雲岡佛像著右袒式袈裟的風貌，而穿上了褒衣博帶式的冕服。中原上層社會中流行的這種服裝，其特徵是下擺寬博冗綴、曳地綿長，這與龍門北魏佛像無一不衣襬垂於壇座周圍的形象，保持有完全的一致性。

不僅如此，就連北魏石窟中，往常連帶雕刻的供養人造像，龍門遷都以後的同類題材也都一改往日夾領小袖、風帽勒靴的裝束，而演變為褒衣博帶的服飾式樣。這是北魏拓跋王朝服制漢化在佛教造像藝術中最直接的表現，它反映出宗教藝術與現實社會文化變革的節律有著強烈的依賴性。龍門北魏造像中頻仍出現的漢式裝飾題材，如屋形建築、帷幕式斗帳及華蓋、羽葆、如意、塵尾等等上層社會的儀仗品種，已從更加廣泛的角度，證明了上述藝術現象的真切。

作為一種宗教藝術工程，本來殫精竭慮描繪神話形像世界的洞窟雕刻，在北魏藝術家馳騁天工的創作中，龍門石窟的佛教形象一再展現了世間人物的美好。龍門賓陽中洞的三尊主佛、蓮花洞南北兩壁的主像菩薩、普泰洞的五尊主像、石窟寺西壁的主像菩薩等，手臂充滿了人類豐腴機體的寫實意向，表達了一種嫵媚圓潤的情態。這類飽孕審美抉擇的藝術構造，體現著藝術家以現實生活為依據，對宗教形式作品的追求和理解。當我們懷著尋覓往蹤的洞窺意識來審視這座斑斕多彩的北魏文化遺跡時，終於由上述創作遺例，從藝術本源的層次上，感受到宗教遺存的文化本質。

北朝石窟藝術，從雲岡時代發展到北魏晚期的龍門，其藝術面貌的嬗變程度是十分突出的。通過對兩地佛教造像遺存的比較研究，我們感到龍門石窟的北魏雕刻，在藝術體質上處處洋溢著中原傳統文化的氣息。據本書作者張乃翥的考察，龍門石窟北魏窟龕中，見有一二九例維摩變造像，這類畫面中每每雕刻出一位神氣飄逸、感情充沛、手揮塵尾、奮髯論道的維摩詰居士，其取材與構思反映的正是當時風靡中原的那種士大夫閑適清談的時尚，這是龍門北魏佛教造像，在題材內容和藝術形式方面，弘揚中原文明的例證之一。

隋唐時代更是中國封建社會一個重要的歷史階段。由於當時物質生產能力的發展，與之相伴的文化事業亦即出現了繁榮昌明的景象。以龍門石窟佛教造像為例證，有唐一代這裡的造像工程幾乎占有整個石窟規模的三分之二以上。而且，當此之際的石窟施主系統，尚且包含了西至天竺、東至新羅、南達廣交、北抵鐵勒諸都的廣大僧俗。正因這些眾多部族的參與，才造就了龍門石窟氣象恢弘的人文景觀。

瑰麗多姿的龍門造像藝術，體現著中國古代人民兼容域外文明的胸懷和富於創造精神的智慧。他們通過自身鍥而不捨地藝術創造，在洛都畿下的伊闕峽谷中雕琢了一軀軀栩栩如生的信仰形象。透過對這些信仰對象的崇拜與謳歌，表達出對美好生活境界的追求和期待。

如以造像實例來看待，龍門石窟萬佛洞、極南洞、龍華寺諸窟壁基兩側的伎樂裝飾雕刻，其情態逼真的翩然舞姿，和組合有致的器樂配列，再現的正是一種盛唐音樂生活的表演場景，它反映了當時雕刻藝術家對理想中歌舞昇平生活的憧憬與企羨。

而潛溪寺、奉先寺、擂鼓台三窟等儀態雍容的菩薩形相，其豐潤飽滿的體質和動態窈窕的身姿，反映了藝術家對優越物質生活的渴望和對健康體格的重視。另如賓陽南洞、老龍洞、蓮花洞南崖與極南洞一帶數量繁多的胡裝供養人群像，則表明現實社會中唐人胡化風氣的熾熱。所有這些，一再傳達出古代雕刻家採摘藝術碩果於實際生活的原由。這種寓現實情懷於宗教藝術的創作原委，無疑對後人的藝術活動有著深刻的啓發意義，賦予我們的一項具有長遠研究價值的課題。

張乃翥以工作的關係，二十年來能以朝夕濡沫的敬業精神，踐足於石窟藝術之津梁，本書收錄二百五十餘幅北魏至唐代造像圖版，其幅面內容的選取和造型門類的編排，體現了他對龍門石窟的洞觀著眼與美學理解，也反映出作者在從事石窟研究的歷程中，對這一著名文化佛教遺蹟所積累的感受經驗，和由此提煉出來的審美品格。

願本書成為引導人們欣賞龍門石窟佛教藝術的一條百卉綻開的小路。

林潤娥

一九九七年歲末

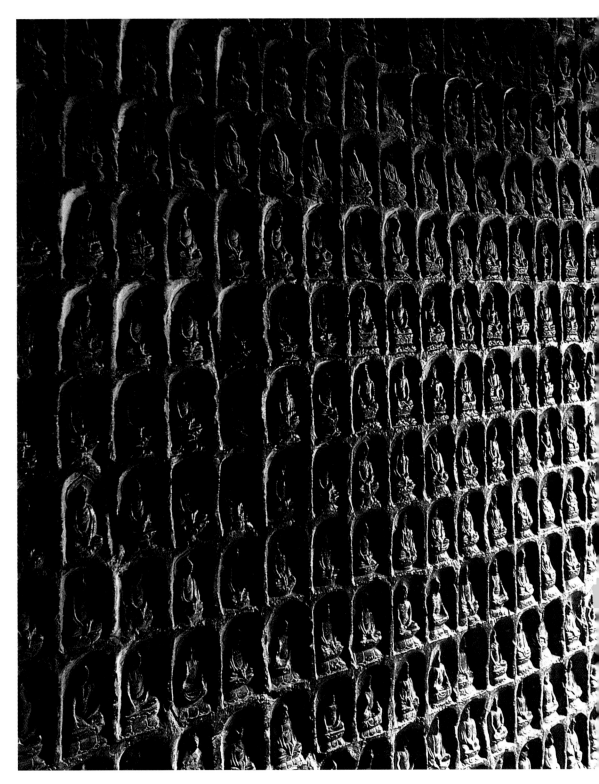

【龍門北魏石窟佛教造像】

【龍門石窟的初創及維摩變造像】

自佛教傳入中國，就開始了它漫長的中國化歷程，原為一種異國宗教的印度佛教，愈來愈和我國的社會生活密切結合，形成了具有中國特點的民族宗教。作為它的機體成份的宗教文化，也愈來愈能表現中國的民族化特點──東漢末期以來，佛教石窟寺藝術在中國正走著這樣一條道路。

龍門石窟的初創，據古陽洞等最早的一批造像推斷，當在北魏孝文帝太和十二年（四八八年）左右。此時正值雲岡二期造像的肇始階段（約相當於雲岡七、八兩窟的開造時間），因此這一時期龍門造像頗受雲崗形制的影響，帶有相當突出的雲岡早期犍陀羅藝術風格。如比丘慧成等最早的一些像龕，均作一佛二菩薩的主像組合，本尊多作禪定印結跏趺坐的右袒式釋迦或交腳彌勒，釋迦衣紋仍保留有厚重凸起的樣式。此與雲岡曇曜五窟本尊頗多接近，說明龍門石窟創制的初期，犍陀羅體系的文化影響仍占有主導地位。

但龍門石窟大規模的營造活動，發生在遷都洛陽之後的太和末年及宣武、孝明二世。這一時期龍門的造像史跡，無論從題材內容的確定，以至藝術表現手法的選擇，都已受到處於激烈變革的北魏社會生活的影響，由此產生了顯著的民族化特點。而最能表現這一特點的，在題材方面，當屬洞窟中頻仍出現的維摩變造像和供養人雕刻。

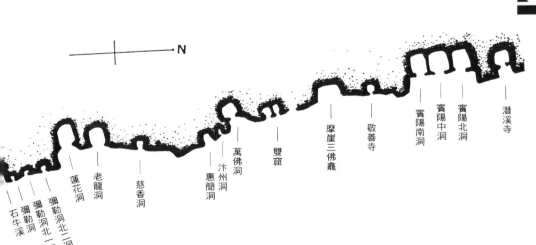

N

潛溪寺
賓陽北洞
賓陽中洞
賓陽南洞
敬善寺
摩崖三佛龕
萬佛洞
汴州洞
惠簡洞
雙窟
老龍洞
慈香洞
蓮花洞
彌勒洞北二洞
彌勒洞北一洞
彌勒洞
石牛溪

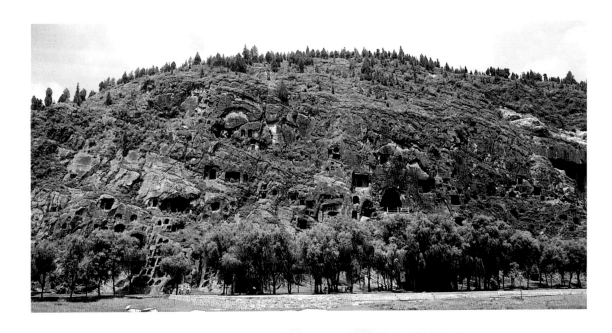

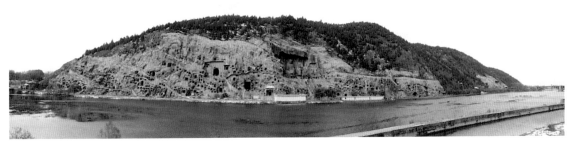

● 龍門奉先寺洞南側的石窟風景（上圖）
● 龍門石窟西山全景（中圖）
● 龍門石窟西山洞窟總平面圖　（下圖）

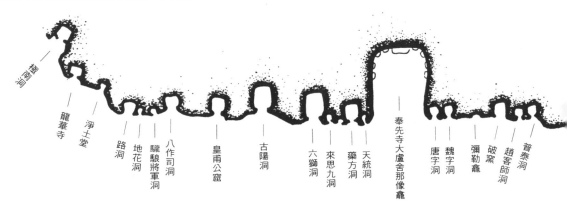

龍華寺
淨土堂
路洞
地花洞
驪騶將軍洞
八作司洞
皇甫公窟
古陽洞
六獅洞
來思九洞
藥方洞
天統洞
奉先寺大盧舍那像龕
唐字洞
魏字洞
彌勒龕
破窯
趙客師洞
普泰洞

【北魏漢化政策對龍門石窟的影響】

龍門的維摩變造像，貫穿北朝一代的始末，現存實例凡一百二十九鋪，這在國內石窟寺體系中尙屬僅見。其中一些製作宏麗的作品，如古陽洞、賓陽洞、石窟寺等，可以明顯看出，古代藝術家刻意地捕捉了經變故事中文殊前往問疾時的特定場景，維摩居士能言善辯、儀態非凡、舉止曠達的性格特點。

這類造像自太和中期的古陽洞，一直延續到北齊時代的若干小型佛龕。

繼雲岡之後，維摩造像題材在龍門洞窟中舉目可見，蟬聯一代，正與遷洛以後的北魏現實生活有著深刻的聯繫。

自魏晉以降，門閥興起，士族以門第標榜，自視清高，尤其崇尙清談的玄學之道。由於佛教入注中原，玄學遂與佛法結不解親緣。兩晉時代，我國玄學向佛教般若之學靠攏，江南名士競相與釋子交遊。此時適值佛教大乘中的《般若經》、《維摩詰經》諸經流寓中土，而《維摩詰經》一經，因其宣揚了一位「在家」而居，並以佛理兼長的居士形象——據說這位在家居士不但資財無量，奴婢成群，而且精於論道，長於雄辯，因而在玄學清談風氣日盛的士族社會中享有不凡聲譽。自支謙漢譯，該經在士族中即不徑而走，爭相傳誦。據史籍披載，東晉名僧支遁曾被邀至士族薈聚的山陰講論《維摩詰經》，興寧年間，顧愷之在瓦官寺所繪維摩圖亦曾轟動江南士林。及至蕭梁時代，連後宮嬪妃亦有諳於此道者。可見《維摩詰經》在魏晉門閥制度下的士族中有深刻的影響，成爲士族階級賴以自賞的精神支柱。

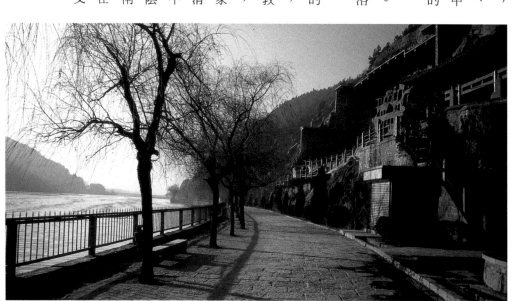

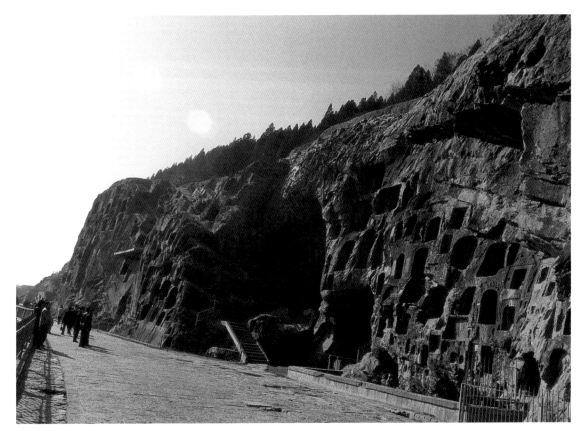

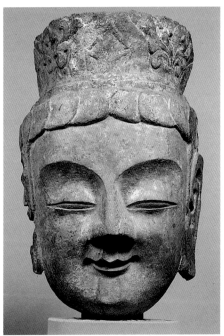

● 龍門西山老龍窩至蓮花洞南崖造像群　造像年代：北魏至
　唐。（上圖）
● 菩薩頭部　石灰岩彩色　高92cm　6世紀（北魏）　龍門賓
　陽中洞　大阪市立美術館藏（左圖）
● 自賓陽洞下南望伊闕（右頁圖）

北魏自太和初年以來，以拓跋氏爲首的鮮卑諸族已進入了向封建主義的生產方式轉變的高潮時期。太和九年（四八五年）均田令的頒布及太和十年三長制的推行，奠定了這一轉變的社會基礎。在此基礎上，爲了接受包括南朝在內的漢民族先進的封建文化，加強同漢族地主的聯繫，孝文帝採納了王肅等輩的建議，奉行包括禮制改革在內的一系列促進漢化的政策。又因與南方政權爭取華夏正統的名義，太和十九年孝文帝將國都遷至洛陽，此後接連發布詔諭，令改漢姓、習漢語、與漢族望門通婚，而且限令北人卒葬洛陽不得北還平城。這些措施促進了北方的民族大融合，推動了北魏社會封建化的進程，使封建門閥士族制度得以迅速發展。

北魏遷都之後，日益深刻地受到南朝封建文化的影響。作爲南方士族精神支柱之一的《維摩詰經》，即在這種條件下，大量地進入了處於急劇封建化的北魏社會之中。《魏書‧世宗本紀》載永平二年（五○九年）宣武帝曾「于式乾殿爲諸僧、朝臣講維摩詰經」，反映了北魏最高統治階層對《維摩詰經》的高度重視。這樣，在北魏皇室貴族的提倡下，龍門古陽洞、賓陽洞、石窟寺等即出現了大規模營造維摩變的造像活動。

龍門石窟的維摩變造像，自古陽洞太和末年以來直至北齊時代，在形象刻劃中一直保持著某種規範的造型特徵。這一經變故事的中心人物—維摩居士均被描繪成褒衣博帶、執掌塵尾、倨傲自負、從容論道的姿態。在一些製作宏麗、刻劃細膩的作品中，如賓陽中洞、石窟寺等，不惟維摩居士每飾以天人侍女、帷幔几帳，將經變氛圍烘托得富麗華貴，而且維摩居士每每顯示出一種「有清羸示病之容，隱几忘言之狀」的神態，與魏晉以來某些名士那種「風姿清秀」、「超然獨達」的氣質特徵如出一轍。

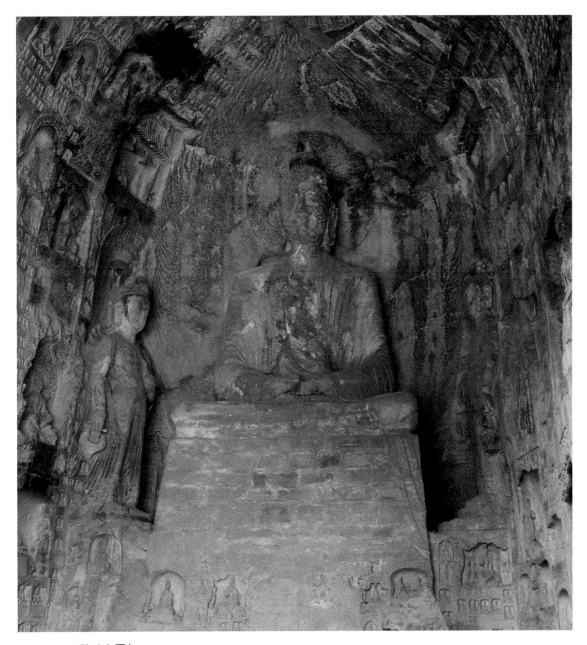

● 古陽洞西壁（上圖）
雕造主像三尊。本尊釋迦牟尼持禪定手印，結跏趺坐於佛壇上，所著褒衣博帶式袈裟下擺冗綴，衣褶流暢，開龍門北魏佛像漢式裝束的先河。本尊左右二菩薩，寶繒蓄髮，神色和悅，上身祖裸，瓔珞垂胸，下著大裙，百褶跌蕩。

● 古陽洞本尊佛　北魏時代（右頁右圖）

● 佛像背光局部造型（右頁左圖）
此為龍門西山交腳彌勒像龕本尊背光上段之剪影。圖中含有蓮花、坐佛、飛天、石榴、忍冬、聯珠、火焰、伎樂數層裝飾內容。其構圖結體充實，氣象繁熾，而雕刻手法凝重遲滯，鬱鬱沉靜，具有鮮明的犍陀羅藝術遺風，反映出龍門早期造像含有更多西域文明的因素。

15

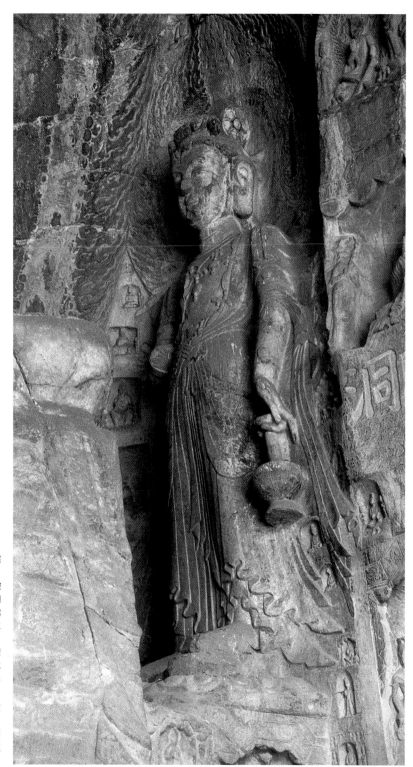

● 古陽洞西壁本尊左脅侍菩薩
（右圖）
菩薩寶繒束髮，上身袒裸，帔
帛、瓔珞交叉穿臂而於腹部迴
環肘間。下身著百褶大裙，裙
褶跌蕩飄逸，富有舉步迎風之
動感。菩薩提攜淨瓶之左手，
肌膚圓潤，指法優美，其生理
意像氣韻鼍然，情態感人，代
表了龍門北魏宗教藝術刻意貼
近人生的創作特點。
● 古陽洞西壁本尊右脅侍菩薩
（左頁圖）
菩薩裝束衣著與本尊左脅侍菩
薩略同，惟右手捏一桃形雲板
，為佛門唱唄所用之法器。

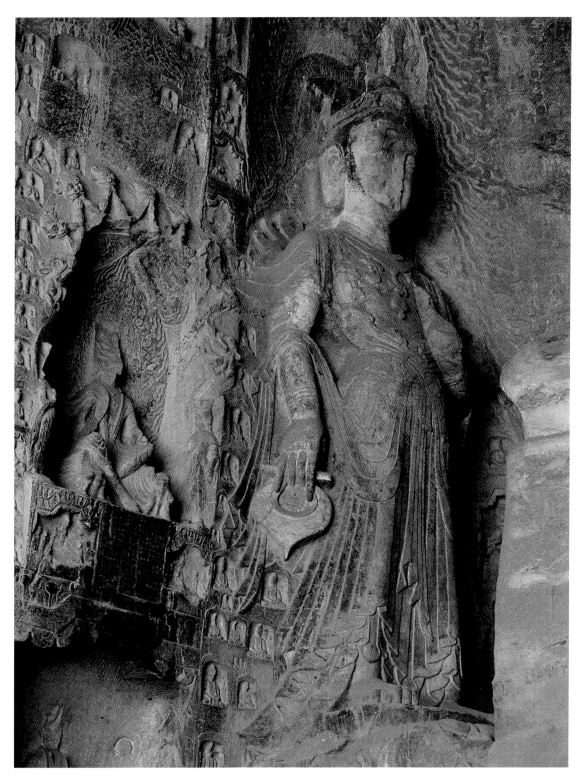

由此可見，表現在洞窟造像中的維摩，實質上正是現實生活中，某些士大夫清談家典型形象的傳移摹寫。古代匠師在此通過藝術創造所表達的，恰是北魏統治者在封建化的過程中夢寐以求、無限神往的「憧憬場」中的理想人物的典範。進而我們可以明瞭，龍門石窟北朝時期維摩變造像的頻仍出現，正是此時門閥士族在北朝觀念領域中占有主導地位的反映。自雲岡曇曜五窟至龍門北朝一代，佛教石窟寺藝術中頗多見有三佛、本生、佛傳等題材。

【供養人雕刻的出現】

雲岡二期以來，洞窟造像中開始見有供養人雕刻，這一造像題材，隨著石窟寺藝術的南衍而在龍門、鞏縣石窟等地發展。在龍門，從早期的古陽洞列龕中可知，這一題材的造像至遲在太和十二年（四八八年）即已出現。

嗣後，這類供養人造像形制日見恢弘，逐漸發展成爲大型的禮佛圖雕刻，其中最爲精麗超絕的作品，首推賓陽中洞「魏孝文帝禮佛圖」和「文昭皇后禮佛圖」兩幀大型浮雕，堪稱一代瑰寶。

「魏孝文帝禮佛圖」和「文昭皇后禮佛圖」分別鐫刻於賓陽中洞前壁門拱兩側。前者居門拱北側，南向。圖中一列儀仗以孝文帝爲核心，鞠躬虔誠，井然有序，信步徐徐導向佛場。孝文帝褒衣博帶，冠冕旒，手捥熏爐，儀態端莊謹恃。其側，二侍者左右脅侍；稍遠，又二侍者手執羽葆，交覆呈祥…；而其身後一侍者擎花，則旒蘇迭宕。孝文帝前有御史二人執儀仗爲之前導，後有著深衣籠冠的朝廷貴胄擁戴尾隨以備作場。後者居門拱南側，

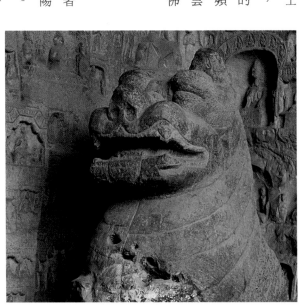

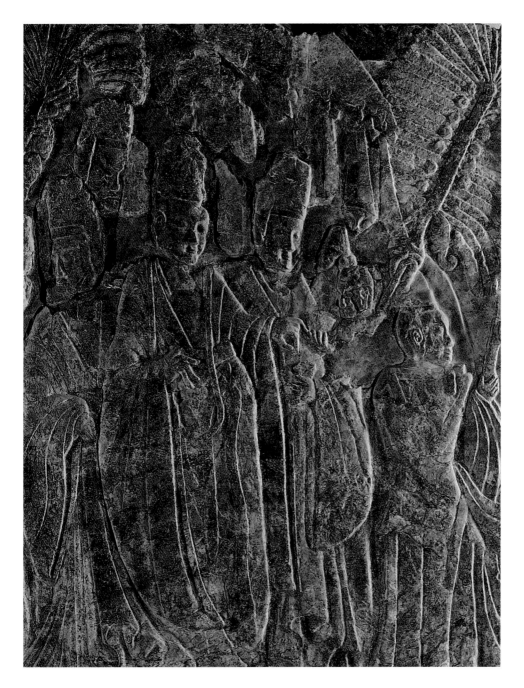

● 魏孝文帝禮佛圖（部分）北魏（523年）賓陽洞　石灰岩　高208cm×寬393.7cm　紐約大都會美術館藏
　（上圖）

● 古陽洞本尊座前石獅（右頁圖）
獅子原為享譽西域的動物，佛經將其視為護法之神獸，並以之譬喻佛法之威力。古陽洞這一石獅雕刻，手法簡樸、形態古拙，與三尊主像精緻細膩的藝術刻劃形成了鮮明的對比，更加增強了這一護法神靈粗獷雄渾的威懾氣勢。

北向。圖中文昭皇后首飾寶冠，裙襦曳地，風姿敦厚雍和，在其迎面有一女侍手奉熏爐瞻顧回首；其側，又一侍女手執蓮花。而其身後似為達官貴婦十餘人結隊聯袂。這一行列直至末尾仍有二持羽葆的侍女佇立於南側壁下。

在龍門石窟營造史中，直接以世俗生活為創作題材的造像史跡，在形制規模上以此為最。古代藝匠依據對當時現實生活中大量宗教活動的深刻觀察，結合對這一造像題材所含意境的概括和理解，將北魏最高統治者這種宗教禮拜活動，給予了形象逼真的圖解，將孝文帝和文昭皇后置於眾多的輔助形象的核心地位加以烘托，揭示了當時統治者與佛教密切的聯繫。

自雲岡一期以來，北魏石窟藝術在世俗化道路上日益發展，至龍門的鼎盛時代，這種現象爾後曾影響到敦煌隋唐以來的洞窟藝術。賓陽中洞這一組大型禮佛圖雕像堪稱國寶，首先在於它從造像題材這一領域，讓我們認識北魏石窟寺藝術的民族化特點，尤其它的題材內容和造型風格有著同等重要的意義。

這兩幀大型浮雕圖畫取材莊重，立意深邃。古代藝術家為了表現當時宗教生活隆重肅穆的氣氛，對畫面構圖和技法加以精心的斟酌。以構圖而論，這兩幀作品在有限的壁面空間中，對人物的層次配列作了周密的安排，層次顯得錯綜緊湊而又和諧統一。事實上，這一組浮雕在構圖和雕刻技巧上，已達到了兩漢以來以造像碑為代表的「板塊造型」藝術的爐火純青境界。從雕塑技法手段運用的角度衡量，這兩幀浮雕圖畫成功地汲取了我國古代雕刻藝術的傳統方法，即在追求作品藝術主題的前提下，充分發揮了線條造型的特長。

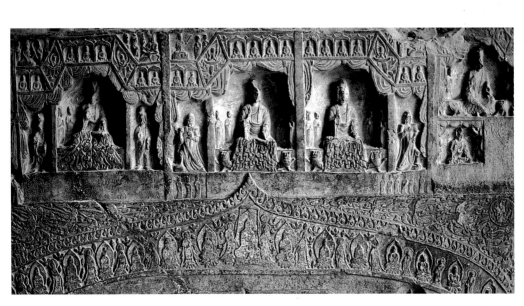

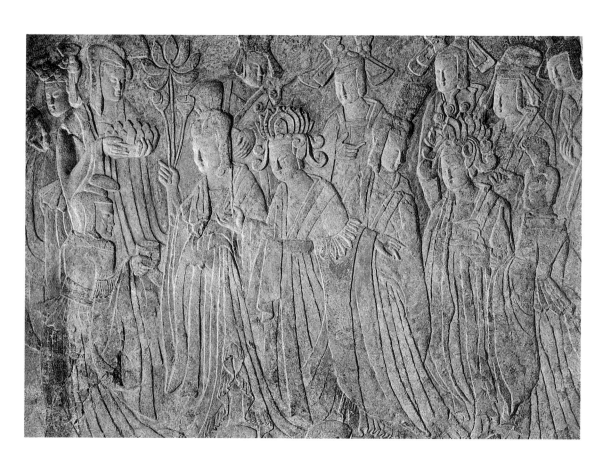

● 文昭皇后禮佛圖　北魏（523年）龍門賓陽洞　石灰岩　高202cm×寬278cm　美國納爾遜美術館藏（上圖）
● 古陽洞北壁佛龕的上層部份　北魏時代（右頁圖）

這兩幀浮雕在線條運用的效果上，顯得明快洗練，對揭示這一組世俗人物在皈依佛陀時，那種特定的性格表情和心理特徵有出神入化的效果。綜觀全圖，這一組浮雕圖畫在線條運用上，已受到〈洛神賦圖〉和〈女史箴圖〉的強烈感染。在這裡，北魏石窟寺藝術中一些較晚的造像，在表現技法方面確已從南方民族繪畫的傳統技法中汲取了營養，形成了有別於雲岡二期以前的所謂「中原風格」的民族特徵，即北魏中晚期龍門類型的造型風格，這從龍門北魏遷洛之後的其他題材在造型風格中亦可得到證明。

北魏遷洛後龍門造像的民族化特點

北魏遷洛之後的龍門造像，在造型風格和表現技法方面體現出民族化特點的，尤以佛像雕飾方式和窟龕裝飾圖案這兩點最為突出。就佛像造型風格而言，古陽洞、賓陽洞、火燒洞、蓮花洞、石窟寺和路洞等大型洞窟的本尊及主像最富代表性。這些洞窟的造像，服飾均已突破雲岡二期較早階段的右祖式或通肩式佛裝的束縛，全部改為褒衣博帶的冕服式服裝。此種改變乃是北魏自太和十年以來服飾漢化的反映。

《魏書・高祖本紀》曾載，太和「十年春正月癸亥朔，帝始服袞冕，……夏四月辛酉朔，始制五等公服。甲子，帝初以法服御輦祀西郊。」太和十六年（四九二年）「禁革祖裸之俗」，太和十八年十二月「壬寅，革衣服之制。」北魏皇室嚴禁鮮卑交領窄袖之服，全面採用中原漢民族寬博式服飾，朝野士庶不得違制。結合洞窟資料考察，除了上述賓陽中洞那一組大型禮佛圖外，我們也已見到在龍門孝昌三年（五二七年）之前的石窟寺內，南北二側壁壁基亦刻有大型的帝后禮佛圖一組。其間見有戴籠冠而長裙曳

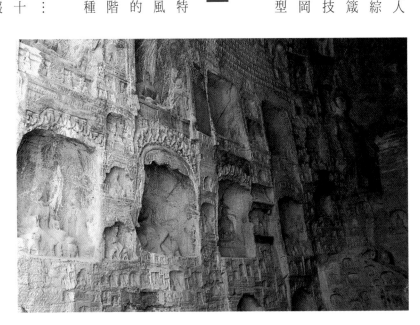



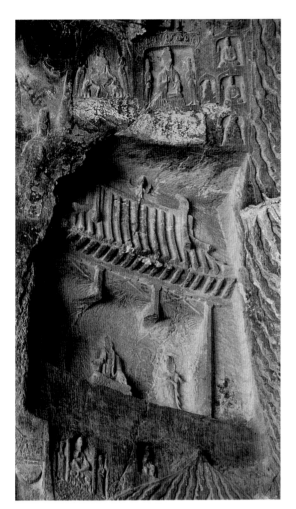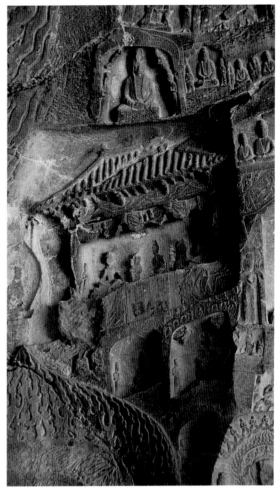

● 古陽洞西壁北端頂部之屋形龕（右圖）

與前龕呈對稱之格局，應為元燮同期所施功德。該龕屋蓋為廡殿頂，面闊亦三間，檐下欄額承坐於立柱櫨斗之上，各柱頭斗拱向外出跳，增加了出檐深度。欄額、檐檁之間有人字叉手聯接，兩次間且雕出具有兩個透視側面的華拱作為轉角裝飾。龕內各間均造像一鋪，釋迦居中，二交腳彌勒分置兩側。每間欄額下各雕飛天一對，唯以軀幹突兀，與前龕飛天迥異其趣。該龕龕下亦有禮佛人行列，而行列末尾連綴以供養菩薩各一身，為龍門造像組合中罕見之實例。

● 古陽洞西壁南端頂部之屋形龕（左圖）

係北魏安定王元燮於正始四年所鐫造。屋蓋呈歇山頂，面闊三間，正脊中央立一金翅鳥。檐下柱頂雕櫨斗承接橫檁和椽木，欄額插接柱身上端，中有人字叉手作為每間欄額與檐檁的承替構件。立柱柱身有六個棱面，自而上略有收分，此為北魏建築常見之法式。

● 古陽洞南壁（右頁圖）

主要由上、下兩層列龕構成有規劃的空間布局，列龕之間補刻以眾多的晚期造像。上層列龕中，竣工於景明三年的孫秋生像龕和景明四年的比丘法生像龕，是南壁具有絕對紀年的兩鋪造像，為判斷同壁造像的年代序列確定了大致的框架。

23

地的北魏上層貴族形象。以圖面內容可知，這類貴族形象此刻似正處於前往供養的運行行列之中，故在其身後見有提攜裙裾的侍女形象。

此類史跡，於鞏縣石窟寺第一、三、四諸窟帝后禮佛圖中亦可見到。以是觀之，足見北魏當年公卿法服之爲寬博，以致反映在洞窟雕像裝飾中，並非藝術匠師隨意虛設。此期佛裝一改舊觀，俱作褒衣博帶式樣。

其原因正是受了現實生活的影響。因爲任何作爲觀念形態的藝術作品，都不能脫離客觀物質條件而成爲無源之水，石窟造像的服飾式樣，歸根究底只能來源於社會現實生活的土壤。此從龍門維摩變造像內的一些典型器物造型中亦能得到印證。

龍門維摩變造像形制相當劃一，維摩手中所執之物名曰塵尾。出土文物中，亦發現有紀年確切可考的題名貴族執掌塵尾的形象。因此，表現在洞窟經變造像中的器物形制，正是世俗生活中現實器物的摹寫。

【秀骨清像式的中原風格】

北魏遷洛以來的龍門造像，除了上述服飾特點外，在佛像雕刻的藝術風格中也表現出民族化時代特徵。以古陽洞、賓陽洞、蓮花洞、石窟寺、路洞等洞窟的主像爲例，明顯看出這一時期的佛像雕刻，帶有一種面相清瘦、項頸修長、體態瘦削、風姿清羸的造型特徵——即所謂「秀骨清像」式的「中原風格」造型。這種藝術風格之所以在這一時期的龍門造像中產生，並擴展到以後的北中國石窟寺藝術中，正與上述維摩變題材的出現及帝后禮佛圖造型風格的形成一樣，都是北魏社會日益漢化的結果。

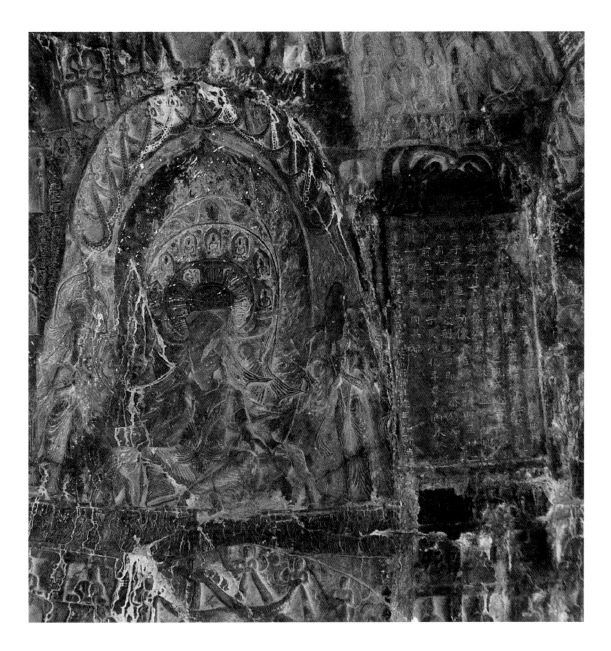

● 北海王元詳造像龕（上圖）

太和二十二年鐫造於古陽洞北壁東端之上層，龕內主像為交腳彌勒及二脅侍菩薩。該龕最有特色的造像是本尊左右的兩尊脅侍菩薩和龕下相向禮佛的一組供養人行列。二菩薩下肢頎長，所著薄質大裙緊貼雙腿而呈「曹衣出水」的樣式，其造像風格顯然受到西域笈多藝術的影響。

● 尉遲氏造像龕（右頁圖）

位於古陽洞北壁第一層列龕東端之上層，係北魏勳臣八姓名宦丘穆陵亮夫人尉遲氏於太和十九年所鐫刊。龕中雕一右袒而著裙的交腳彌勒，二脅侍菩薩亦著貼體過膝薄裙。該龕最有特色者，一為龕側所雕立姿胡裝供養人，每身頭戴風帽、身著夾領長袍，足履深筒勒靴，表現出鮮明的草原部落的衣俗，反映出太和遷都之際，洛陽一帶頻見北胡之遺風。二為該龕東側造像碑下所刻兩身托碑力士，與夾在其中的怒目咧齒的饕餮，二者均表情生動。

我國魏晉以來，士族生活頹廢日劇。他們不事生產，蔑視體力作業，甚至高級的武職官爵亦被他們視爲近乎濁流。他們神往追求的生活情趣，惟「一觴一詠」而已。那種矜高浮誕、詩思飄然、翹首遐觀、陶然忘機的曠達作風，是他們引爲自豪的生活目標和效法準則。這種極端的腐朽生活，將士族階層造就成爲一群群「濯濯如春月柳」的模樣。他們「入則扶持」，「出則居輦」，但根深蒂固的門閥制度卻在觀念領域中賦予這群人以自視完美的感應。故東晉以來南方士族無一不將體態清瘦視爲修身宗旨。就連瓦官寺顧愷之筆下的居士形象，亦被描繪成「有清羸示病之容，隱几幾忘言之狀」。可見魏晉之後，何等崇尚「秀骨清像」型的風姿了。

對這種「秀骨清像」的傾慕和謳歌，隨著士族生活的自我運轉，終演變成爲審美理想中一種時尚。在藝術領域內，南方藝術家顧愷之、戴逵、陸探微等人在他們的創作中又頻仍地呈現了它，使之成爲一種相對穩定的造型藝術。這種藝術風格，對遷洛之後與南方士族文化進行著廣泛交流的北魏社會，不能不產生深遠的影響，此期龍門石窟藝術中出現「秀骨清像」型的洞窟造像也就容易理解了。

【洞窟形制和窟龕裝飾藝術】

在龍門北魏時期，與前述主要造像題材和造型藝術風格同時表現出民族化特點的，還有洞窟形制和窟龕裝飾藝術。

龍門魏窟在形制方面已和雲岡明顯有別。雲岡時代的中心柱的支提式窟形在龍門已不再出現，而龍門窟制中也從未有前後室之分及明窗處理的手法，更無如雲岡九、十雙窟和十二窟的明間列柱設施。龍門魏窟平面多作

魏靈藏像龕拱柱特寫　該龕立面布局採取了犍陀羅佛教建築中常見的券拱手法。這一組拱柱用精麗嚴密的「分檔布白」技法，將柱身通體刻以薄浮雕的卷草紋樣。具有希臘化多立克形制特徵的垂蓮柱頭，顯得堅實碩大，其頂板上端則承接著蹺首環顧的龍首拱腳。

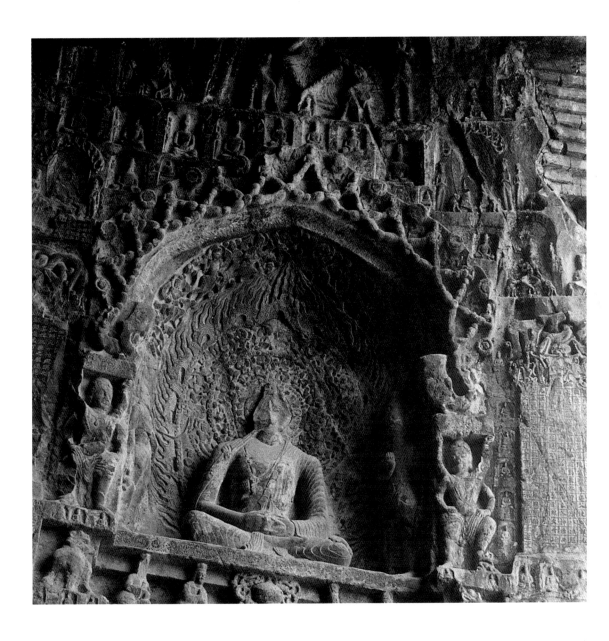

比丘慧成造像龕　即古陽洞北壁第一層東起第一龕，為北魏太和十二年比丘慧成為其亡父始平公所造功德。該龕主像為一佛二菩薩三尊式組合，本尊釋迦牟尼持禪定結跏趺坐姿，反映出北魏佛教注重禪修的時代特點。釋迦著右袒式袈裟，衣紋呈毛料質地的階梯形斷面，具有中亞服飾的民族特徵，代表龍門石窟最為古老的一種佛像裝束。該龕龕額以瓔珞華繩連結以化佛，券拱拱腳則以反顧龍首負荷於各有四臂力士的人像拱柱上。拱柱之頂板刻有西域風格的卷草紋樣，表明這類裝飾題材受到希臘化神廟建築人像類柱式的濃郁影響。在該龕本尊背光雕刻中，迭見高鼻深目的伎樂飛天和供養飛天，無疑說明了該龕的文化內涵已頗受到以犍陀羅藝術為載體的西域文明的薰染，這由該龕下檻圖案裝飾帶中見有鮮明波斯風格的連珠紋樣可以再得到證明。該龕東鄰之造像碑刻，為中國石窟寺造像題記中為數鮮見的陽刻碑文，其書法雋永，刀工精湛，為魏碑代表作品「龍門二十品」開基發軔之傑作。

馬蹄形，曲拱形的穹廬頂多有大型藻井。其中賓陽三窟特大型藻井並飾以金鈴、山紋，似有旒蘇綴空、迎風作響之姿，比若一幅幅皇御貴儲的寶飾華蓋。另外，龍門北朝洞窟在形制中一個特點是，各期窟龕多在近側側雕出造像碑一通或造像銘一碣。其中一些精美的造像碑，每每鑿岩雕出平座和螭首，形制頗似漢魏以來陵墓神道中的碑碣，小型造像銘則絕大多數鑿刻於像龕下側正中，如古陽洞列龕、賓陽洞、火燒洞、蓮花洞、石窟寺、唐字洞、魏字洞、普泰洞、慈香窯等即是。這些造像碑刻以題銘形式記述了諸如功德主姓名、發願動機、造像題材及鑿造年代等內容，數量之多，內容之豐富，乃國內石窟寺所僅見，為研究我國石窟寺藝術提供了珍貴的文物資料。可喜的是，這些題銘多書法精湛、筆意雋永，形成了風格獨特的

龍門四品之一　始平公造像記　北魏太和二十二年刻，乃比丘慧成為亡父始平公所造，為陽刻碑文。

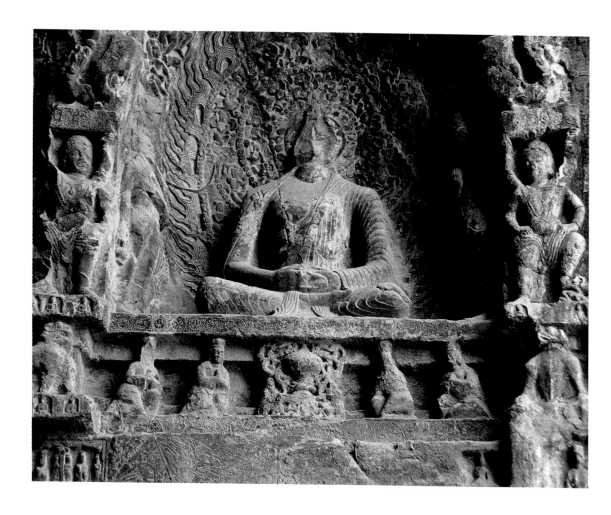

北魏造像龕拱柱特寫

此為古陽洞北壁太和十二年比丘慧成造像龕券拱柱式的特寫。拱柱主體為身長四臂的托柱力士,高舉著刻有花紋的頂板,頂板以上為有龍首環顧的拱腳,柱礎以下為高浮雕獅子各一尊。這類以人物形像構成的柱式,明顯來自犍陀羅藝術希臘化人像柱建築的影響。由此文物之片例,足見北魏拓跋王朝接納域外文明胸懷之寬廣。

「魏碑體」，具有頗高的藝術價值，爲原來中外碑版學者所見重。其中「龍門二十品」更是傑作中的精品。

而藥方洞北齊時代的道興造像銘和藥方刻辭，確屬我國古代醫學文化中一件存世珍寶。它不僅遺留了一份古醫藥學資料，更使我們瞭解北朝石窟寺藝術在世俗化道路上向前邁出的步伐。北朝邑社之士，爲了廣植功德，並會「以此微城，資益邑人」，將竭財事佛和慈善憫悲熔於一爐，通過石窟藝術加以暢化。在民族化的歷程中，北朝石窟寺藝術的世俗化進展莫能及此了。

● 龍門四品之一　魏靈藏造像記　北魏景明年間刻（上圖）
● 魏靈藏造像龕（左頁圖）
即古陽洞北壁第一層列龕東起第二龕。龕額作瓔珞疊交的覆鉢式華拱，兩棵拱柱以仰覆蓮瓣分爲上下兩節。該龕本尊爲持禪定姿態的釋迦坐像，反映出北朝佛教特重禪法的修習時尚。像龕下端安置熏爐一尊，左右兩側各雕三軀立姿的供養人。該龕藝術題材中最爲突出的是本尊背光餘隙之間最早出現於龍門的維摩變造像，其中蜷居屏風之後的維摩居士身著胡裝，手執麈尾，張口奮髯，彈指論道。這一造像題材印證了《維摩詰經》爲北魏社會所熱衷，揭示了北魏朝野清談之風的盛行。該龕東側的造像碑，爲北魏書法珍跡「龍門二十品」之一種。

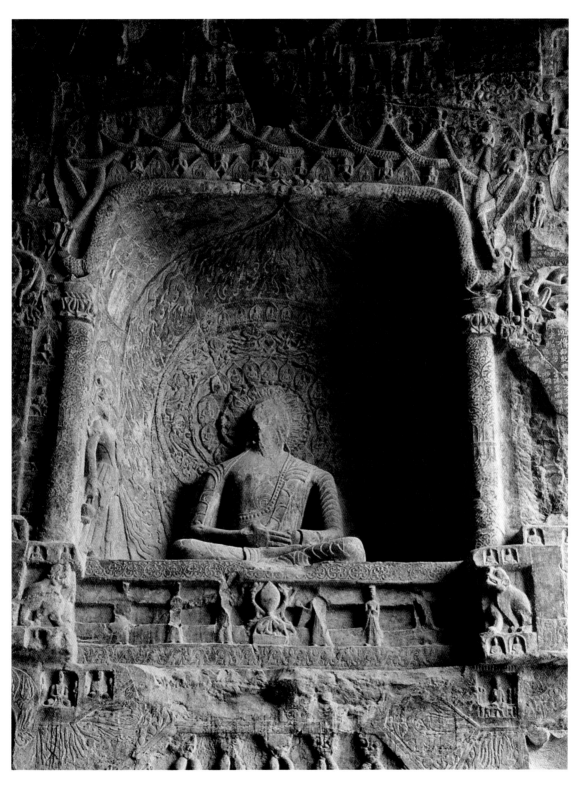

【龍門魏窟建築裝飾藝術的特色】

從裝飾藝術這一角度考察，龍門多數魏窟均見有逐漸民族化的痕跡。在古陽洞、賓陽洞、唐字洞、路洞等大中型洞窟及東魏以前的部分小型佛龕中，漢式仿木結構的屋蓋雕飾時常出現，形成了遷都以來龍門魏窟建築裝飾藝術的一大特點。

古陽洞南壁第二層列龕中，西起第二龕爲一釋迦多寶並坐龕，其西側加刻有一釋迦龕。這一釋迦龕一改雲岡早期以來習見的尖拱龕楣裝飾手法，將龕楣設置爲一單開間仿木結構的高浮雕單檐歇山頂屋蓋形式。屋蓋脊飾，以一展翅欲飛的金翅鳥居中，兩端鴟尾各一，雕飾簡練明快。精道難得的是，古代藝術家又於突兀高出的檐下薄浮雕一組一斗三升的人字拱裝飾。

這一鋪作工，以高浮雕向薄浮雕鮮明過渡的層次，突出了漢式龕楣裝飾立體造型特有的生動舒展的藝術效果，較之雲岡二期若干平雕層屋形龕及盝形龕，見有清新別致的民族特色，爲爾後龍門有魏一代的窟龕裝飾開拓了一種嶄新的格局。與這一屋形龕造型接近的，古陽洞本尊左右兩側上方各有一呈對稱狀態的佛龕。其南側一鋪，龕楣爲三開間歇山頂屋蓋，風格與前述屋形龕頗類似，惟北側一鋪龕楣屋蓋，則爲三開間廡殿頂形式。尤爲重要者，這一廡殿頂屋蓋雕飾在其檐下斗拱間見有出跳結構，可見元魏時代我國現實生活中木作屋蓋已採用了這種先進的間架結構方式，以增強斗拱和桁、枋的抗壓能力，並提高出檐深度及室內採光。

古陽洞之外，唐字洞窟檐亦爲摩崖屋蓋雕飾，此爲單檐廡殿頂，作法頗

● 古陽洞南壁像龕之一 （右圖）
即古陽洞南壁第一層列龕西起第一龕，造像形制略同於同列之孫秋生像龕，唯本尊背光圖案與龕側兩棵拱柱雕飾華美，尤足可觀。

● 楊大眼像龕 （左頁圖）
即古陽洞北壁第一層列龕東起第三龕，其立面布局和龕內造像題材略同於魏靈藏像龕。該龕覆缽式龕額中淺雕一座單開間的廡殿頂屋形建築，這在龍門早期魏龕中是一個典型的漢式裝飾題材，它反映了遷都洛陽之後的北魏佛教藝術，已受到中原傳統文化的影響。

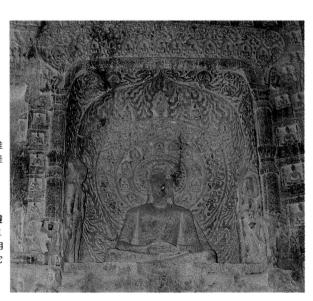

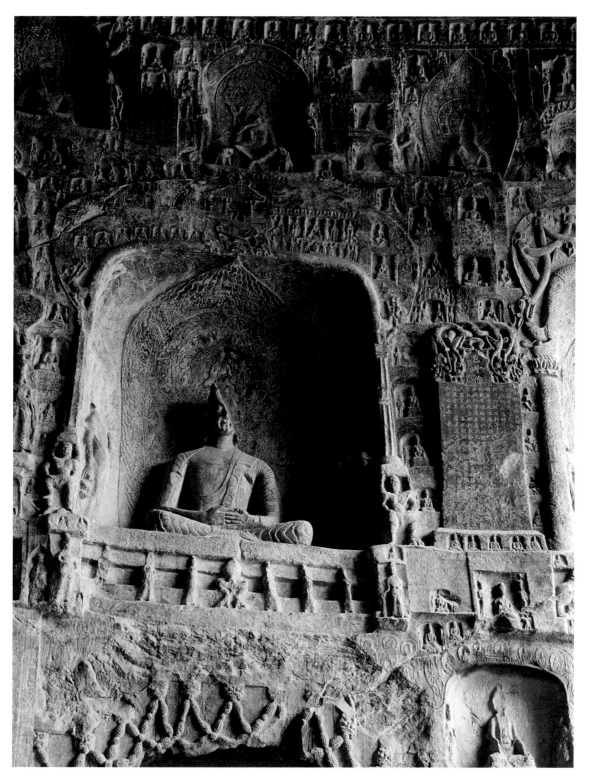

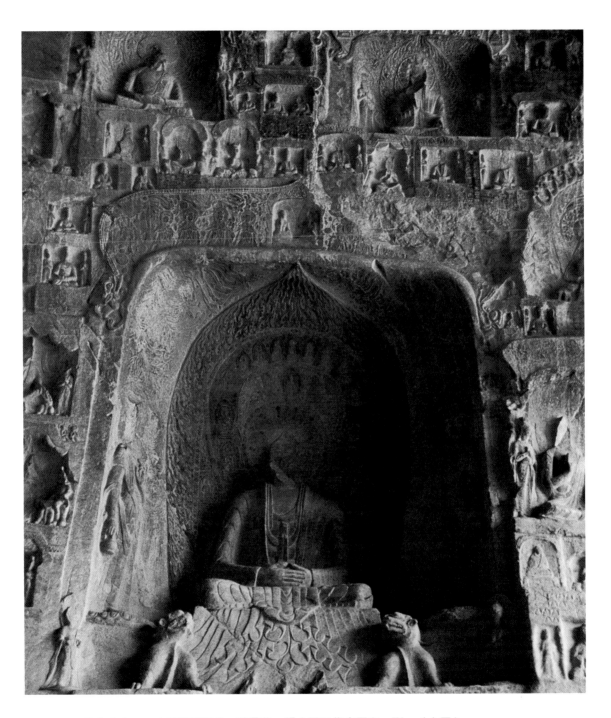

● 古陽洞北壁像龕之一　本龕與始平公、魏靈藏、楊大眼三像龕同在一列。（上圖）

● 楊大眼像龕拱柱特寫（左圖）

柱身通體刻有縱向的稜槽，自下而上見有明顯的收分。具典型多立克風格的柱頭亦承接著與同列像龕大體相似的龍首反拱。在柱礎以下的受力方向上，各雕一軀身長四臂的托柱力士，這與同壁東端始平公像龕的托柱力士有著共同的淵源。

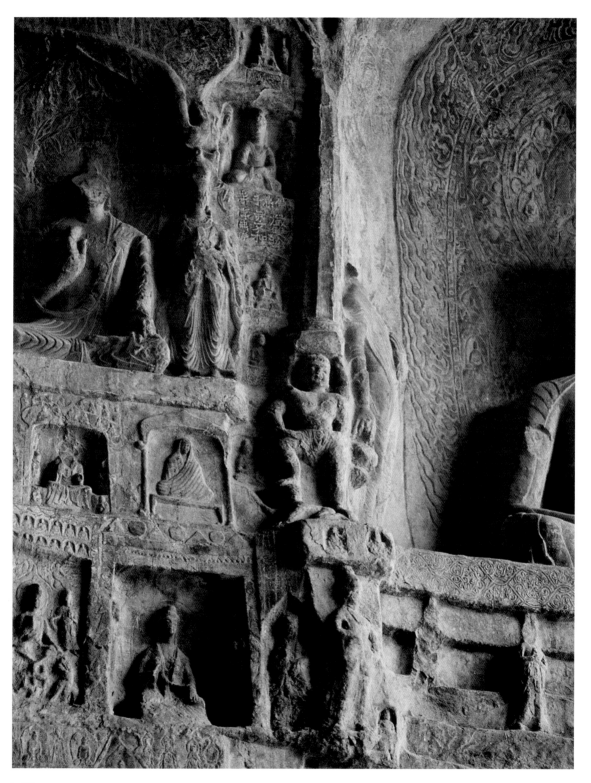

精工，與賓陽洞造像碑摩崖屋蓋，同爲龍門魏窟此類裝飾遺物中的宏幅巨製之作。但如以古建資料的價值來衡量，則並未居於冠首，路洞二側壁背屏式佛殿列龕遠勝於它們。

路洞南北二側壁間，雕有背屏式的重層列龕。其上層佛龕中見有薄浮雕的佛殿建築圖凡七鋪。這類佛殿建築均爲單檐歇山頂殿堂式結構，檐下裝有成組的一斗三升人字拱，檐柱各四。堂間各置坐佛一尊，周圍又繞以供養禮拜的菩薩若干，以圖面場景中人物形象活潑自由、竊竊低語的動態窺測，其題材內容擬爲描寫佛陀行法時某種特定的活動。這幾鋪造像，畫面情節頗富生活韻味，與麥積山北魏時代一二一窟群像塑造的藝術氣氛尤相接近，而較雲岡以來北魏佛像雕刻中那種千篇一律的程式化造型，可以說是面目一新。爲了展示畫面人物的室內活動的情節，這幾鋪浮雕建築圖畫皆將佛殿牆壁省略而去，故畫面人物的活動姿態得以歷歷在目。以古建資料的價值衡量，這幾鋪殿堂雕刻最突出的特點在於它們都繼承了漢代畫像石和畫像磚的造型傳統，從透視法則出發，給人們提供了正、側兩個建築側面，使我們能夠清晰地觀察到，北魏時代此類歇山頂屋蓋的建築結構。其次，這一組佛殿雕刻均將此類殿堂的台基形制刻劃得細膩入微：台基高敞，檐柱間裝有憑欄，台座四面中心各置曲欄型台階一鋪以供上下出入，台階前沿以隱示手法，揭示出殿堂外圍配有荷池曲水，大有「高台芳樹」，「花林曲池」之貌。

這一組佛殿裝飾雕刻，與洛陽出土的北魏寧懋石室畫像石建築圖畫風格極爲一致，畫面洋溢著類似現實社會庭院生活的濃郁氣息，爲我們研究古代建築提供了一組完整的模式資料。並且爲我們認識北魏石窟寺藝術，在

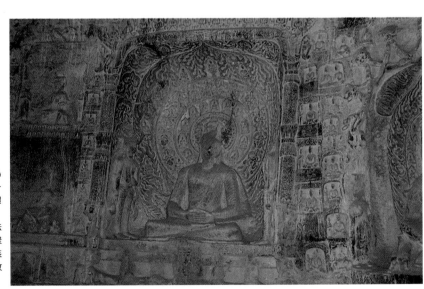

北魏像龕拱柱雕刻　即古陽洞南壁第一層列龕西起第一龕之拱柱。拱柱柱身以變體蓮花浮雕從中部分爲兩段，每段以分檔布白之嚴謹手法淺刻以多方連續的卷草紋樣。從藝術源流上看，這類裝飾無疑受到西域犍陀羅佛教文化的影響。

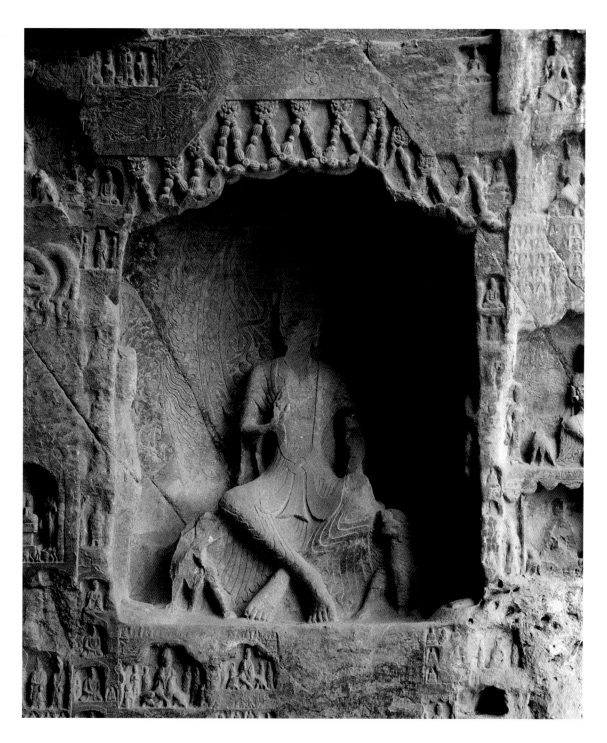

齊郡王元祐造像龕　即古陽洞北壁第二層列龕東起第一龕。龕內本尊為菩薩裝交腳彌勒，彌勒左右分別刻弟子、菩薩各一身。彌勒座前，雕護法獅子左右各一。本尊身後為結構繁縟的火焰紋背光，龕下正中有紀年可考的造像題記。

窟龕裝飾形式方面摹擬和吸取世俗素材而逐漸民族化提供了依據。結合賓陽三窟大型華蓋藻井及北魏某些重要洞窟地面雕花圖案或門拱坎檻裝飾的出現，我們可以看到，龍門北魏時代窟龕裝飾藝術在民族化的進程中已顯示出明顯的世俗化趨勢，古陽洞、賓陽北洞和蓮花洞等其他裝飾題材也可以說明這一點。

【北魏石窟寺藝術裝飾風格中國化】

古陽洞宣武以來的列龕中，一些佛龕楣拱間飾以寶裝瓔珞華繩文，此類華繩環節處，每以成組的浮雕爲之連結，雕飾精工，作法新穎，與孝文時

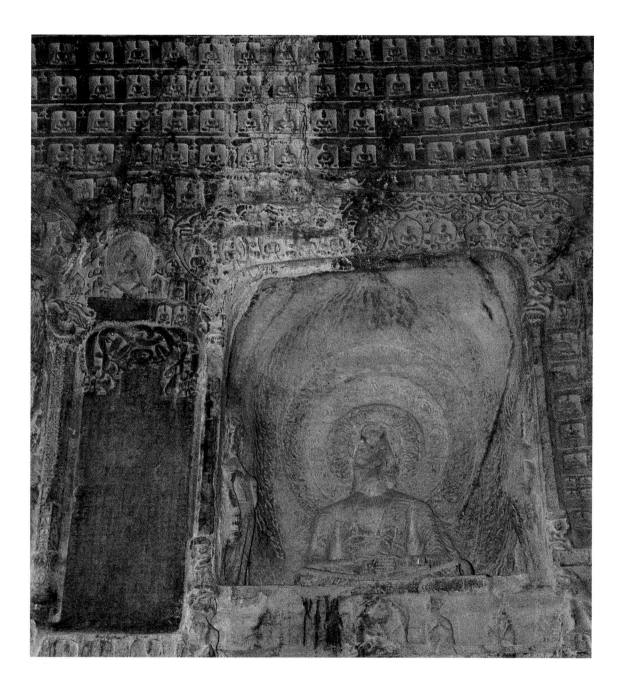

● 孫秋生等二百人造像龕（上圖）
即古陽洞南壁第一層列龕西起第二龕，完工於北魏景明三年，造像內容略同於同窟北壁之楊大眼像龕。龕
額間的列佛造像及飛天行列與龕下胡裝供養人雕刻是該龕的精髓，佛龕東側的造像碑刻是北魏書法極品「
龍門四品」之一種。
● 龍門四品之一　孫秋生等造像記　北魏景明三年刻（右頁圖）

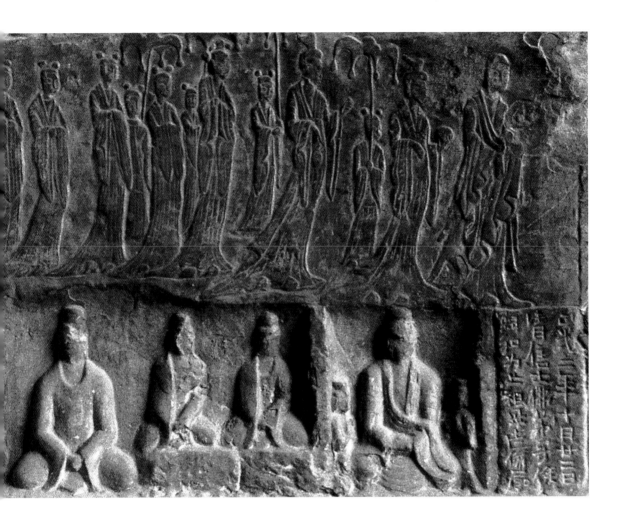

● 禮佛圖浮雕（上圖）
即古陽洞北壁安定王元燮像龕下的禮佛人行列之一，表現的是一組北魏貴族婦女在比丘尼引導下緩步徐徐前往禮佛的情節。這一列世俗人物肩胛瘦削、體格修長，表現出北魏遷都中原之後上層統治階級追求南朝士族階層玩賞清風秀骨、閒適隱逸生活的旨趣。
● 古陽洞北壁安定王元燮造像龕禮佛圖雕刻拓本　北魏永平四年刻（左頁圖）

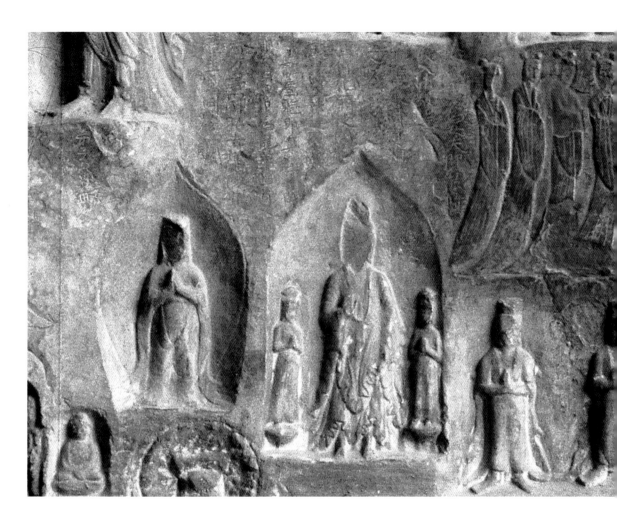

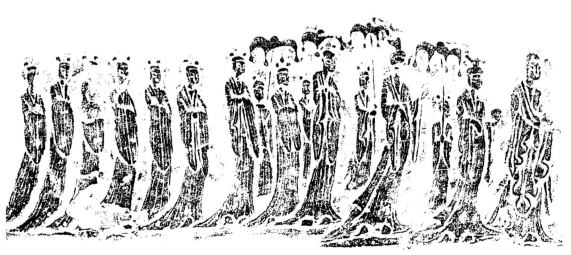

代慧成、交腳彌勒、尉遲、元詳等龕華繩紋楣拱比較，已富有一種清新的民族化特色。這種饕餮紋圖案，自商周以來青銅鑄器中即已層出不窮，成為我國民族藝術中一種傳統的裝飾紋樣，後代世俗器物又多所沿用，直至漢魏時代，一些墓葬門道中仍有將其稍加改裝而作爲銜環鋪首者。至於佛教藝術領域，在北魏早期石窟裝飾紋樣中則向所未見。古陽洞宣武以來這種瓔珞、饕餮相間的龕飾，較上述慧成等龕瓔珞、坐佛和蓮花相間的純西域風格已大爲改觀，呈現出明顯的中西文化融合的特點。此種饕餮圖案在蓮花洞火焰紋窟楣及火燒洞列龕楣拱間亦有再現，說明漢民族世俗文化的某些因素業已滲入北魏石窟裝飾藝術之中，而北魏正光四年（五二三年）之前的賓陽北洞，在洞口門拱下見有龍首型門墩的坎檻，更是北魏石窟寺藝術裝飾風格中國化的一個例證。

北魏遷洛以來的龍門造像，在上述題材內容和藝術形式領域內所表現出來的民族化特點，在佛教石窟藝術中已形成了以中原漢民族傳統文化爲基本特徵的時代風格。但這種民族化的宗教藝術，不可能離開它的發展淵源而孤立產生，事實上，龍門孝文時代及宣武前期的造像史跡中，已多見有域外犍陀羅風格的藝術造型。龍門石窟民族化的造像特點正是汲取了早期域外佛教文化的藝術營養，經過一個融合、醞釀和突破的複雜過程才逐漸明確起來的，這從古陽洞等早期龍門造像中看得尤爲明顯。

在古陽洞孝文帝時代的早期列龕中，本尊均爲持禪定印的右袒式釋迦坐像，此類釋迦衣紋與雲岡一期第二十窟本尊頗爲接近，俱作厚重凸起的式樣。龕內主像組合多作一佛二菩薩的配列方式，這與龍門孝文晚期以後流行的一佛二弟子二菩薩的主像組合，截然不同。這類佛龕立面均作拱柱結

龕楣裝飾浮雕　爲古陽洞北壁第二層列龕東起第四龕西端龕楣之裝飾。圖中梯形界格內刻一屈膝半跪的供養菩薩。菩薩上身袒露，屈肱念作，大裙飄逸、神色飛舞。加以樣花扶疏，風枝搖曳，充滿了萬籟祥和的理趣。

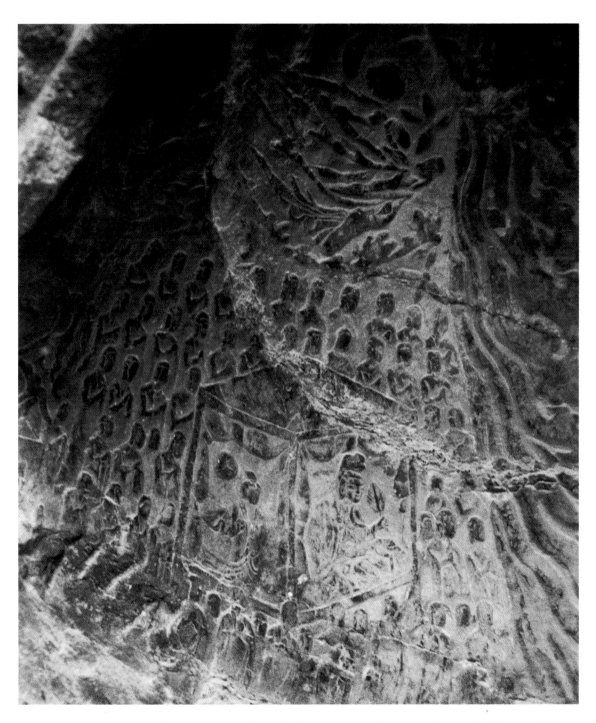

經變故事浮雕　古陽洞北壁第二層列龕東起第二龕內西壁經變故事之浮雕，內容為《維摩詰經・問疾品》中維摩居士因疾問答的場景。圖中維摩坐以垂幔斗帳，頭戴籠冠而褒衣博帶，手揮麈尾而張口奮髯，意態翩翩，風姿綽約，表現出一派宏論高遠的意致。維摩所居斗帳之外圍，有六列方陣型的聽法比丘合什供養，其整齊而龐大的陣容，烘托、增強了維摩侃侃論道的氣勢。

構，在其尖拱形的龕額間或高浮雕以粗鈍的瓔珞華繩紋圖案，或平雕盔形框格紋圖案，而拱腳均又坐落於左右分列的倚柱頂端。倚柱每呈多節狀，柱身或深刻縱向的棱槽，或淺浮雕重瓣仰覆的蓮花分節，或薄浮雕組織謹嚴的卷善紋樣。這裡有兩點須說明：其一，這類佛龕均在龕底雕出飾有西亞植物紋樣的重層下檻，下檻內高浮雕供養人左右各一列；其二，此類拱柱間往往見有高浮雕的托柱力士。這種佛龕造型當直接受到古希臘、羅馬建築「柱式」和「券拱」結合作法即「連續券」裝飾藝術的影響，並更表現了犍陀羅佛教藝術的某些風格。

再者，宣武時期開鑿的賓陽中洞，門拱外側火焰紋窟楣的拱腳下雕有一組對稱的拱柱，從南側的柱頭間清晰的劍盾飾渦卷紋雕刻看，這一組拱柱已具有摹擬希臘愛奧尼亞柱頭的明顯痕跡。這些域外風格的窟龕裝飾作法，正是西域文明對中原佛教文化發生影響的典型例證。參照《洛陽伽藍記》所載北魏一代西域胡人充斥洛都京畿的紀實，可知龍門此間洞窟藝術中犍陀羅作風，占有突出地位是有其深厚的社會原委的。

通過對洞窟造像史跡的分期我們可發現，孝文時代和宣武前期的龍門造像中，如賓陽中洞及古陽洞上述早期列龕，域外風格和中原風格的造型特點，在某些方面會見有交匯雜糅的現象。此舉古陽洞若干造像史跡略予說明。

【古陽洞造像】

古陽洞造像以南北二壁第一層列龕為最早。該列龕布局謹嚴統一，遞變

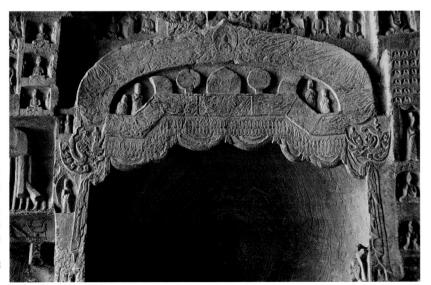

龕額浮雕　古陽洞南壁第二層列龕西起第一龕龕額之裝飾。龕額外層作覆缽式拱頂，其間鐫刻成組裙帶飄舉的飛天。龕額內層作斗帳式盝頂，其上有蕉葉、山花、供養菩薩，其下有居帳垂幕、祥雲奇花。這一組裝飾浮雕將中外建築題材融匯一爐。

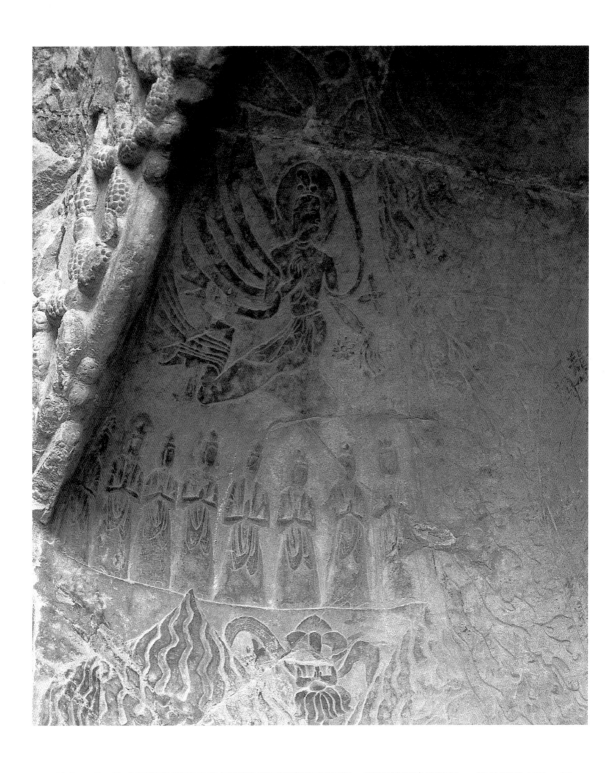

供養菩薩行列　為古陽洞北壁安定王元燮像龕西壁裝飾之浮雕。菩薩體姿清癯修長，意象恬淡文靜。圖面頂部有飛天翱翔作樂，洋溢著一派唱念融融的音聲。

● 古陽洞南壁列龕龕額裝飾浮雕拓本（上圖）

● 佛傳故事雕刻（左頁上圖）

古陽洞南壁第二層列龕內西起第二龕龕額之浮雕，內容為釋迦牟尼自降生至得道成佛的故事，其題材內容的系統性為龍門北魏同類造像所僅見。圖中以畫面中央釋迦苦修成道為終結，左右兩側分別刻出乘象投胎、樹下誕生、步步生蓮、九龍灌頂和王宮報喜、阿私陀占相、立為太子、山林之思、犍陟辭還共十個場面。這一組佛傳故事雕刻，內容連貫，布局和諧，剪裁得當，主題突出，形象鮮明，情趣逼真，創意雋永，刀法嫻熟，可謂中國早期連環圖書的經典樣本。

● 古陽洞龕楣浮雕拓片圖解（南壁第二層列龕西起第二龕龕楣拓片）（左頁下圖）

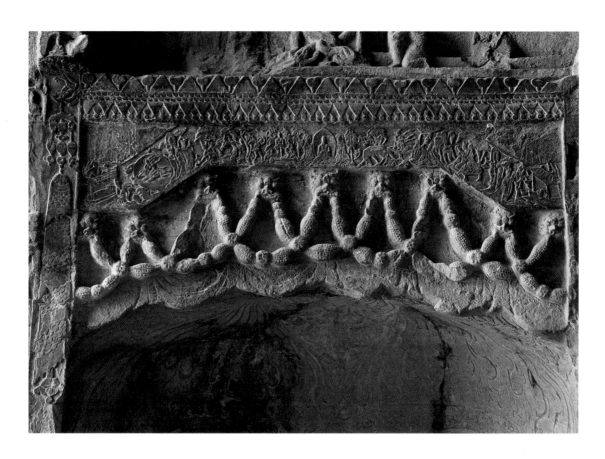

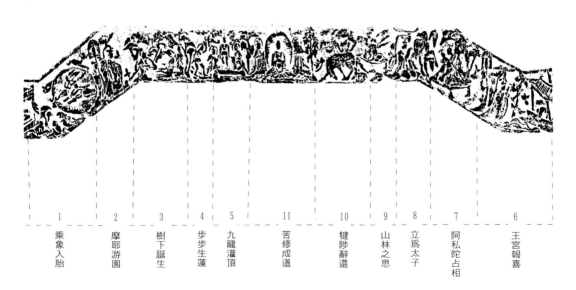

1	2	3	4	5	11	10	9	8	7	6
乘象入胎	摩耶游園	樹下誕生	步步生蓮	九龍灌頂	苦修成道	犍陟辭還	山林之思	立為太子	阿私陀占相	王宮報喜

脈絡有序，其中尤以北壁東起第一龕即慧成造像最為古老。慧成龕本尊釋迦右袒，龕楣鐫刻繁麗的瓔珞華繩紋飾，龕側拱柱模仿希臘多立克柱式造型而雕出頂托柱頭的力士形象，下檻密雕西亞風格的植物紋連續圖案，刻功古樸敦厚，具有犍陀羅高浮雕造型的濃郁風格。但其重層下檻內的六軀供養人造像，則均持冠風帽、著夾領小袖的鮮卑式服飾。此足說明，在佛教藝術領域內西域文化同鮮卑早期文化已有融合現象。而該龕東側造像碑，如前所述，不惟見有螭首、平座，其題辭亦為標準的漢字魏書，可見漢族文化亦與之相互融匯。

繼太和十二年的慧成龕之後，古陽洞北壁第一層列龕中魏靈藏、楊大眼二像龕雖則其他造型仍同慧成像龕一樣具有濃厚的犍陀羅作風，但此二龕下檻內的供養人造像作風一變，尋改作褒衣博帶式的漢民族傳統服飾。此後，該列龕東起第四龕不惟龕飾作法中少有犍陀羅藝術的因素，而且同持禪定印的本尊釋迦已改著雙領垂肩式的寬博式大衣，下擺密褶稠疊，垂於佛壇前列，啟開龍門本尊造像此種服飾的一代新風。自此，那種西域風格的右袒式佛裝在龍門已完全消失，從窟龕主像到供養人造型，龍門北魏造像終已進入了一個服飾徹底漢化的時代，龍門造像民族化的高漲，也正從這裡開始。中原漢民族傳統的文化以此為發端，逐漸廣泛地滲透到這一宗教的各個領域之中。

尤須矚目的是，在古陽洞第一層列龕中，南壁西起第四龕曾包含著更為複雜的文化因素。該龕與慧成龕位置對稱，也呈現出相當突出的犍陀羅作風，但該龕下檻內供養人雕像在文化類型方面卻顯示出複雜的民族因素。該龕供養人共計四軀，於熏爐兩側呈分列形式。除其中一軀與魏靈藏、楊

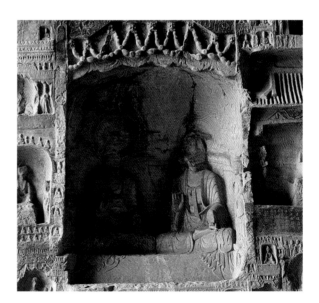

古陽洞南壁佛龕之一　位在第二層列龕中西起第二龕，龕內本尊為釋迦、多寶並坐說法像。此蓋依據北魏流行之《法華經》所鐫刻，表示諸佛演說《法華經》時，東方寶淨世界多寶如來必於座前出現的情節。

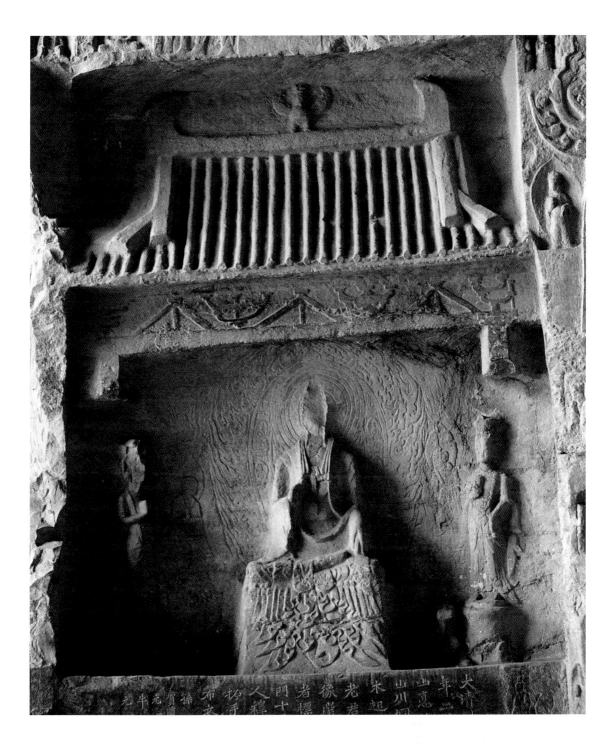

屋形佛龕　位於古陽洞南壁第二層列龕內西段，龕額雕成一座起架高昂的歇山頂屋蓋。其正脊金翅鳥居中，鴟吻碩大，顯示出巍巍挺拔的氣勢。屋檐下有浮雕斗拱和人字叉手承替檐檁，建築作風顯得富麗堂皇而又手法明快。為了擴大龕內主像的視覺空間，兩棵檐柱採用省身技法，開展出寶貴的觀賞視野。

大眼等稍晚佛龕同制已呈漢化的褒衣博帶式形象外，其餘三軀均與前述較早的慧成龕相同，仍持冠風帽、著夾領小袖的鮮卑式服飾，而且與上述漢化的立姿供養人體態不同，仍作半跪姿合什供養狀態。這一典型的造像說明，龍門北魏石窟寺藝術在由西域犍陀羅風格向中原漢化轉變的過程中，鮮卑文化曾經產生過一種中介作用。

龍門民族化造像的出現，並非由域外風格單一渠道突變而來，而是由域外佛教藝術的原始形態中經鮮卑文化的節制然後才逐漸純熟起來的。它說明北魏石窟藝術的發展曾與當代現實生活密不可分。北中國石窟寺體系沿著西域→涼州→平城→洛陽的序列發展，而雲岡、龍門時代的造像史跡確已充分證明，當時石窟寺藝術朝著民族化方向的不斷發展，正是北魏拓跋統治者在民族文化交流的過程中，日漸漢化的進程在宗教藝術中的反映，龍門石窟北魏造像的全部史實，已充分地說明了這一點。

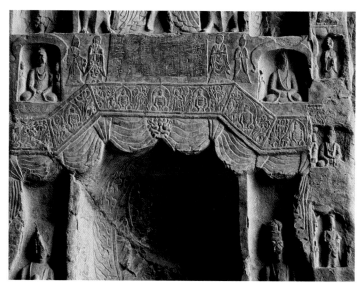

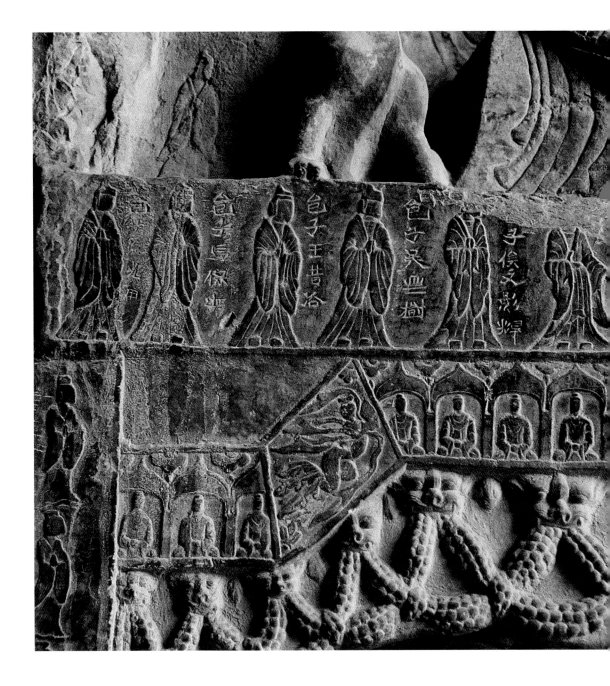

● 邑子像行列（上圖）

位於古陽洞北壁列龕之間。邑社乃北魏民間信仰佛教的結社團體，普通成員稱為「邑子」。在邑子參與石窟營造的過程中，往往將自身形象鐫刻於所施功德之旁，並刻有各自的名字，可以考見北魏信教群體的相關社會身份。如圖中「俟文影輝」者，即為入居洛陽的鮮卑宇文部落的遺裔，從其衣著形象可知已深受漢人風習的影響。

● 古陽洞北壁小型佛龕龕楣雕飾（右頁圖）

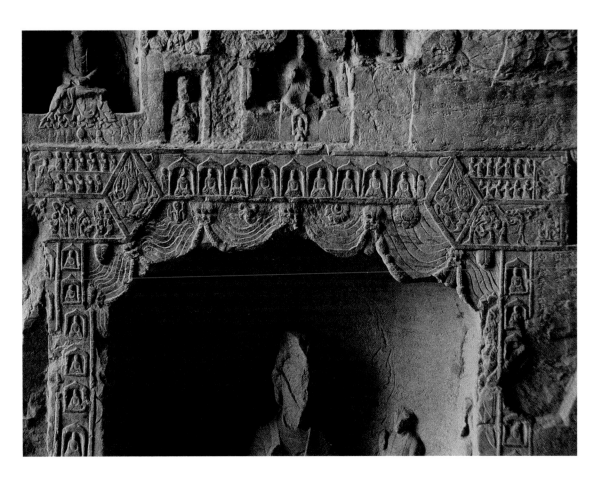

● 經變與佛傳故事雕刻（上圖）
位古陽洞南壁壁基西段，為神龜三年所造像龕龕額之浮雕。龕額左右頂角刻維摩詰經變故事，畫面即該經
《問疾品》描繪文殊菩薩前往毗耶離長者維摩詰居士處問疾、論辯的情節。龕楣盝頂界格內刻佛傳故事，
西段為樹下誕生、步步生蓮、九龍灌頂三個場面，東段為阿私陀占相、王位相讓兩個場面。
● 北魏龕額造型（左頁上圖）
位於古陽洞北壁第三層列龕中段，由覆鉢式龕額與盝頂式龕楣複合構成。圖中有七佛、飛天、化生、饕餮
、祥雲、蓮花等，又有斗帳居廬、經變故事。其構圖精麗繁縟，布局恢弘和諧，堪稱北魏裝飾雕刻經典範
本。
● 古陽洞北壁佛龕龕額裝飾浮雕拓本（左頁下圖）

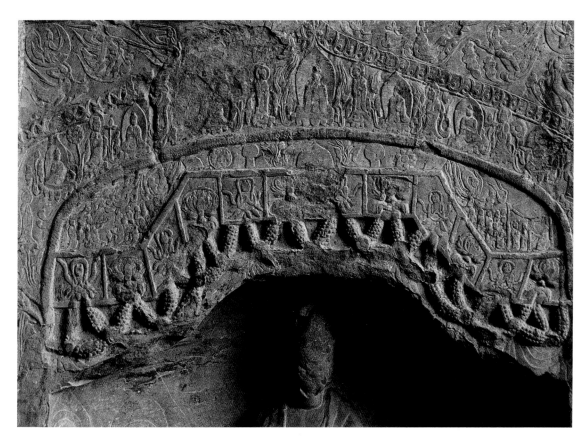

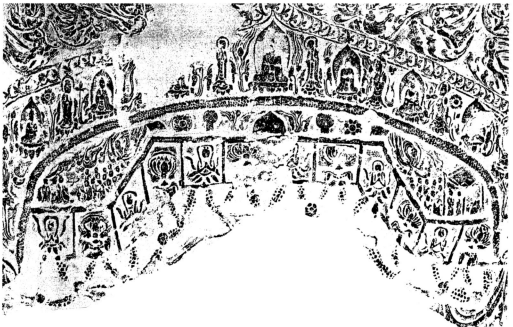

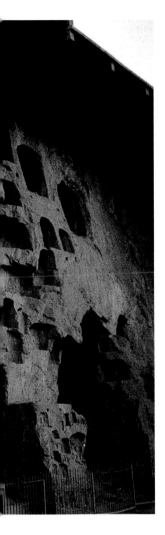

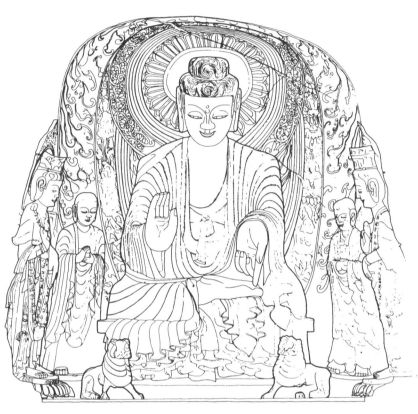

● 賓陽中洞西壁立面圖（上圖）

● 賓陽三窟平面測繪圖（左頁下圖）

● 賓陽三窟外崖立面（左頁上圖）

　　《魏書》載，龍門賓陽三窟原係景明元年北魏王朝敕令依照雲岡舊制為孝文皇帝和文昭皇太后追福營造的功德。這一組皇家工程，用工八十二萬二千三百六十六而未告竣。賓陽南、北二窟至唐代初年始有續作，因此這一組洞窟的主體工程殆為魏、唐兩代所完成。

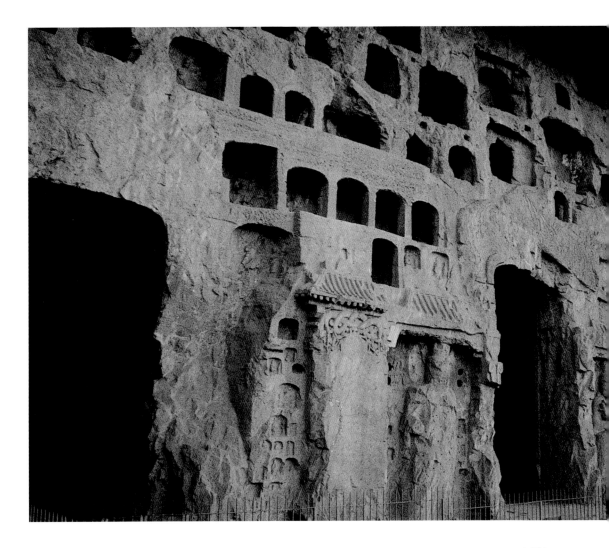

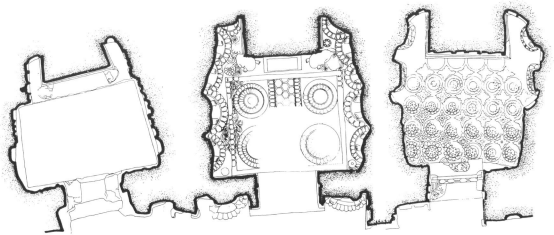

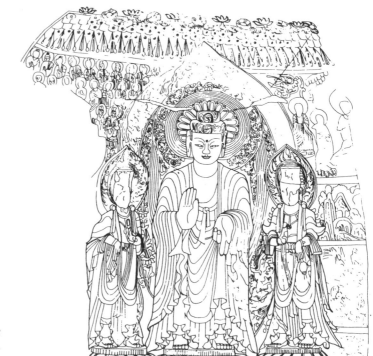

● 賓陽中洞北壁立面圖（右圖）
● 賓陽中洞南壁立面圖（下左圖）
● 賓陽中洞西壁主像等值線圖
（下右圖）

● 羅漢迦葉（左頁右圖）
釋迦牟尼生前十大弟子之一，在佛
教內部享有嫡傳法嗣的地位，於石
窟造像中往往侍立於佛陀的左側。
此為賓陽中洞西壁北端主像之迦葉
，高鼻深目，老成持重，顯示出一
副付法長者的神態。

● 羅漢阿難（左頁左圖）
釋迦牟尼十大弟子之一，耳濡目染
，不計朝夕追隨釋迦傳法弘教二十
餘年，石窟造像中常常侍立於佛陀
的右側。此為賓陽中洞西壁南端之
主像阿難，天庭秀麗，神情和悅，
使人望之虔敬。

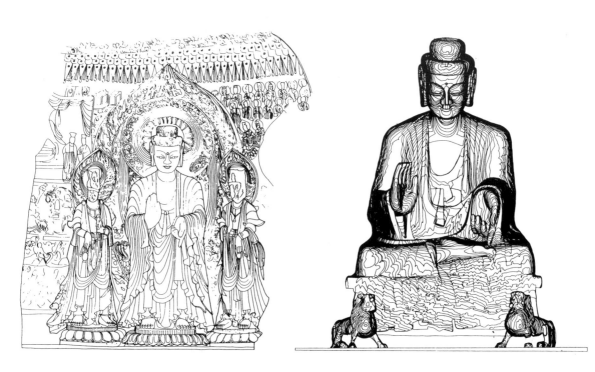

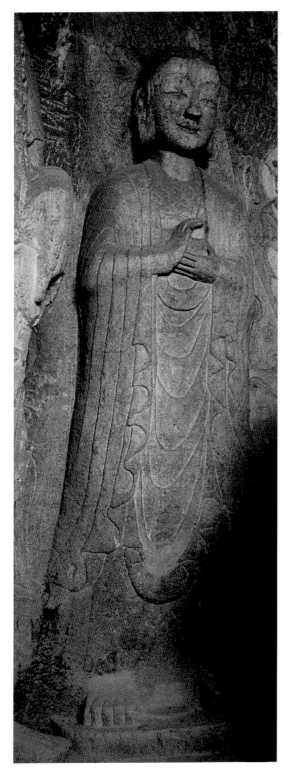
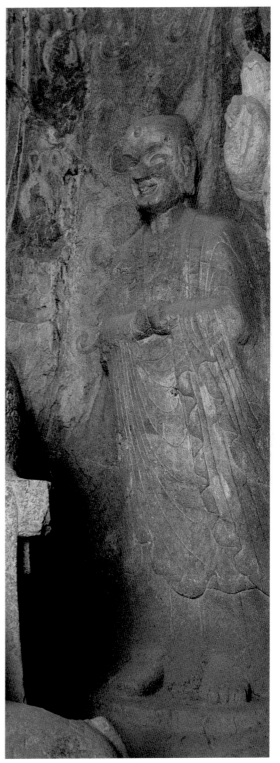

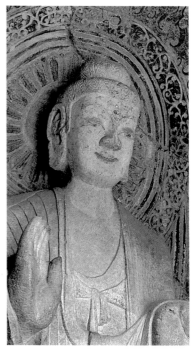

● 賓陽中洞西壁本尊　釋迦牟尼佛特寫（右圖）

● 賓陽中洞蓮花藻井（上圖）

中央為一造型嚴謹的重瓣蓮花，周圍以八軀憑虛馭風、絲桐流韻的伎樂飛天和兩軀振袂翱翔、播雨散花的供養飛天展開一幅極富音聲效應的畫面。整個窟頂空間被模擬於一個氣象恢宏的華蓋穹廬之中。

● 賓陽中洞西壁釋迦牟尼佛（左頁圖）

此洞雕造於景明元年至正光四年間，原係北魏宣武帝為孝文皇帝和文昭皇太后追荐冥福所施之功德。洞內主像依據《法華經》雕作代表過去、現在、未來世界的三世佛題材。該窟西壁釋迦牟尼佛褒衣博帶，結跏趺坐，面相清癯，溫文爾雅，開龍門石窟中原秀骨清像型造像藝術之時風，由此影響到北中國其它地區石窟造像的面貌。

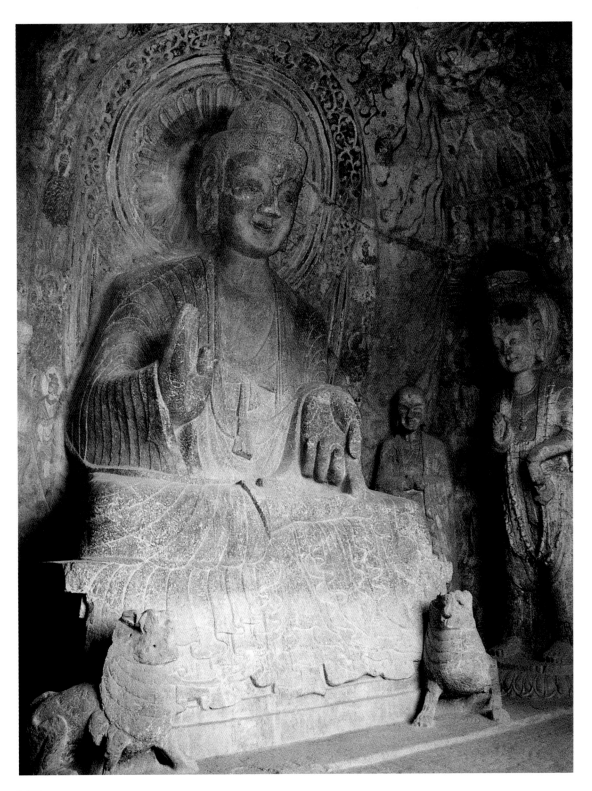

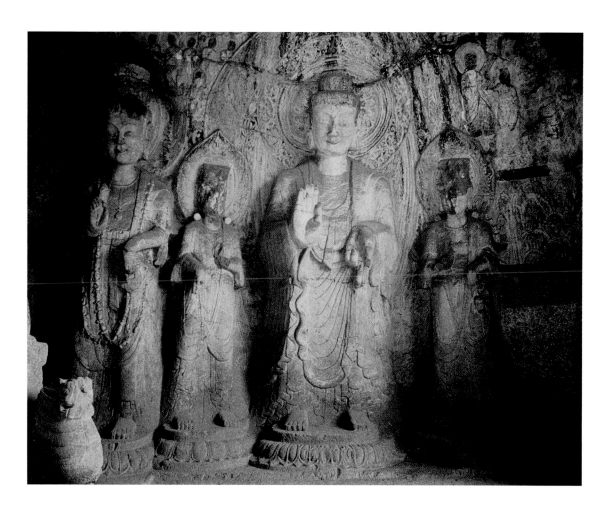

● 賓陽中洞北壁全景（上圖）
此立佛為釋迦牟尼的過去世造像，兩側有脅侍菩薩各一尊。

● 賓陽中洞南壁立佛雙足與蓮花特寫（左頁下圖）
佛經視蓮花為聖潔、吉祥之名物，在佛教藝術中蓮花有著特別眾多的表現場合。

● 賓陽中洞南壁全景（左頁上圖）
此立佛為釋迦牟尼的未來世造像，身著百褶流暢的褒衣博帶式袈裟，二脅侍菩薩帔帛交臂，長裙曳地，整組造像顯得富麗堂皇、滿壁生輝。

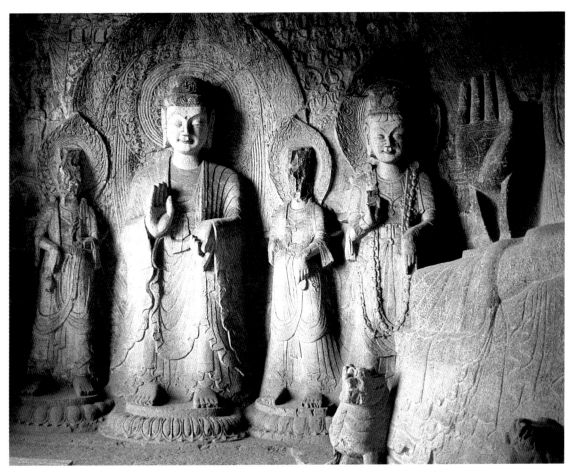

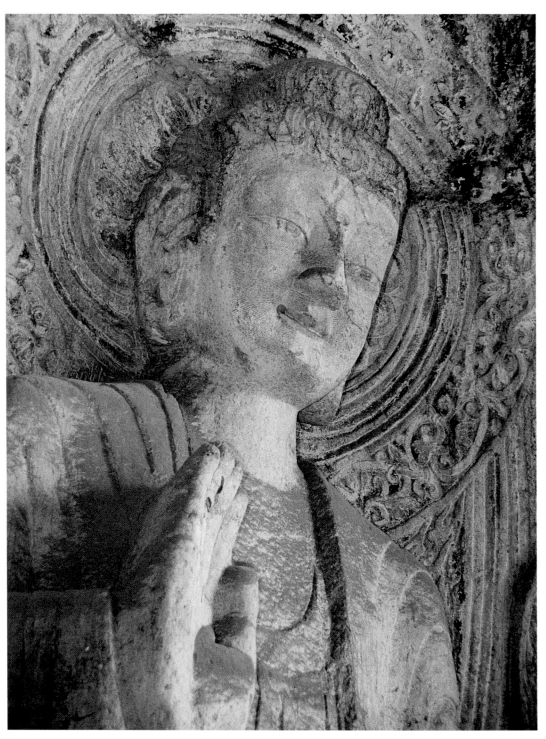

此為賓陽中洞北壁立佛上身特寫。為了表現佛陀慈悲眾生的宣化主題，古代匠師以纖細柔和、一絲不苟的線條造型，精心刻畫佛陀的面容，從而形成了突出的容光協和、貼切感人的效果。

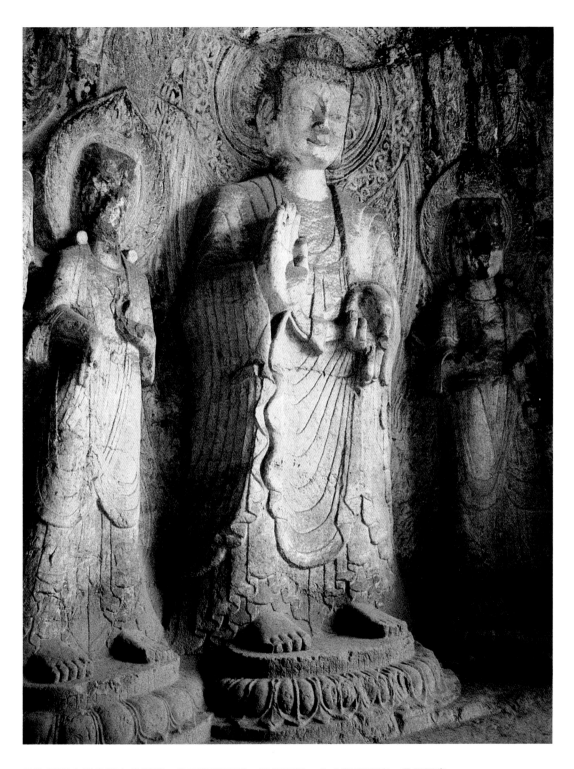

此為賓陽中洞北壁立佛側影。佛身胸懷寬廣，意緒可親，令人觀瞻留連，景仰不息。

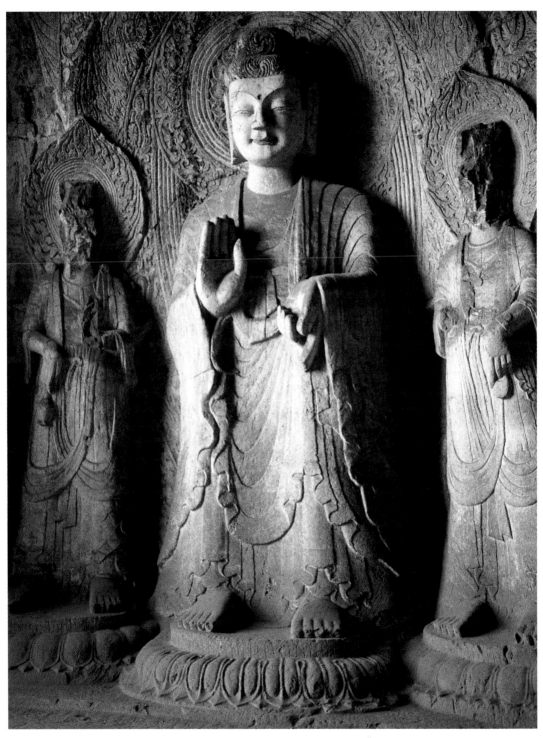

賓陽中洞南壁立佛近影
身軀偉岸，面相恬然，褒衣博帶式袈裟在熊熊燃燒的背光烘托下，令其形象顯得雍容華貴，器宇不凡。

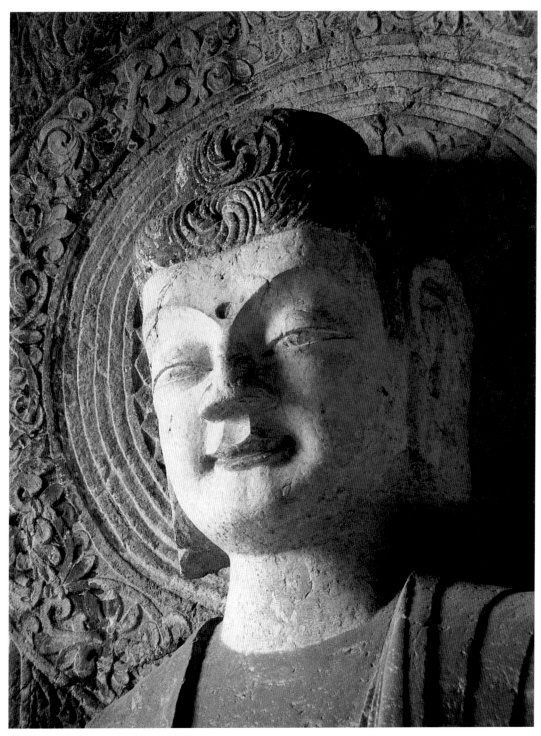

賓陽中洞南壁立佛頭部特寫
甜甜的微笑喚起了人們的景仰與喜悅。

● 維摩詰經變故事之二（上圖）
位於賓陽中洞東壁北段。圖中文殊師利菩薩乘坐蓮花蒲團，諸天伎樂與脅侍弟子、菩薩聆聽左右。

● 維摩詰經變故事之一（左頁圖）
位於賓陽中洞東壁，內容根據《維摩詰經・問疾品》刻劃：佛陀時代，毘耶離城有長者維摩詰居士，家資萬貫，能言善辯，深得佛陀之器重。一日佛於菴摩羅園中講說，欲召維摩來聽。維摩時故現疾，不從其請。佛陀命弟子舍利弗等前往致問，眾弟子皆因維摩難對而踟躕不前。佛陀遂使文殊菩薩往問，於是展開一場語動四座的論辯。此經典在魏晉南北朝時代大行於中國，僅龍門石窟北朝像中即有 129 鋪同類藝術題材，反映了魏晉以降清談世風的孔熾。

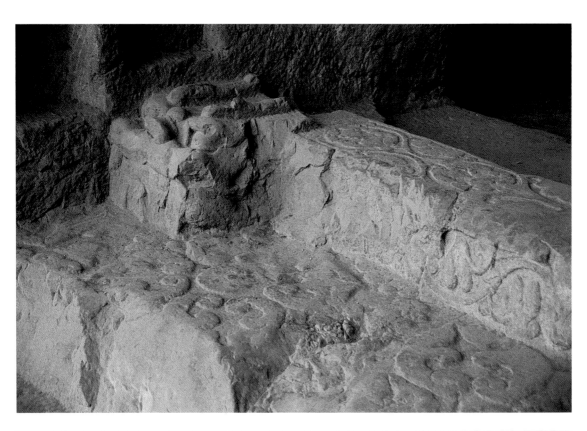

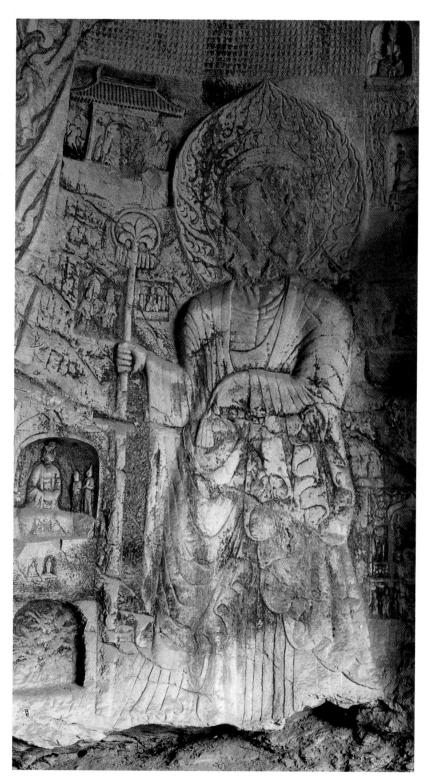

● 蓮花洞西壁主像系統之
迦葉（左圖）
圖中迦葉手持禪杖，老態
龍鐘，櫛風沐雨，追隨佛
祖，弘宣法教，行化四方
，一副行塵僕僕、飽經風
霜的神態。
● 賓陽北洞門檻南端龍首
門墩的近景 （右頁上圖）
從中可看到它對明清以來
殿堂建築龍首構件的影響
。
● 賓陽北洞地面蓮花雕刻
（右頁下圖）
由二十四朵排列有序的蓮
花所組成。

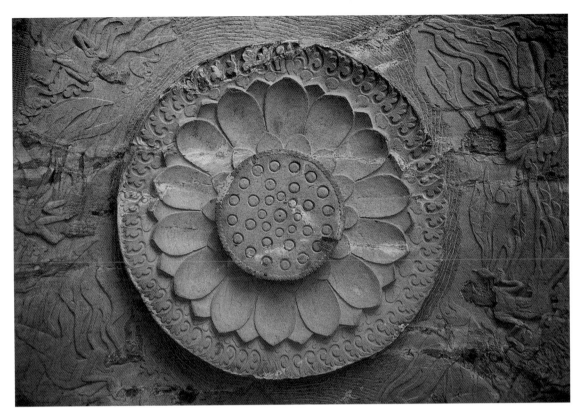

● 蓮花洞窟頂藻井之蓮花（上圖）
此為龍門石窟藻井蓮花中，形體最為宏
大而雕琢最為工麗者。北魏雕刻家又在
蓮花花瓣的周邊連綴了一圈組織嚴謹、
造型工緻的忍冬紋花邊，使這一建築裝
飾構件在整個洞窟廓大弘遠的空間中顯
得體量適當而又光彩奪目。蓮花洞在龍
門石窟乃至中國佛教上占有一定的地位
，與該窟如此精美的藻井裝飾有著莫大
的關係。

● 蓮花洞窟額以熊熊燃燒的火焰紋券拱
浮雕為主體，拱腳有異獸斜出，形象別
緻，拱心有一目齒盡裂的饕餮，亦為龍
門其它大型洞窟所少見。（右圖）

● 蓮花洞窟頂裝飾效果（左頁圖）
本尊背光翻卷跌蕩的火焰與窟頂如沐朝
露的蓮花，相映成趣，水之靈秀與火之
陽剛，於菩提淨境可以兼容矣！

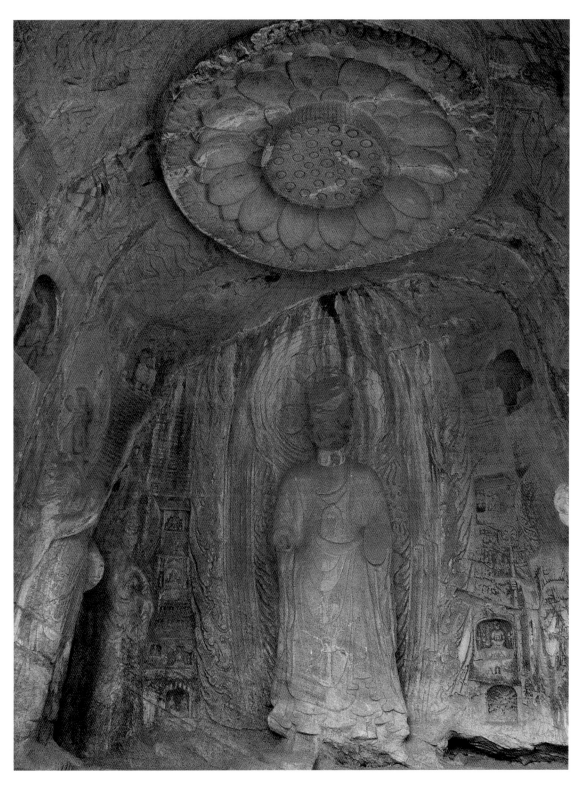

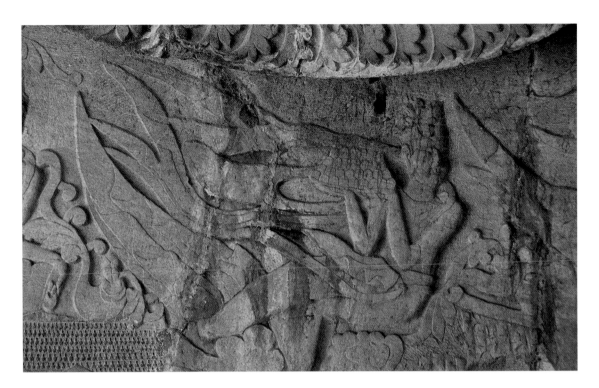

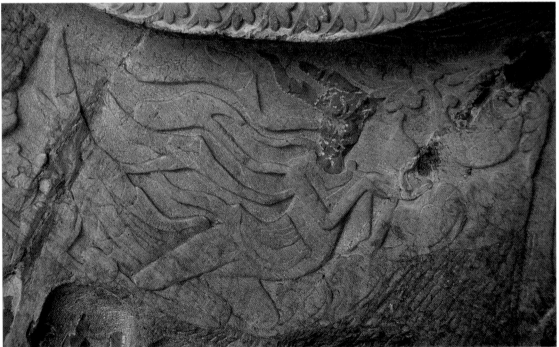

● 蓮花洞藻井南側供養天人之一軀。天人托果盤，駕祥雲，遊弋無礙，迎風翱翔。（上圖）
● 蓮花洞藻井南側供養天（下圖）

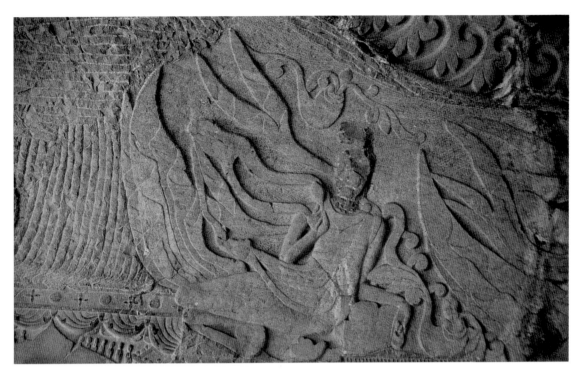

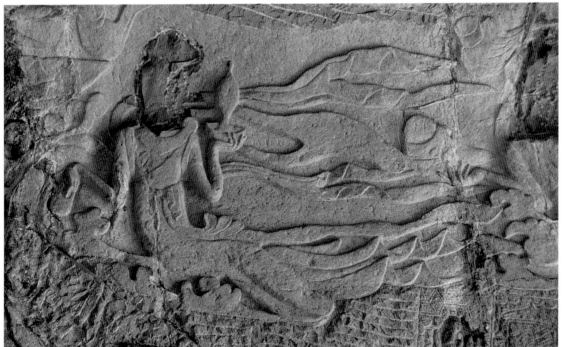

● 蓮花洞藻井南側飛天（上圖）
● 蓮花洞藻井北側供養天，手持薰爐、香囊，翔集佛前。（下圖）

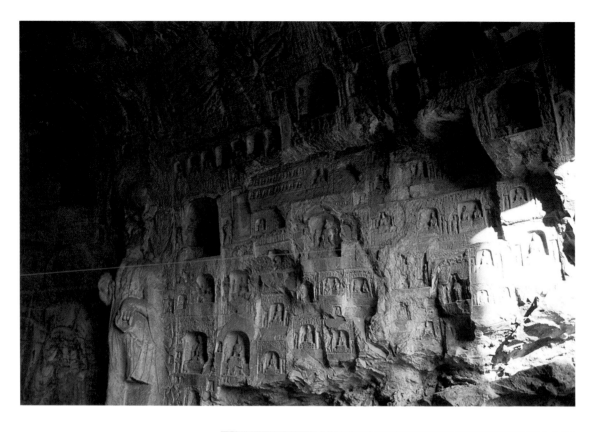

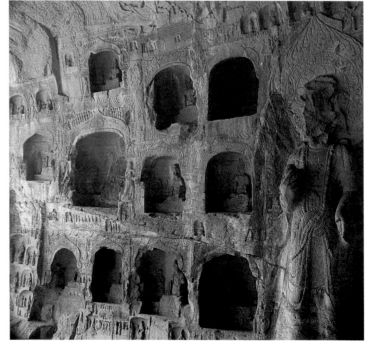

● 蓮花洞北壁（上圖）
密布大小佛龕和刊經，造像年代約
在正光、太昌之際，各龕造像形態
是北魏晚期的典型樣式。

● 蓮花洞南壁（右圖）
主要由成組的列龕所構成，造像年
代約在正光、永熙之間。其後補刊
的小龕或千佛，可考者已延續至北
齊天保、武平時代。

● 蓮花洞南壁主像之菩薩（左頁圖）
其個體造型中最具美學價值者，為
其肌膚柔麗的手臂與足下富於動感
變幻的蓮花。

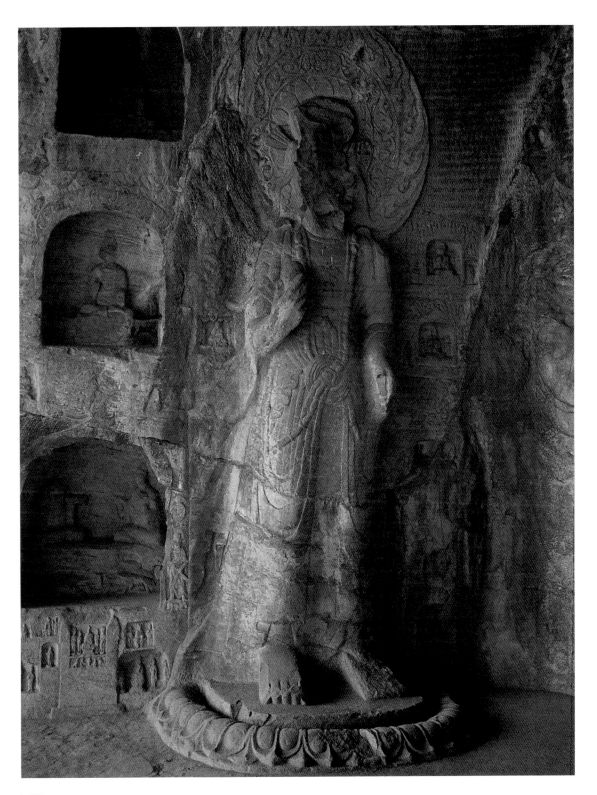

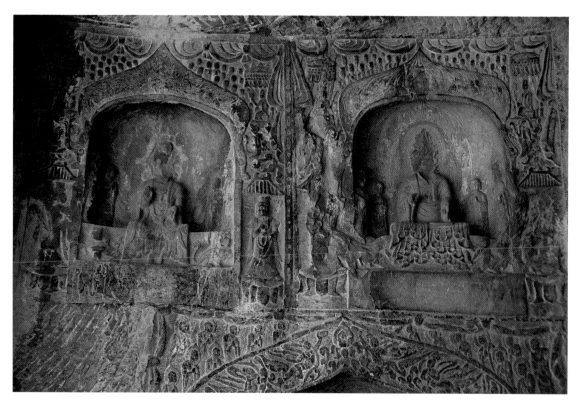

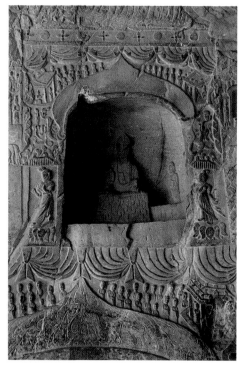

● 北魏造像龕一組（上圖）

位於蓮花洞南壁第一層，係一組帷幕覆蓋之下的覆鉢式雙龕。兩龕同為一佛二弟子二菩薩的造像組合，本尊均為著褒衣博帶式服飾的釋迦牟尼。兩龕龕額雕維摩變造像各一鋪，場面人物眾多、氣氛熱烈。維摩、文殊所居之華蓋佛帳，迎風飄蕩，富於動感，實為北魏士大夫儀仗之描摹。

● 北魏佛龕一鋪（右圖）

即蓮花洞南壁第一層列龕東起第二龕，覆鉢式券拱龕額頂端遮罩以帷幕，拱腳飾以反顧龍首，其下左右各一屋形耳龕，內雕護法力士各一身。龕額兩端雕維摩變造像一組，維摩、文殊附近各有聽法比丘烘托場面。龕內主像為一佛二弟子二菩薩，形制與龍門北魏晚期同類像龕相垺。

● 蘇胡仁等造像龕（左頁圖）

即蓮花洞南壁第二層列龕東起第一龕，其覆鉢式龕額的拱腳雕成鳥首反顧的形象，題材新穎，技藝精良，是龍門龕額雕飾中難得的佳作。龕內主像為一佛二弟子二菩薩，造像風格類近同期像龕。龕下有正光六年蘇胡仁、蘭噉鬼等二十餘人所刊的造像題記，從中可見北魏晚期信教團體民族的繁雜。

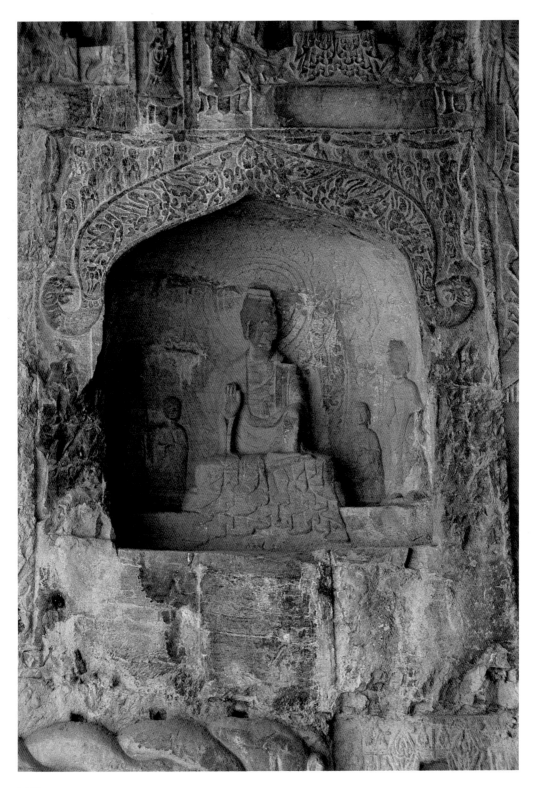

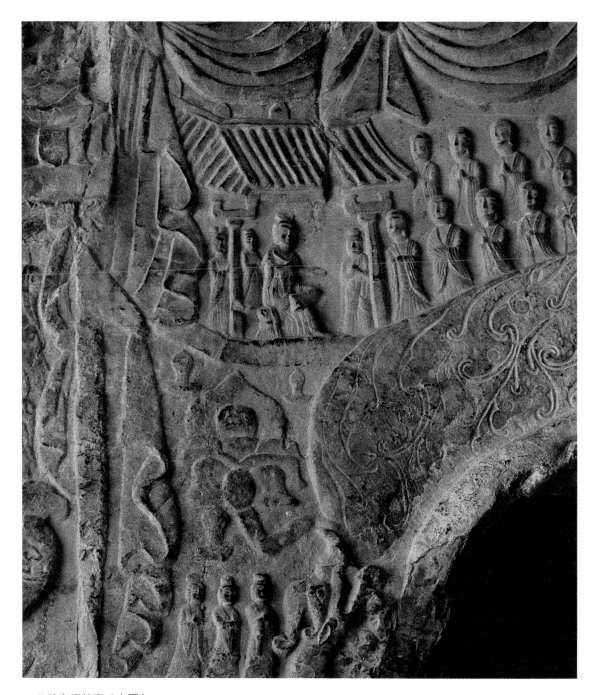

● 北魏龕楣特寫（上圖）

此為蓮花洞南壁第二層列龕東起第二龕龕楣之近景。龕額兩端維摩變造像中，文殊屈膝端坐、手持如意，一副閒適自得的模樣，表現了這一經變人物揮洒自如的性格。

● 北魏造像龕楣特寫（左頁圖）

此即蓮花洞南壁第二層列龕東起第三龕。龕額維摩變故事浮雕以人物造型富於域外情調而著稱於龍門。圖中維摩變造像之下有一供養比丘，頭頂高兀、儀象軒昂，具有西域遊方僧人行化四方的風範。

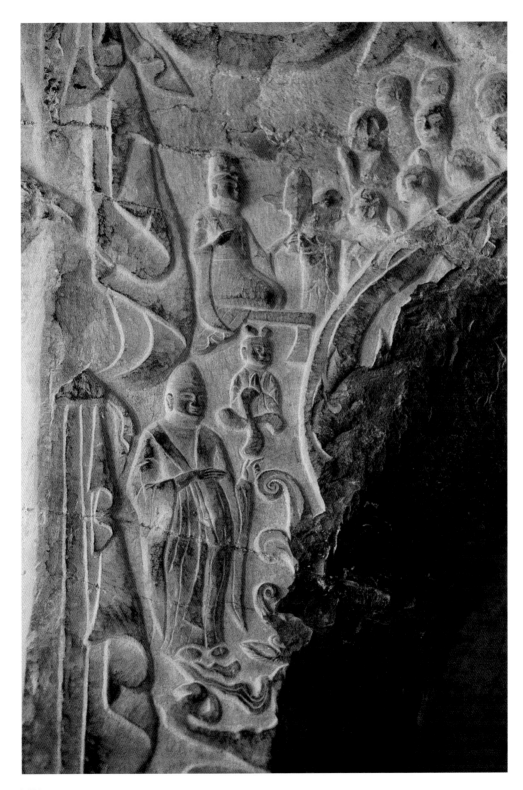

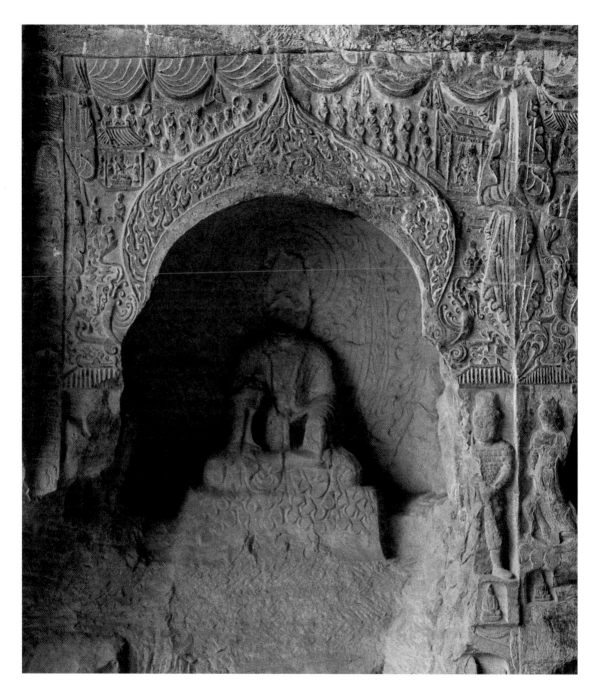

● 北魏造像龕一鋪（上圖）　此即蓮花洞南壁第三層列龕東起第一龕，龕額作火焰紋覆缽式券拱，頂層有帷幕遮罩，拱腳作龍首環顧之姿式，龍口各銜一枝化生蓮花。龕額兩端，雕維摩變造像一組，維摩、文殊身邊均有陣容龐大的聽法比丘。眾比丘相向而立，合什致意，形成一幅景象壯觀的法會場面。該龕內雕一佛二弟子二菩薩五尊主像，衣飾裝束均為北魏晚期流行的式樣。

● 北魏龕楣特寫（左頁圖）
圖中文殊下方有一乘龍天女遨遊雲端，儀態頗類似北魏晚期之禮佛人形象。

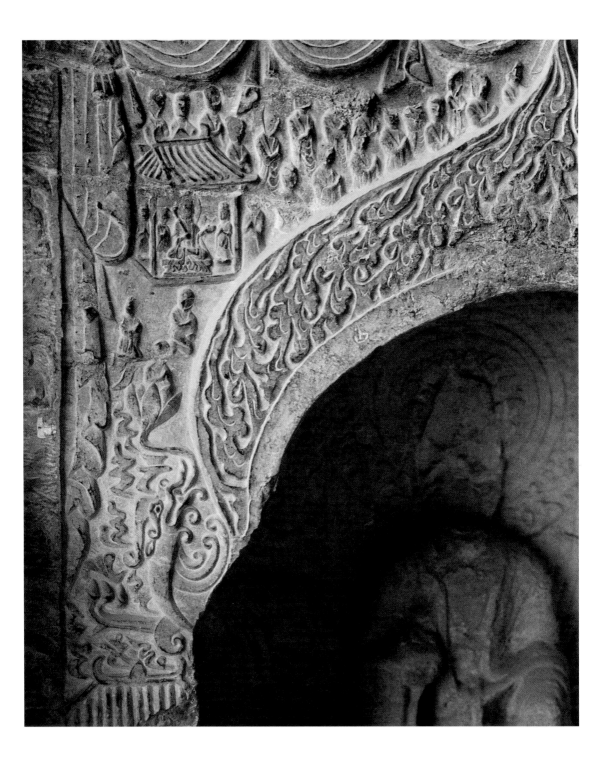

● 蓮花洞南壁第三層列龕東起第一龕龕楣東段特寫（上圖）
● 蓮花洞南壁第三層列龕東起第一龕龕楣西段特寫（左頁圖）

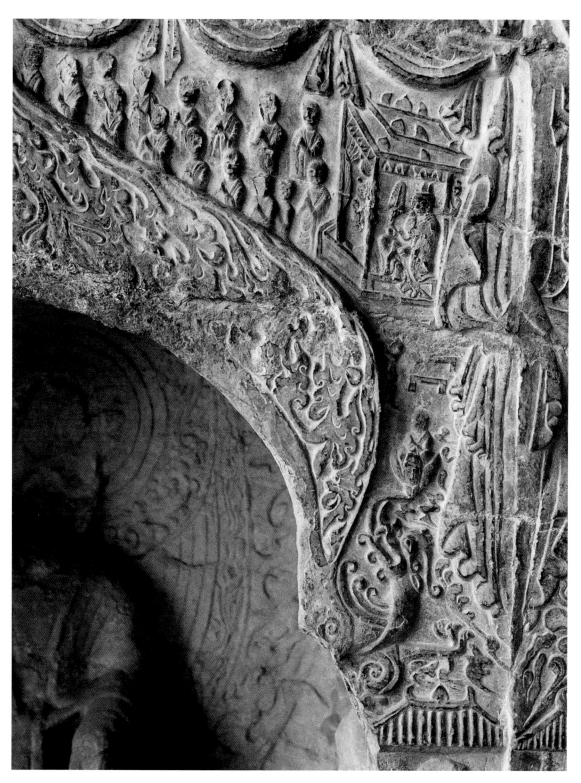

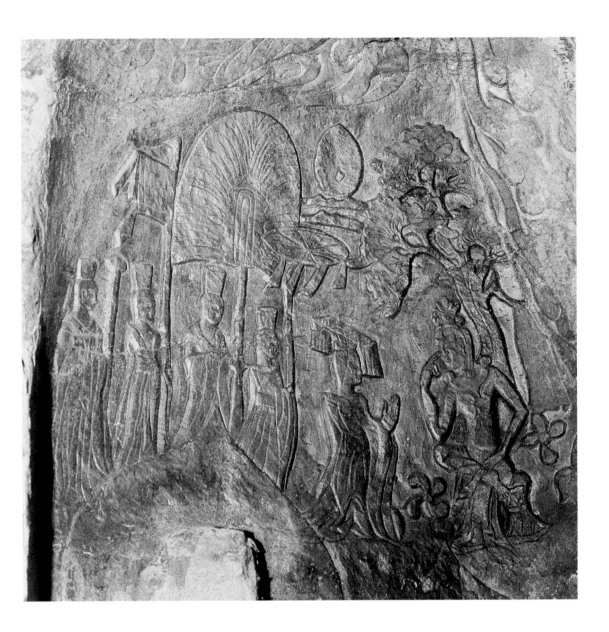

● 佛傳故事浮雕（上圖）

為悉達多太子在父親淨飯王追勸之際表明永世出家，不再返回宮中繼承王位的決心。圖中菩提樹下太子身著菩薩裝束，半跏撫足坐於束腰胡座之上。淨飯王頭戴冕旒，身著褒衣博帶服飾，身後有侍從數人翊衛左右。其時王者蹲跪合什，乞請回心；太子則彈指自誓，殉法不二。這一鋪佛傳故事浮雕，反映了北魏晚期佛教藝術盛行「秀骨清像」造型手法的時代特徵。

● 北魏造像龕一鋪（左頁圖）

蓮花洞南壁第三層列龕東起第二龕，覆鉢式券拱之龕額圖繪繁密，做工精到，是龍門北魏造像龕中最具表現色彩者之一。龕內造一佛二弟子二菩薩五尊主像，形制特徵表達了北魏晚期典型的面貌。

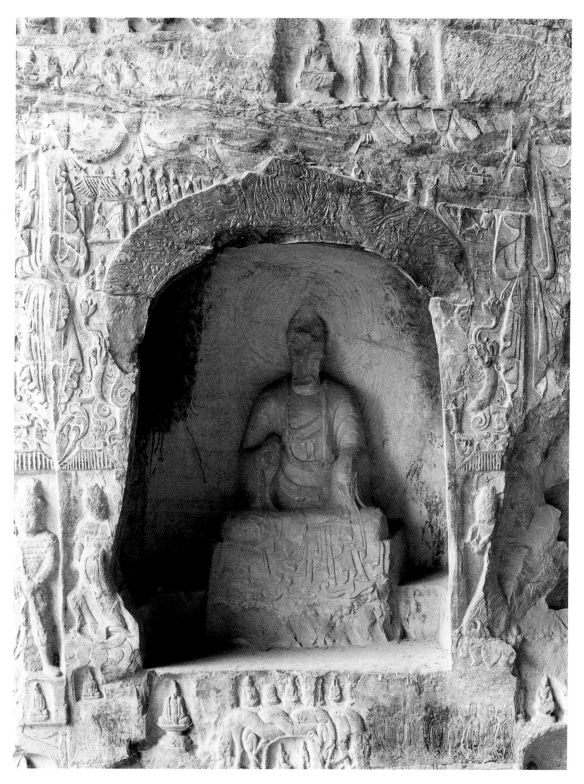

● 蓮花洞南壁列龕裝飾雕刻拓片（上圖）
● 蓮花洞南壁佛傳故事浮雕拓本（右圖）
● 佛龕龕楣造型剪輯（左頁圖）
為蓮花洞南壁第三層列龕東起第一、二龕，集中展現
了北魏佛教藝術極其注重圖案裝飾效果的創作立意和
表達技巧。

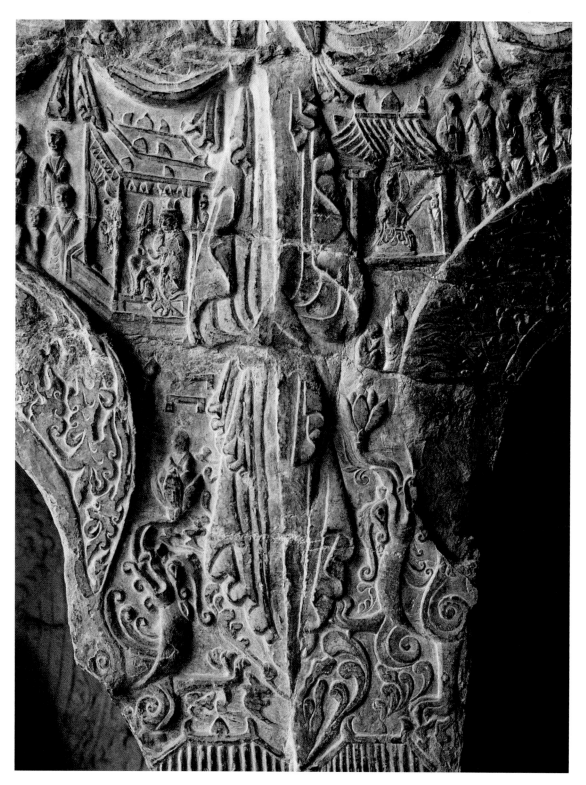

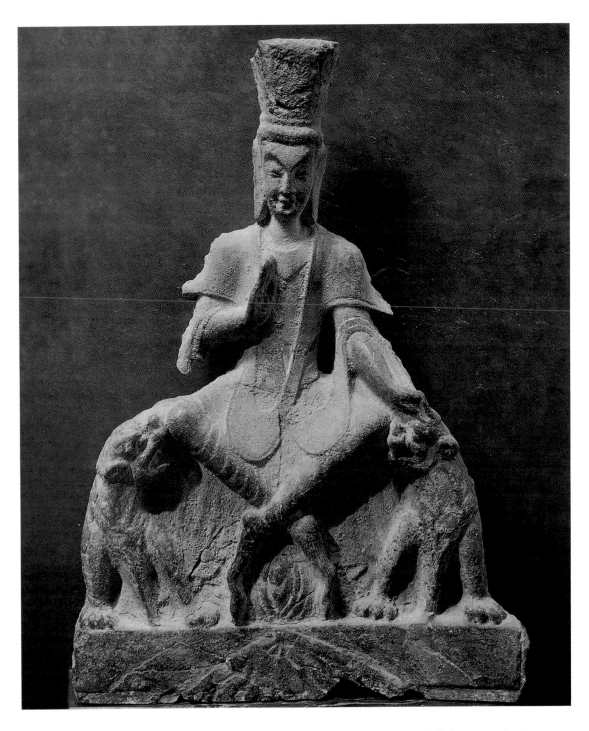

● 交腳菩薩坐像　北魏（520 年）　龍門石窟　石灰岩　高 54cm　蘇黎世里埃特堡（Rietberg）美術館藏
（上圖）
● 飛天頭　龍門石窟　石灰岩　高 31cm　北魏（左頁圖）

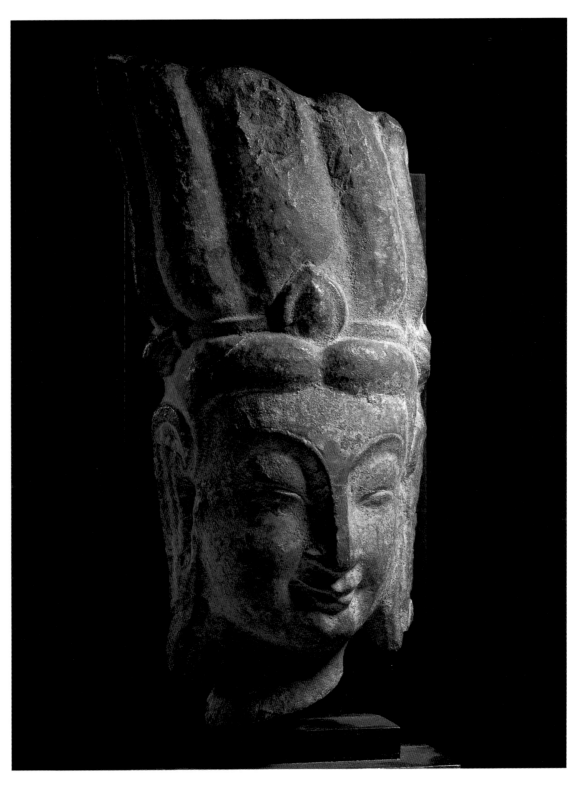

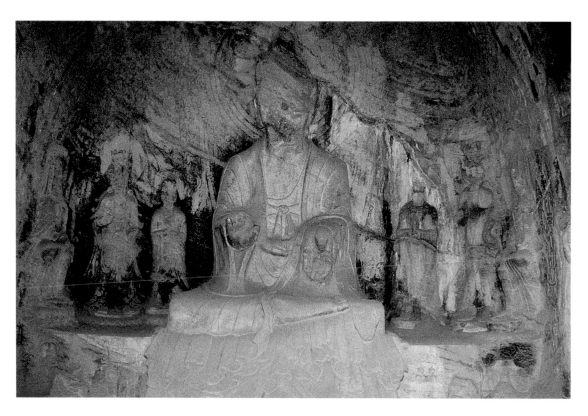

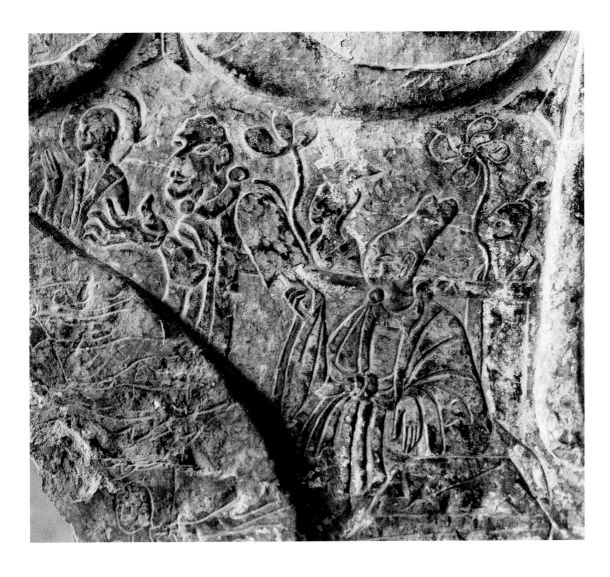

● 維摩說法圖特寫（上圖）

維摩頭戴籠冠，手執麈尾，形貌俊邁，眉清目秀，氣宇軒昂，唱說不休。大約由於維摩講說具有震聾發瞶的魅力，故爾維摩身側的聽法比丘遂致陷入手足舞蹈、躍躍欲試的境界。

● 石窟寺西壁（右頁上圖）

雕一佛二弟子四菩薩七尊主像。本尊釋迦牟尼持結跏趺坐姿，身著下擺冗綴、褶疊反複的褒衣博帶式袈裟。在各有風情的一組脅侍形象的襯托下，釋迦本尊顯得雍容大度、儀象萬千。

● 石窟寺窟口立面（右頁下圖）

本寺竣工於北魏孝昌三年，係胡靈太后舅氏太尉公皇甫度出資所建。窟口南側有造像碑一通，碑文乃當時著名文學家汝南袁翻所撰寫。該窟窟口立面作單開間廡殿頂殿堂形式，雕飾精湛、氣象宏偉，屬龍門北魏諸窟窟口立面設置最為弘麗者。屋頂正脊中央立一展翅析翮的金翅鳥，羽翼豐沛，蒼勁有力。正脊兩端之鴟吻，形體舒展，儀象雋美。屋檐以下之窟楣，以覆缽式券拱雕出窟口，券拱內刻有坐於蓮花上的七佛造像。券拱南北兩隅各刻一軀彩雲追隨、淩空遨遊的伎樂天人，絲竹和鳴，餘韻裊裊。在龍首環顧的拱腳下端，連接著枝幹扶疏的束竹華柱，從柱身造型風格而論，這類裝飾構件應即受到西域神廟建築中科林斯柱式的影響。又在兩棵拱柱的外側，有護法力士各一軀，身姿飛動，戰裙流離，盛氣襲人，栩栩如生。石窟寺窟口立面之處理，實為西方域外文明與中原傳統文化交匯融合之結晶。

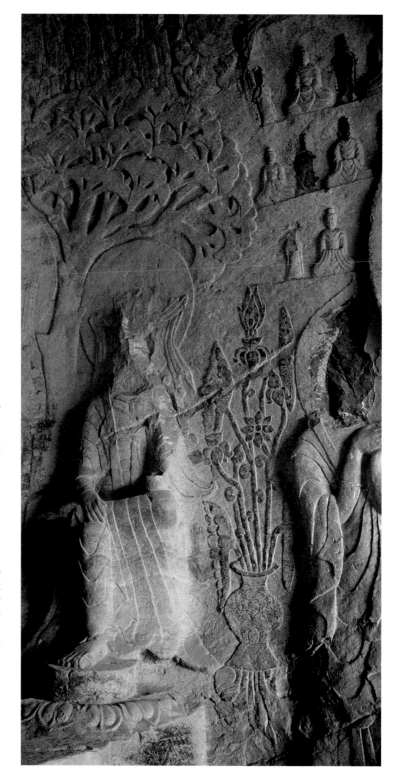

● 供養菩薩與蓮花化生（右圖）
位於石窟寺北壁中心大龕之西側，
菩薩雙手合什，捧一蓮花，其手勢
造型，正委婉以秀美；肌質潤色，
如春膏之豐腴。菩薩身後置一高座
花瓶，中有盛開蓮花和誕生於蓮花
之中的化生童子。關於化生童子的
故事，北魏吉迦夜所譯《雜寶藏經
》中曾有動情的描述，大意謂梵豫
國王第二夫人鹿女生一千葉蓮花，
每一蓮葉又含育一子。後千子將引
諸軍征伐諸國，王使鹿女夫人憑母
尊之慈降伏千子以寧邦國。

● 菩提樹下之供養比丘（左頁圖）
位於石窟寺西壁北端。圖中菩提樹
，乃佛教本行故事之道具。《佛本
行集經》卷二三《勸受世利品》所
謂「爾時菩薩，……漸至彼般茶婆
山，……結累跏趺，儼然而坐。…
…爾時菩薩，坐彼樹下，如是思維
，……此之五陰，一切皆空，無命
無識，一切諸法，唯有假名，名眾
生耳」。這一本行故事的雕刻，採
用鳥瞰的透視法，將原在樹下供養
聽法的眾生比丘，措置於具有寫實
效果的樹冠之上，構圖新穎，雕琢
細膩。加之圖畫周圍流雲、祥花、
化生童子的烘托與渲染，畫面因而
顯得充實。

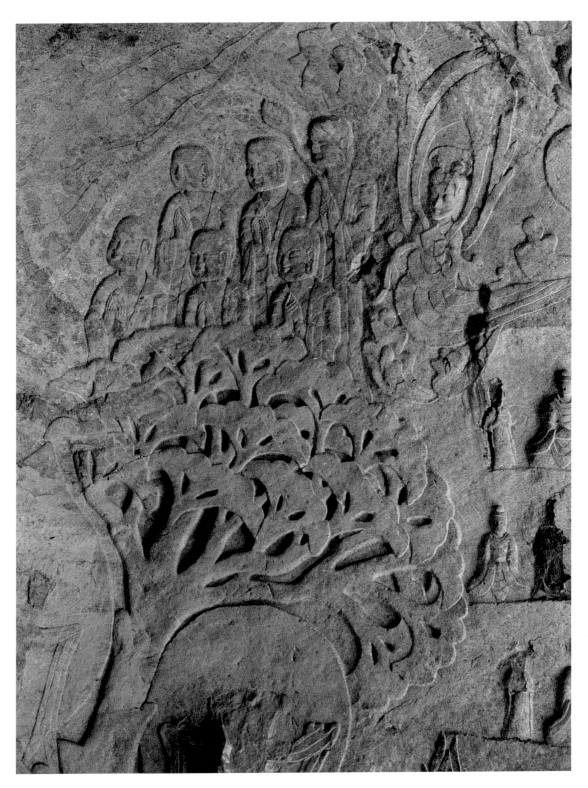

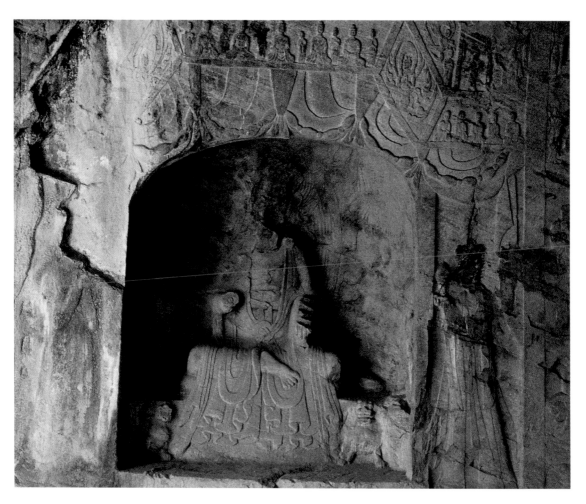

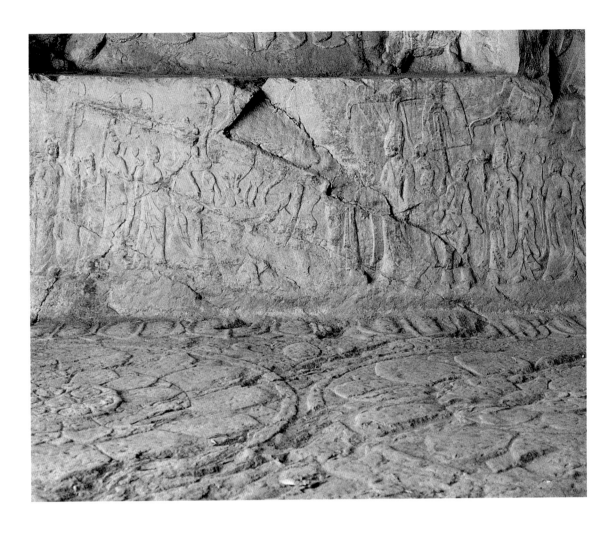

● 帝王禮佛圖雕刻（上圖）

此為石窟寺南壁壁基的供養人行列。圖中皇帝與諸王神采端莊，情感肅穆，在擎華蓋、羽葆之翊衛扈從下，步履姍姍，趨向佛前。這是北魏上層社會宗教生活的一幅絕妙美圖，對了解北魏社會的人文習俗有重要的價值。

● 北魏造像龕一鋪（右頁上圖）

位於石窟寺南壁中心，盝頂龕額中段刻五佛與數尊菩薩和弟子，龕額兩端依當時常例刻維摩變造像。龕內雕一佛二弟子二菩薩主像五尊，另有獅子兩尊蹲於佛前。又在本尊背光的兩邊，亦有維摩變造像一鋪。這種一龕之內刻兩鋪同一經變故事的實例，反映了北魏時代《維摩詰經》在中原士族社會享有盛譽的事實。該龕東西兩側各雕供養人一軀，東側者漫泐，西側一身手持熏爐，儀象瀟灑，不失為龍門大型供養人雕像之佳作。

● 石窟寺南壁中心龕本尊佛陀足部造型特寫（右頁下圖）

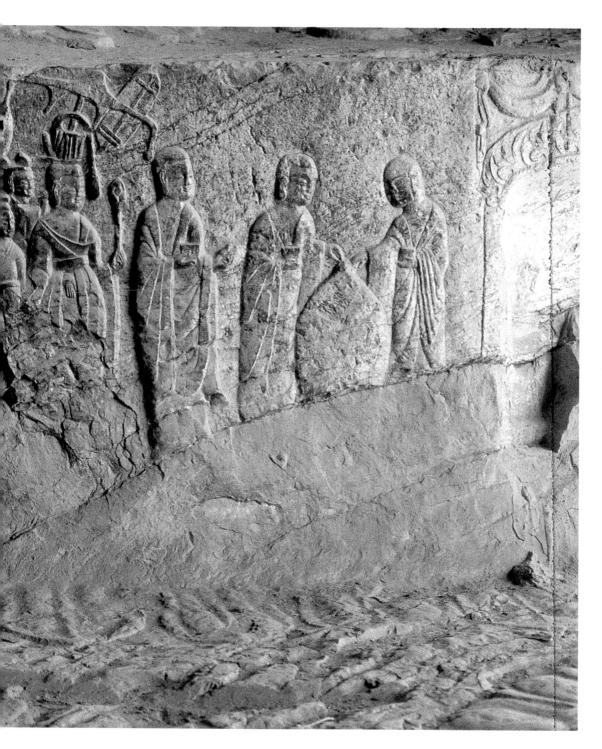

峨，緊隨其後。兩位貴婦身後各有執華蓋、羽葆之侍從周流左右，信從依依。這一組雕刻，主賓分明，形貌真切，是龍門石窟繼賓陽中洞後另一鋪珍貴無比的北魏帝王生活畫卷，在中國美術史上占有不凡的一頁。

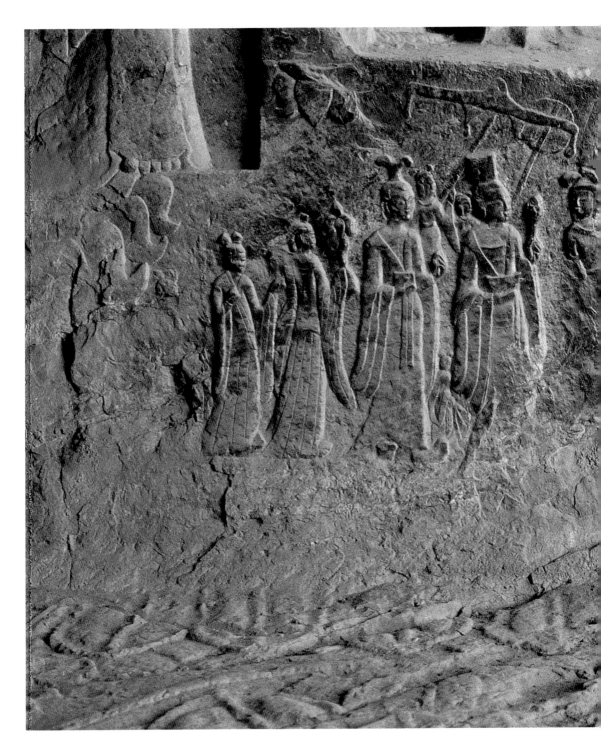

皇后禮佛圖雕刻　座落於石窟寺北壁之壁基。圖中佛前置一薰爐，二比丘尼環顧而立，輪番饌香。皇后手擎蓮花花蕾，頭戴步搖貴冠，身著交領冕服，在阿闍比丘尼前導下慢步徐徐，含睇留連。另一王妃綰髻高

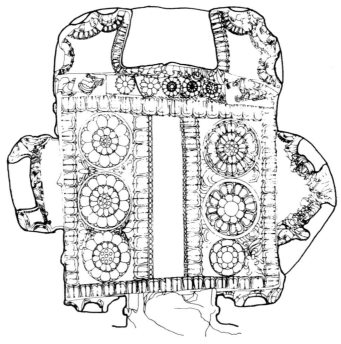

● 此為龍門西山南端俗稱「路洞」的一座石窟門口內沿的裝飾雕刻。飛天首尾相連，縱向排列，裙帶當風，天衣飄舉。其中或演陶塤，或奏橫笛，或賦排簫，或吹篳篥。法樂梵音，括天動地，展示了佛國世界一派歌舞昇平的景象。（上圖）

● 石窟寺窟內地面之蓮花雕飾（右頁上圖）

其布局以窟口軸線為對稱，在禮佛甬道兩側分別刻出兩條蓮瓣裝飾花邊。在兩條蓮瓣花邊的內圍，雕以三朵縱向排列的重瓣蓮花。而每一蓮花的餘隙，則填充以各式極富裝飾色彩的寶相花紋。從整個效果上看，這一洞窟地面雕飾無疑即是一席編織豪華的地毯。這一幅雍容華貴、豪侈無比的裝飾雕刻，與窟口立面及窟內周壁充斥的繁縟構作，使這一佛國淨土流濫著一派陸離萬般的華侈景象。這不但表達了古代藝匠鬼斧神工的創造技能，同時也反映出現實社會中統治者那種「木衣綈繡，土被朱紫」的糜爛生活。可見我國佛教美術兼有審美和驚世駭俗的雙重價值。

● 石窟寺地面雕飾測繪圖（右頁下圖）

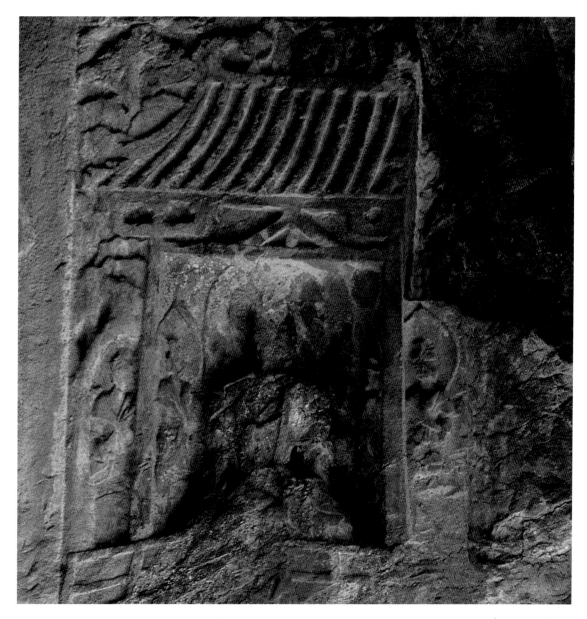

● 路洞南北兩壁各有一列刻作屋形建築的佛殿龕，這類建築均為座落於台基之上的歇山頂殿堂。佛殿屋簷之下，有雕刻精緻的斗拱和人字叉手作欄額與檐樑之間的承替結構，顯示出這組浮雕建築遺存彌足珍貴的寫實價值。此外這一組台基高敞的佛殿建築，四面見有可供憑眺的欄楯，欄楯中央部位闢有上下出入的扶梯，由此可以印證《洛陽伽藍記》關於北魏寺院高台建築巍峨壯觀的文學記載。在此殿堂之四周另有紅荷池沼、綠樹撫窗，透露出北魏佛教建築與環境多所切合的生態景觀。令人稱道的是，畫面中這類佛教建築均有兩個省略了牆壁的透視側面，可以看到室內結跏端坐的釋迦和數尊供奉左右的菩薩。眾菩薩顧盼反復、輾轉自如，頗具世俗生活之情趣。（上圖）
● 路洞藻井周圍之千佛（右頁上圖）
佛經嘗言，佛分過去、現在、未來三世，每世各有千佛蒞劫，廣度因緣。北朝石窟所刻之千佛，係依鳩摩羅什所譯《千佛因緣經》而出現。此與其它石窟千佛造像不同者，是此像不顯身軀，唯鑿佛首而已矣。
● 路洞西壁南端北魏晚期所刻之比丘群像（右頁下圖）

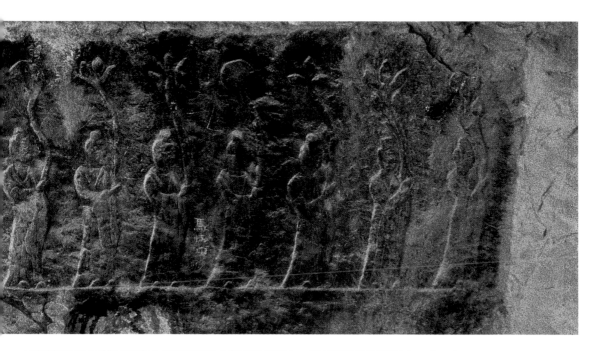

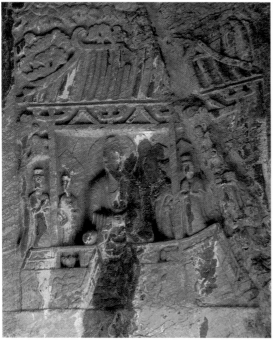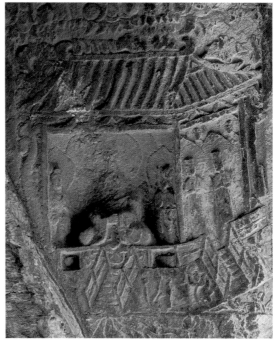

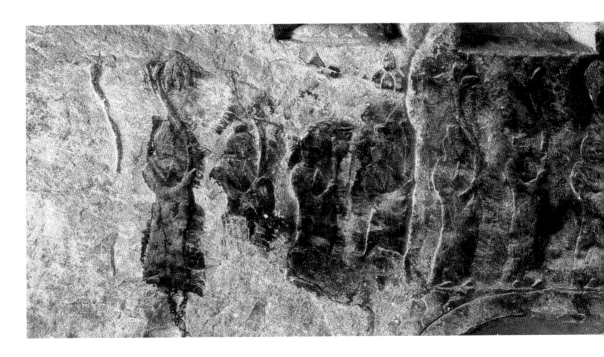

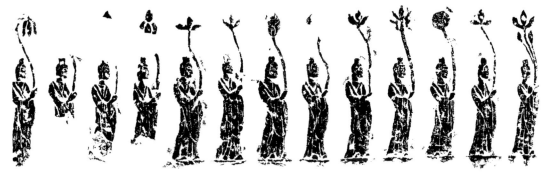

● 北魏供養人行列（上圖）
位於路洞南壁壁基。圖中供養者體態修長，裙襦曳地；交領寬袖，束髮雲髻；手擎蓮花，步履徐徐；吟法
曲於佛前，邀福祐於日後。
● 路洞南壁壁基北魏晚期供養人浮雕拓片（下圖）
● 北魏屋形佛龕　此為路洞北壁西起第二龕。（右頁右圖）
● 北魏屋形佛龕　此為路洞北壁西起第三龕。（右頁左圖）

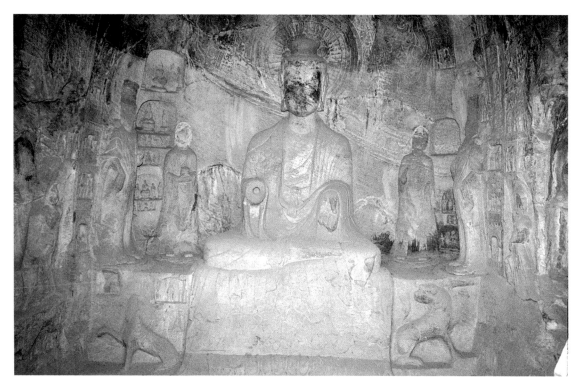

● 魏字洞西壁立面（上圖）

該窟西壁雕一佛二弟子二菩薩五尊主
像及護法獅子兩軀。本尊釋迦牟尼著
褒衣博帶式袈裟，結跏趺坐於正中央
。造像年代約在北魏正光、孝昌之間
，是龍門比丘尼造像最為集中的一個
北魏中型石窟。

● 火燒洞南壁東段北魏晚期所造之像
龕（右圖）

該龕雕刻藝術精到可悅之處有二：一
為本尊背光造型之層疊繁麗，二為龕
內側壁佛傳故事之情節逼真。本尊背
光自頭部周圍向外傳遞，依次有兩個
弧線圈層隔離著不同結構的忍冬紋花
帶。該龕東西兩壁的佛傳故事雕刻，
題材亦為悉達多太子棄家成佛的情節
，其畫面內容、雕刻技法與蓮花洞南
壁同類造像如出一轍。

● 火燒洞洞口南側之護法力士
（左頁圖）

力士置身屋形耳龕之中，耳龕上方有
出水王蓮與化生童子。力士怒目環睜
，眸皆盡裂，帔帛交臂，戰裙翻舉，
手握金剛，厲聲懼色。雖此造像殘毀
過甚，但斑爛如此之遺跡，足可使人
推想當年風彩之璀燦。

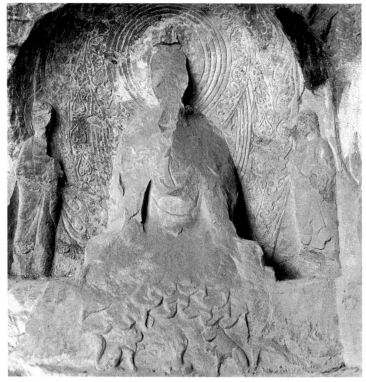

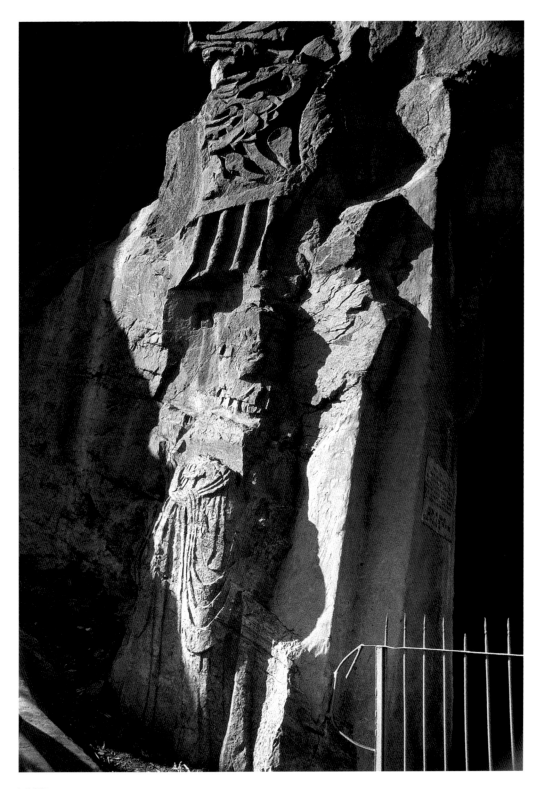

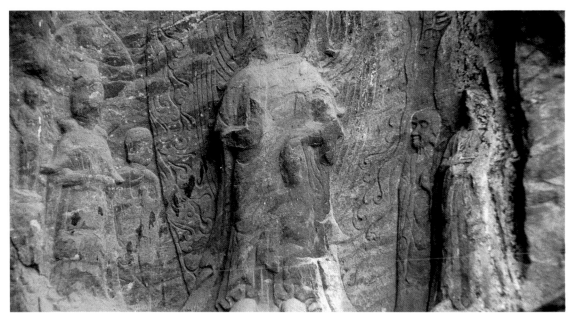

● 唐字洞窟檐之下北魏晚期所造像
龕之局部（上圖）
龕中造像最為精緻者是本尊左側之
弟子。該弟子高鼻深目，儀象老成
，在五尊主像中顯得形貌拘謹，個
性鮮明。

● 唐字洞窟口立面（右圖）
該窟窟口有形制宏大的屋形窟檐，
正脊中央立一展翅欲飛的金翅鳥，
兩端為高兀碩大的鴟尾。屋面前坡
之瓦壟及檐下平出之木椽，俱都歷
歷在目、恢弘可觀。該窟窟檐之北
側原有平趺螭首的造像碑一通，惜
與窟內造像一道未遑續作即廢止。

● 普泰洞北壁之主像菩薩
（左頁圖）
從其豐腴圓潤、指法柔美的造型刻
劃中，可以想見北魏匠師深得描摹
人體生理之妙諦。

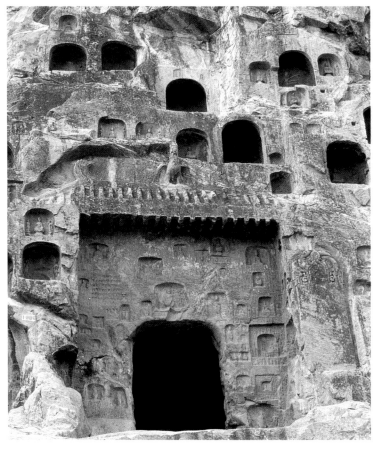

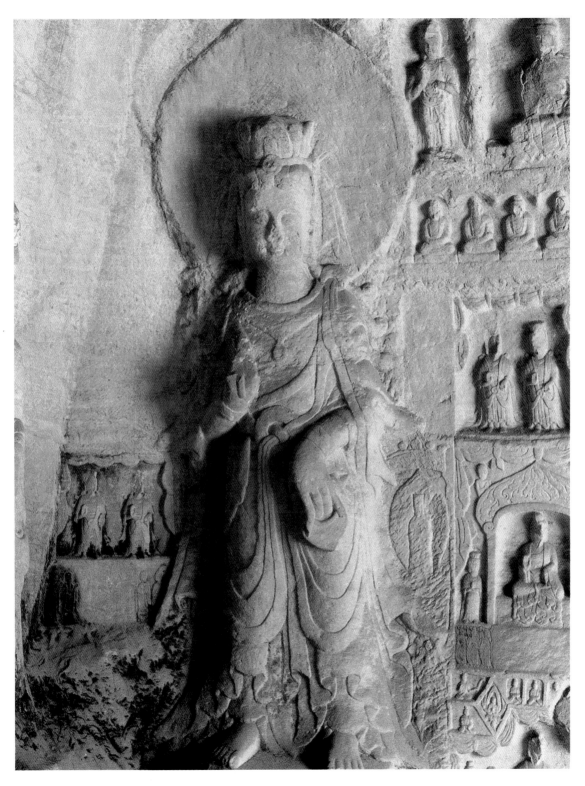

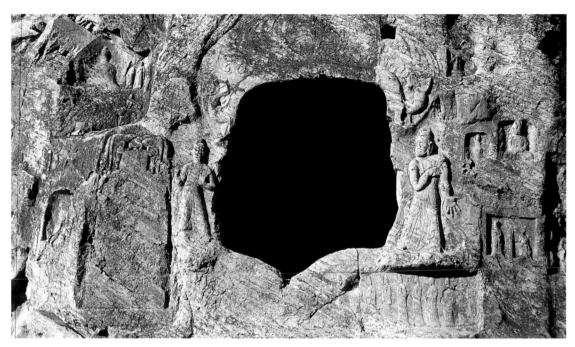

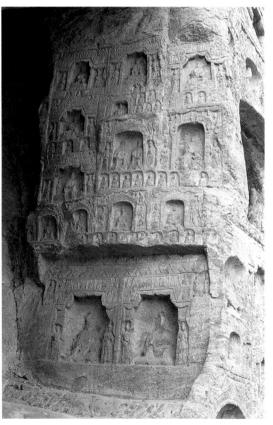

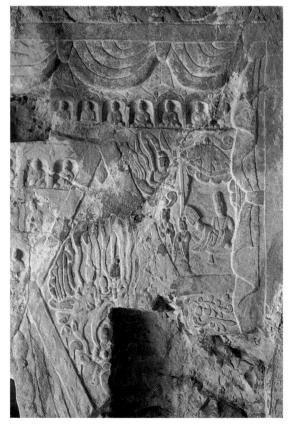

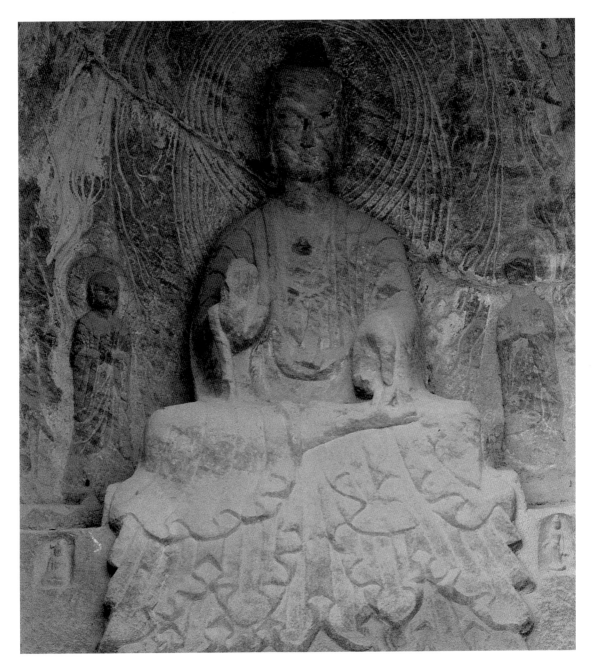

● 此像為蓮花洞東崖一座北魏小龕的本尊。佛像面貌文靜，體態清秀，衣著隨和，情緒閒適，使人望而留連，倍感親切，充分顯示了北魏晚期佛教造像藝術的世俗化情調。（上圖）

● 北魏驃騎將軍造像龕（右頁上圖）
位於龍門石窟西山南段，窟口立面作火焰紋券拱的龕額。龕內造像為北魏石窟流行的三世佛題材，龕下雕有一排附有榜題的供養人行列。該龕南側有造像碑一通，惜年代久遠，剝蝕已甚，無從辨讀。

● 普泰洞南壁中心龕龕楣西段維摩變故事場面之一（右頁下右圖）

● 龍門西山石牛溪北壁北魏造像龕一組　時代約當正光、孝昌年間。（右頁下左圖）

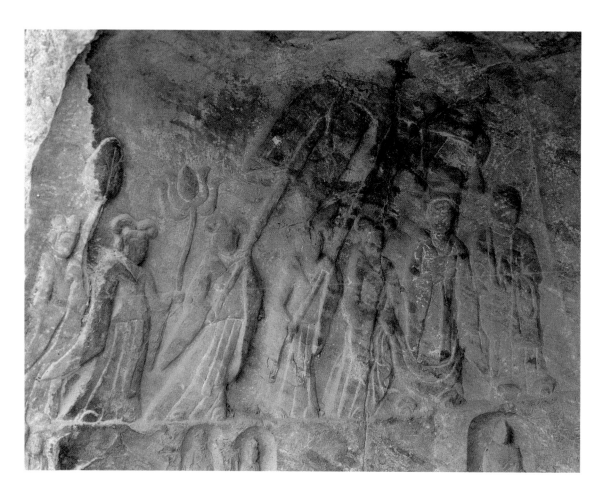

● 此為左頁上圖同窟南壁之禮佛人行列。圖中主人公褒衣博帶，裙襦曳地。其身後除有執華蓋、羽葆之侍衛儀仗外，另有提攜衣裾和手擎蓮花旳侍婢。（上圖）

● 龍門西山石牛溪北崖一座北魏小窟的禮佛人行列（左頁上圖）
禮佛者冕服雲屣，手持蓮花，其身分必為北朝士族。

● 千佛造像一鋪（左頁下圖）
龍門西山交腳彌勒像龕上方北魏時期所造之千佛。千佛行列正中有風姿秀美的立佛造像一龕，其造像組合形式新穎，搭配得當，頗有良好的視覺效果，不失為龍門一處難得的雕刻精品。

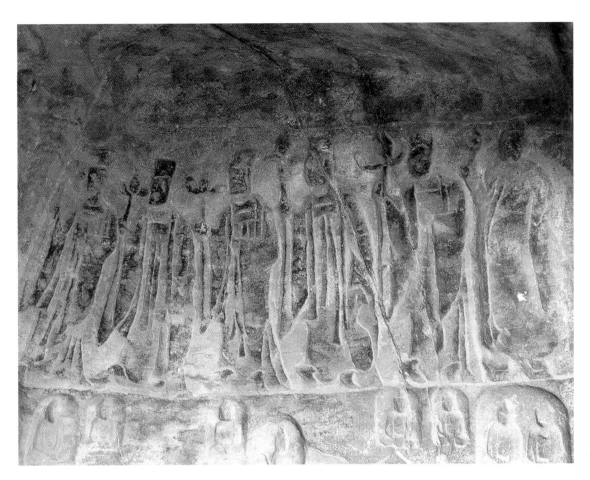

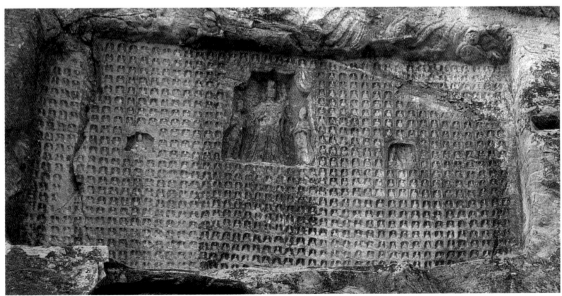

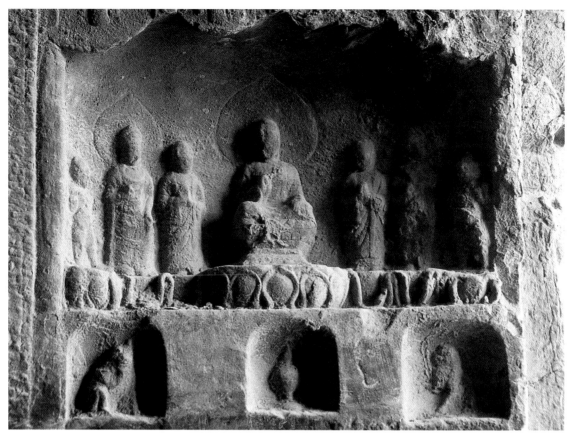

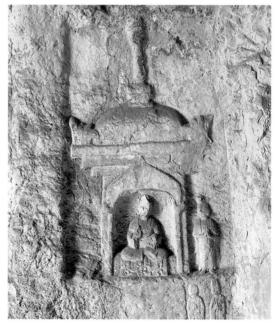

●藥方洞洞口北壁像龕（上圖）

北齊武平六年所造。內雕一佛二弟子二菩薩二力士七尊主像。造像體態臃腫，衣飾簡單，頗有北方胡人之氣質，反映出北齊向慕胡化的社會風氣。七尊主像的下端雕仰蓮花瓣一列，具有龍門北齊蓮花造型的共同特徵。

●普泰洞南壁西段覆鉢式佛塔（右圖）

北魏時期所造。這是龍門造像中最早見及的覆鉢式塔龕，從中可以看出這種具有濃郁印度文明特徵的建築造型，已經影響到北魏佛教造像藝術的工程實踐。

●佛塔（左頁圖）

雕於蓮花洞東崖北端，是北魏時於龍門所雕樓閣式佛塔的典型樣本。該塔每層塔檐下見有結構嚴謹的斗拱設施，真實地再現了北魏高層建築精緻美觀的構置技巧。這座佛塔別有情趣的一點，是其塔身之中另有一塔，這種母子相間的建築實例，龍門石窟僅此一處。

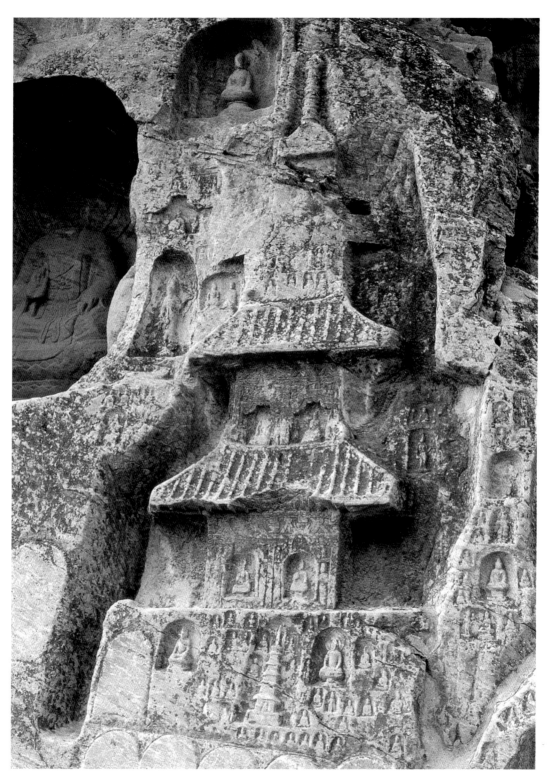

【龍門石窟唐代佛教造像】

【脫胎於北朝的龍門唐代造像】

龍門石窟北魏佛教造像，因襲雲岡舊風，取材多與禪觀需要有關。儘管其雕飾刻意精工，且在洛以來又極盡漢化，但在意境總體上仍然瀰漫著一種慎密的宗教修持氣氛，使人們與佛國之間，始終保持著一段未可企及的距離。及至唐代造像，從形制規範到雕飾作風均已顯現出濃郁的世俗風尚。

在此，宗教藝術似乎已將一個極樂世界帶到了善男信女的面前。這種造像形制和作風的突變，當與唐代佛教所處的時代有著密切的關聯。

龍門唐代的大型造像，隨著佛教寺院經濟的發展和僧侶地主的不斷增加，以及宗教與政治密切結合的種種轉變，在形制特點上明顯地分為窟、龕兩種體制。

一種如潛溪寺、敬善寺、萬佛洞、雙窟、龍華寺、八作司洞、極南洞、大萬五佛洞等，仍保有魏窟形制的若干特點，反映了龍門唐代造像脫胎於北朝造像的事實。但這類洞窟在形制規範上較魏窟更具世俗化傾向，如其平面多作方形，窟頂每呈水平結構，而且這類洞窟往往雕出類似世俗房屋建築的門拱和坎檻。其中，萬佛洞又從窟內造像題材的角度，表現出鮮明的民族化特點，成為龍門唐代洞窟民族化造型的一個典型代表。

【萬佛洞造像】

萬佛洞造迄於永隆元年（六八〇年），係比丘尼智運為高宗、武后及太

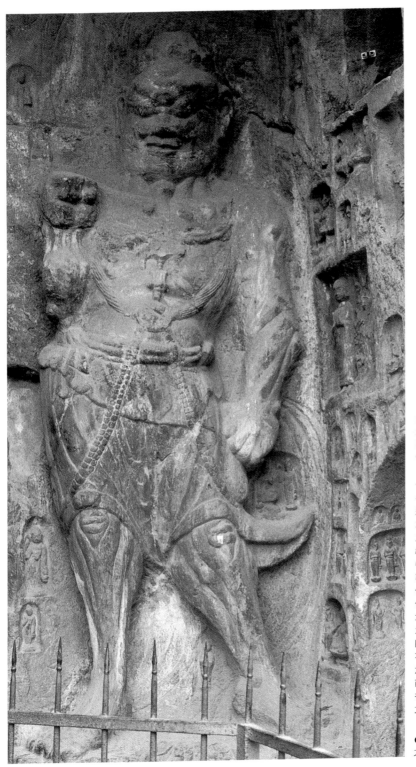

● 唐代的香山寺在今日龍門東山之南麓，本係天竺來華高僧地婆訶羅的葬地，武周時代曾因梁王武三思之請建立伽藍。當時寺中危樓切雲，飛閣凌空，石像七龕，浮圖八角，其宏偉壯麗冠於天下。中唐時代著名詩人白居易落籍東都，詩人遂以行節高潔與詩僧如滿、詩友胡杲、吉皎等九位隱逸放達之士結為「香山九老」香火邑社。會昌六年白居易去世於東都履道里私第，遺命家人將其葬於香山寺如滿大師塔側以志依畔。唐宋時代，香山寺因沈佺期、李頎、李白、孟浩然、韋應物、歐陽修、蔡襄、宋敏求等流輩文士巡禮唱詠聞名。圖中香山寺建築群體位於龍門石窟東山中段危崖絕壑之間，為清康熙四十年移離唐代原址而改建。由於其座落於伊闕峽谷的凌空孤標之所，在龍門人文景觀中占有卓著地位。（右頁圖）

● 萬佛洞窟門北側該窟主像之力士（左圖）

子、諸王所雕造。該窟除具備上述唐窟形制特點外，又多方效尤現實社會中佛殿建築的式樣，在一雕有大型門墩的門拱外側鏡岩鑿出前庭伽藍，這在龍門除雙窟外尚未他見。萬佛洞繼敬善寺之後，在門拱外左右兩側各雕出力士一軀，門拱內兩側又雕出降服夜叉的神王各一身。門拱內外這種重疊的孔武形像的布局，當是為了突出宗教束縛力的威嚴氣勢，使人們在觀念中期望皈依佛陀，以便盡速求得精神的解脫。與魏窟相較，這種洞窟形制的變化，目的顯然為了更積極地引導人們徹底脫離現實社會，更依賴於宗教的解脫。

該窟本尊為阿彌陀佛，兩側壁又滿雕坐佛一萬五千餘尊。最突出的是該窟南北二側壁，壁基各雕出高三五公分、長五四〇公分的伎樂形象。南壁自西向東依次為舞伎一及彈箏、彈琵琶、擊銅鈸、擊腰鼓、吹笛、擊答臘鼓坐式伎樂五。在世俗圖畫中，唐貞觀四年（六三〇年）淮安靖王李壽墓石刻線畫中已見有坐、立二部樂。結合《舊唐書》卷二九「高祖登極之後，享宴因隨舊制，用九部之樂，其後分為立、坐二部」及《文獻通考》卷一二九所載：「元宗初，……分樂為二部，堂下立奏之立部伎，堂上坐奏謂之坐部伎」，足見萬佛洞此類伎樂裝飾，正與隋唐以來陳陳因襲而成的世俗廳堂伎樂二部及舞伎，有著密切的關係。換言之，萬佛洞造像的形制規範，有些正是世俗文化生活的摹寫，這是龍門唐窟造像世俗化的一個新的起點。

繼萬佛洞之後，不僅上述形制特點在龍華寺、極南洞等獨立的大型洞窟中繼續保留，而且龍華寺窟內又仿照賓陽中、北二洞及石窟寺洞鑿出了精美的地面雕花圖案，更使之具備了世俗廳堂建築的特點。

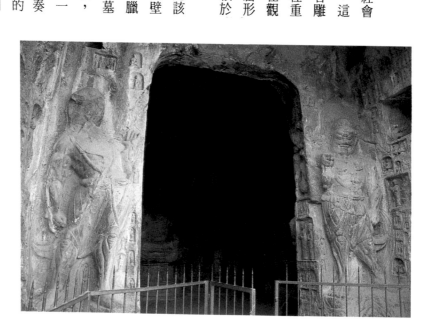

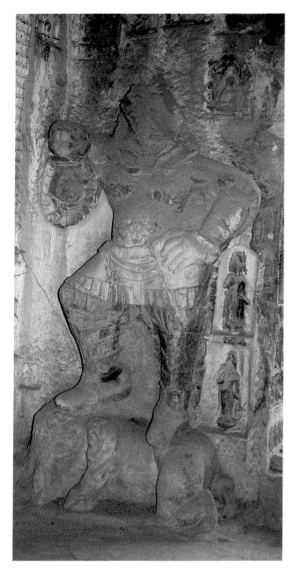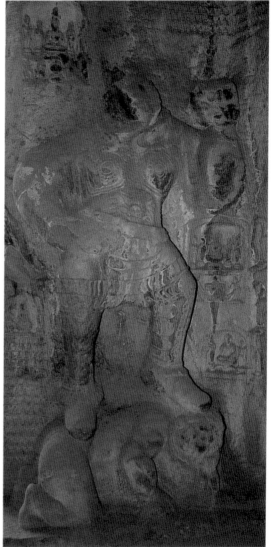

● 萬佛洞東壁門拱南側主像之神王（本頁右圖）
其造型姿態及裝束與北側神王一致。
● 萬佛洞東壁門拱北側主像之神王（本頁左圖）
神王上身著半臂，下身束蔽膝、履胡靴，馬步開張，足踏夜叉，其題材和造型樣式均取源於印度秣菟羅藝術的同類造像。
● 萬佛洞竣工於永隆元年，因窟內南北兩壁刻有一萬五千尊小型坐佛而得名。該窟係東都內道場沙門智運奉為高宗、武后、太子、諸王施造的功德，嗣後窟室內外又集中增設了武則天周圍一批御用僧尼的造像工程。這種連鎖規模的造像行為，反映出唐高宗晚期武則天銳意通過佛教神學為自己製造政治輿論的歷史情狀。（右頁圖）

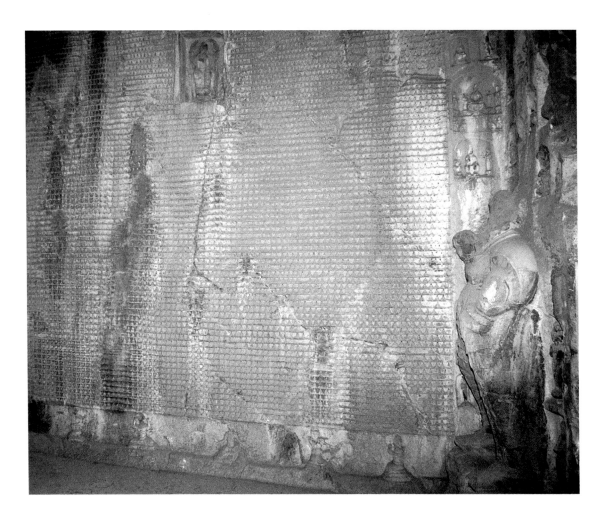

● 萬佛洞北壁全景（本頁圖）

萬佛洞南北兩壁布置相同，均為壁面中心刻一優填王造像龕，而在此龕之外圍則刻出橫向成列、縱向對應的坐佛共一萬五千餘尊。在南北兩壁的壁基，分別刻有一列姿態優美的伎樂供養人造像。每當遊人置身此間，無不為若等伎樂形象矇矓聰睩的身法音容所感染。

● 萬佛洞西壁本尊阿彌陀佛全景（左頁圖）

圖中阿彌陀佛持結跏趺姿勢坐於八角束腰須彌座上，身著雙領垂肩式袈裟，內有僧祇支貼身右袒而露於胸際。佛像衣飾簡潔少有粉飾，表達出一種恬淡無華的主題氣氛。佛陀下方須彌座之中段，有數身托座力士環列於束腰部位的棱沿，頸項折屈，軀體扭動，頗備負重不已之行色。

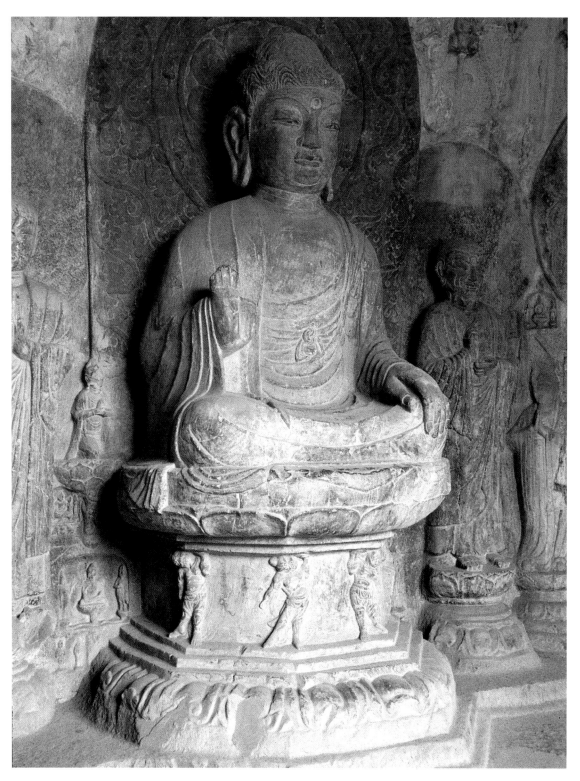

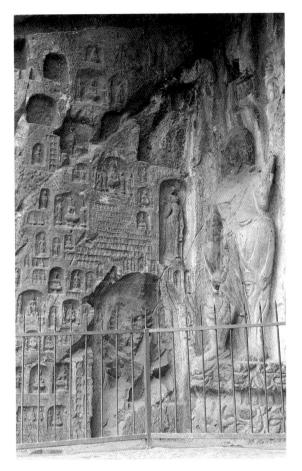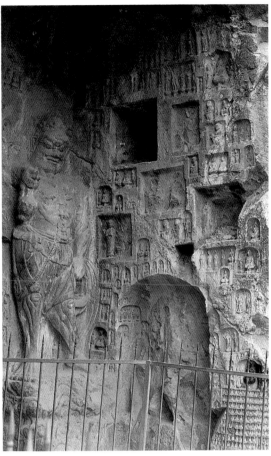

● 萬佛洞前庭北段全景（右圖）

萬佛洞在建築結構上可以劃分為後室和前庭兩個構造單元。在該窟的前庭，除了雕刻著主像系統的護法力士和獅子之外，尚有各期僧尼信士為數眾多的功德像龕。這些體量不等的小型造像，據考均係當時信教階層為追隨武則天政教事業而發起的一種集體宣傳行為。此為萬佛洞前庭北段之全景，圖中北壁下段的浮雕石獅，刀法凌利，動態勁健，帶有明顯的西方動物雕刻的遺風，是唐代動物石刻造像中的上乘之作。這一石刻精品本世紀三十年被盜往國外，其肢體殘骸今陳列於美國堪薩斯州納爾遜博物館。

● 萬佛洞前庭南段全景（左圖）

除主像護法力士與獅子之外，其餘小龕多為調露、永淳之間一些上層僧尼的功德造像。其中知名者如闕法寺僧大滿造觀世音一龕，洛州清明寺比丘尼惠境造阿彌陀一龕，許州儀鳳寺比丘尼真智造觀世音一龕，唐州覺意寺比丘尼好因造阿彌陀佛一龕等等。前庭南壁下段該窟主像之石獅，亦被盜運國外，其遺骸現陳列於美國波士頓博物館。

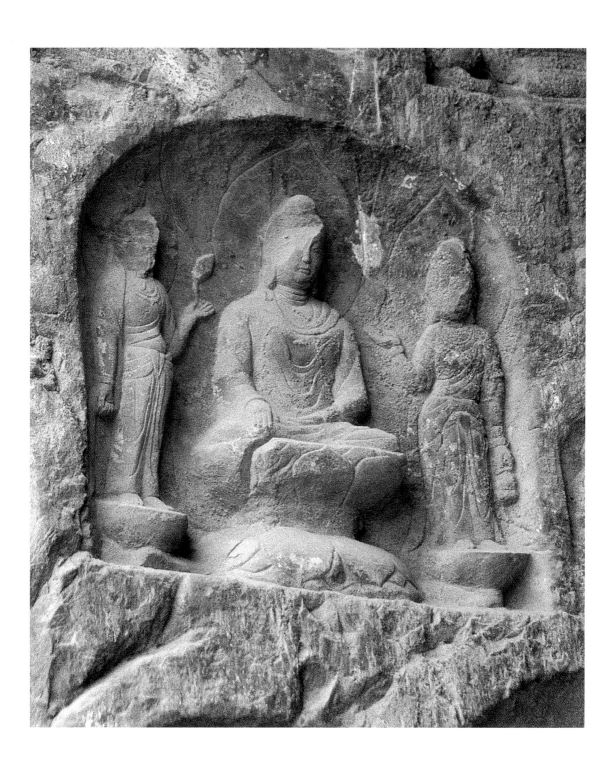

萬佛洞南崖一座唐高宗晚期的阿彌陀像龕 龕中阿彌陀佛體格豐滿，動態自如，是唐代佛像雕刻趨於成熟
定型的標識性作品。二脅侍菩薩腕臂優美，表現出唐人技藝淳熟的創作品味。

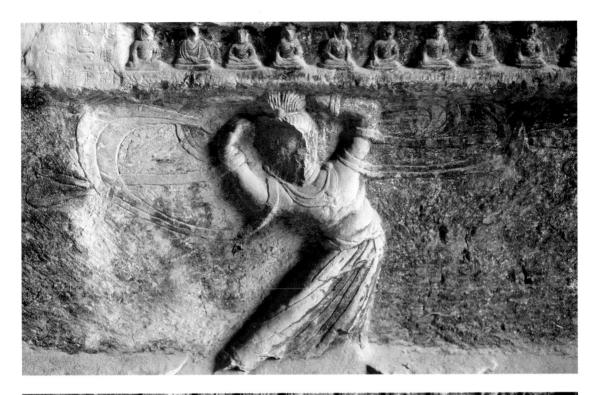

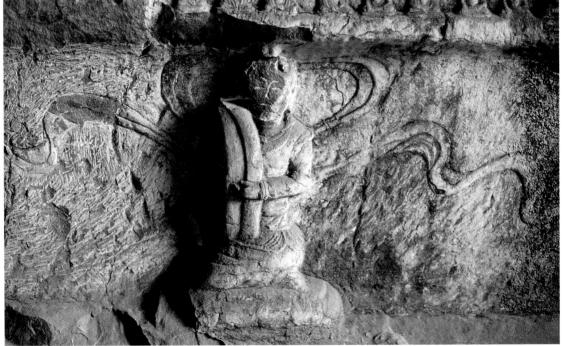

● 萬佛洞舞伎（上圖）

● 萬佛洞箜篌伎（下圖）

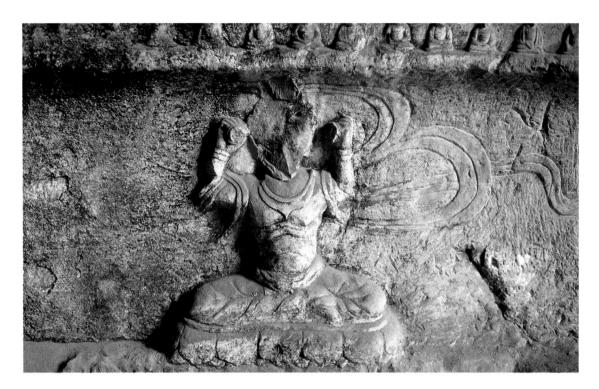

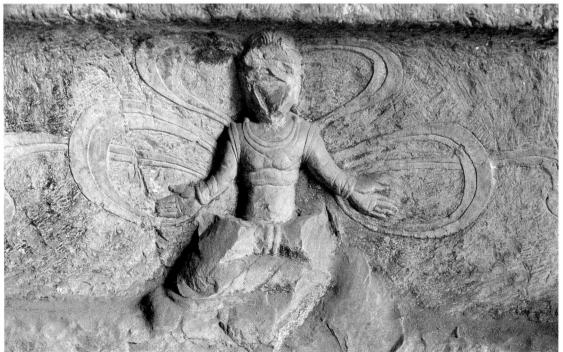

● 萬佛洞鈸伎（上圖）

● 萬佛洞腰鼓伎（下圖）

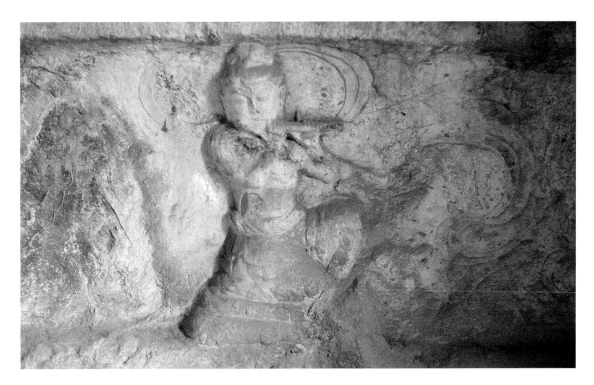

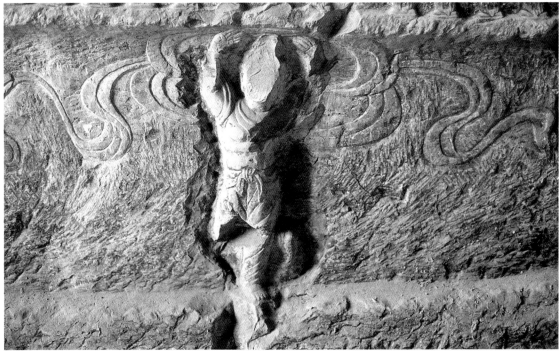

● 萬佛洞笛伎（上圖）
● 萬佛洞舞伎（下圖）

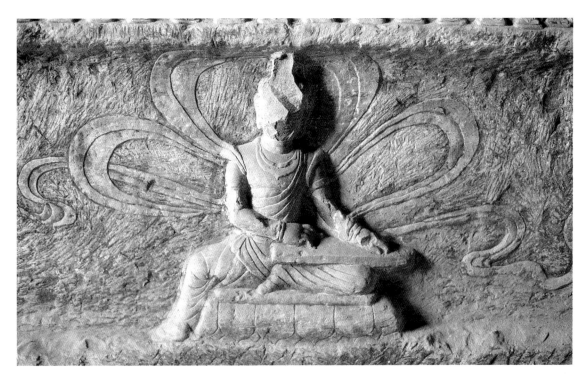

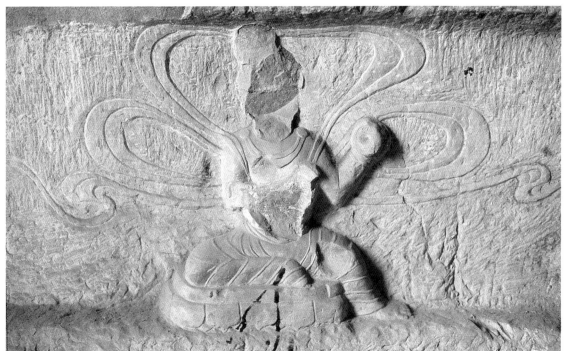

● 萬佛洞琴伎（上圖）

● 萬佛洞鐃鈸伎（下圖）

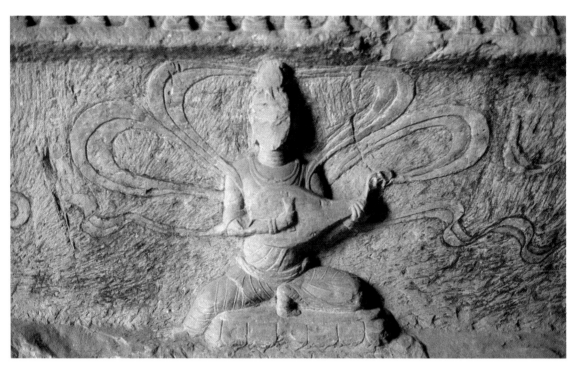

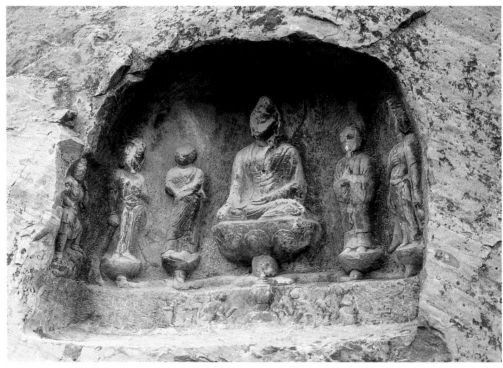

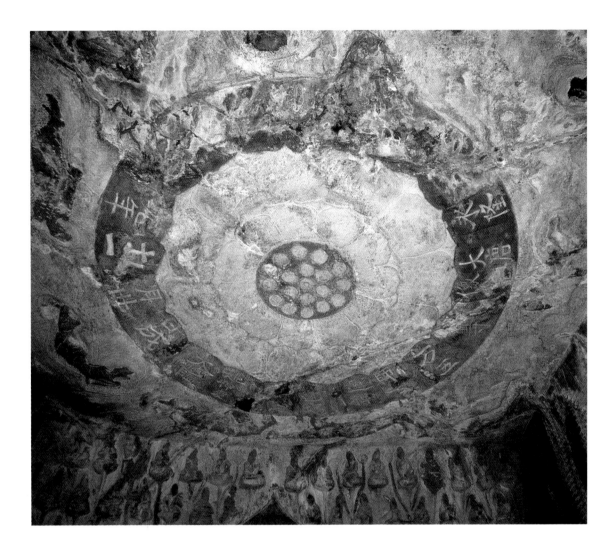

● 萬佛洞窟頂藻井（上圖）

此為一體量宏大的重瓣蓮花，對強化該窟的氛圍有烘托作用。這一藻井構件的周圍，刻有一圈「大唐永隆元年十一月三十日成大監姚神表內道場運禪師一萬五千尊像一龕」的造像題記，這在龍門所有的藻井形制中是唯一的一例。這一題記與該窟窟門北側沙門智運的另一題記「沙門智運奉為天皇天后太子諸王敬造一萬五千尊像一龕」的記載，為令人了解這一洞窟的開鑿歷史提供了珍貴史料。

● 萬佛洞琵琶伎（右頁上圖）

● 阿彌陀像龕一鋪（右頁下圖）

位於萬佛洞北崖之中層，造像年代約在調露─永隆之際。該龕造像最具特色者，為本尊右側之弟子。圖中弟子一反平昔同類題材合什致散、虔誠供養之造型，持以雙手握攏、腹臀曲迴之形態，在視覺上具有強烈的女性化色彩。

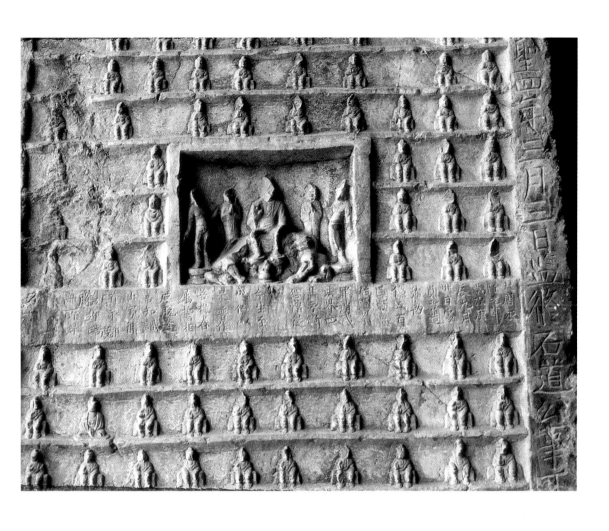

此為萬佛洞門拱南壁永隆二年胡處貞所造五百尊彌勒佛行列之局部。其中心龕內二脅侍菩薩身姿閃動、風韻萬般，表達了人們對神話世界理想人物的移情和期盼。

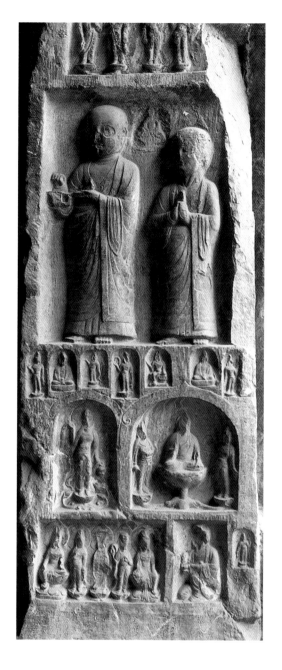

● 萬佛洞門拱北壁比丘尼行香上座禮佛情節（左圖）
● 玄照觀世音造像一龕（右圖）

在中印佛教文化交流史上，太州高僧玄照大師占有重要的地位。玄照於唐初經陸路遊學印度，麟德二年自印回國抵達洛陽。乾封元年玄照奉敕往羯濕彌羅取長年婆羅門盧迦溢多重返印度，周歷數年再返東都。調露二年玄照於龍門萬佛洞洞口南沿鐫造觀世音菩薩一軀，以此功德「願救法界蒼生無始罪障，今生疾厄，皆得消滅。」

【奉先寺大盧舍那像龕】

龍門唐代造像另一種新的體制，是出現了暢開式的摩崖大像龕，其中主要包括上元二年（六七五年）畢功的奉先寺大盧舍那像龕，及約長安四年（七〇四年）停工的摩崖三佛龕。這類摩崖像龕形制暢開、廓大宏偉，較雲岡以來的北魏洞窟廣為開闊明朗，便於配置容量豐富的大型組合佛教造像。

奉先寺大盧舍那像龕東西廣約三八‧七公尺，南北寬約三三‧五公尺，是龍門石窟最為壯觀的造像。本尊盧舍那佛通高十七‧一四公尺，左右為迦葉、阿難二弟子，次文殊、普賢二菩薩，次多聞、增長二天王並二力士，菩薩、天王間又雕出高約六公尺的妝束雙髻、體著長裙、足履雲頭履的特大型女供養人各一軀。據開元十年（七二二年）補刊之《像龕記》所載，是武則天為政期間畢功經營的最重要的藝術工程之一。奉先寺大盧舍那像龕當始建於武則天被立為皇后的永徽六年（六五五年）至龍朔二年（六六二年）之間，至上元二年（六七五年）告竣，結合文獻考察，大盧舍那像龕表現了唐代佛教藝術高度中國化、世俗化的時代特點。

該龕本尊之盧舍那，梵語稱 Losana，意為「光明遍照」。據佛經說法，通譯可作「佛的智慧光明遍照」。

此盧舍那佛頭飾螺髻，身著貼體通肩式袈裟，結跏趺坐於束腰須彌座上，造型勻稱適度，體態端莊典雅。最為精湛超拔的是，古代藝術家在此調動了一切傳神摹化的工藝手法，全力對其面部造型作了匠心獨運的藝術提煉。

此即佛陀的報身形象，是表現佛陀智慧光大之義的。

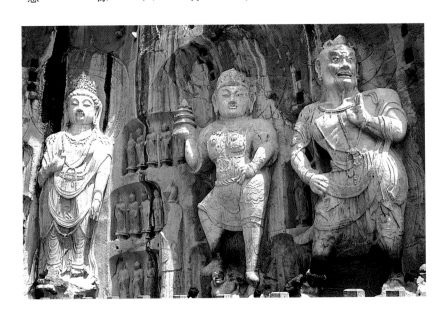

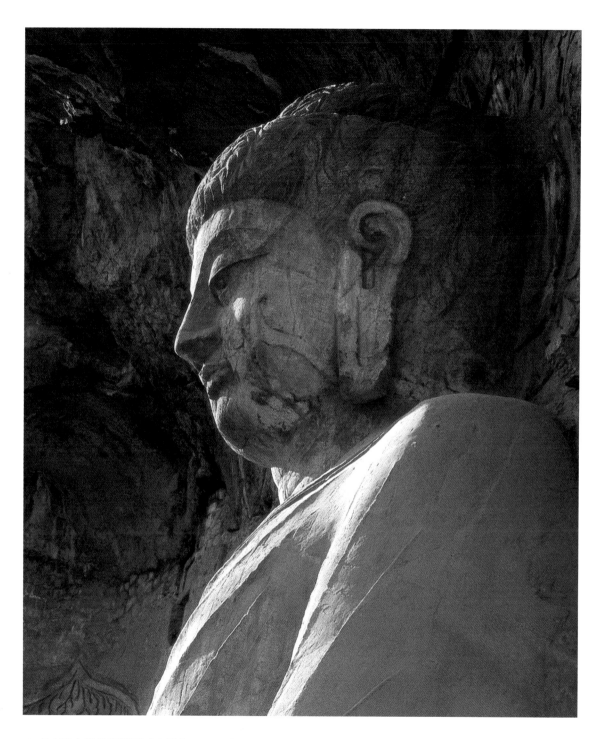

● 盧舍那大佛北面側視（上圖）

為盧舍那大佛北面之透視。其胸懷寬廣、情感充沛的氣質特徵，以此光彩照人的視覺形象而流譽千古。

● 奉先寺洞的金剛力士像（右）、天王像（中）、菩薩像（左）（右頁圖）

在藝術家的錘煉斟酌下，她新月型的雙眉修長舒展，目光文靜含蓄、恬淡凝神，充滿了雍容睿智的神情與崇高不凡的氣宇。

與盧舍那形成鮮明對比的，該龕左右兩側外端又雕出了碩壯剛健的神王和猙獰可怖的金剛，由此更加襯托了盧舍那的慈悲憫懷，突顯了本尊在這一組造像中神化感染的力量。盧舍那左右迦葉、阿難二弟子及文殊、普賢二菩薩，從藝術角度上看，則具有間格聯繫的作用。迦葉老成持重，阿難拘謹虔誠，有如兩位高級文臣僚屬。文殊寶相莊嚴，普賢泰然自若，二者

● 盧舍那大佛正面等值線測繪圖（上圖）
● 龍門石窟奉先寺洞　盧舍那大佛（左頁圖）

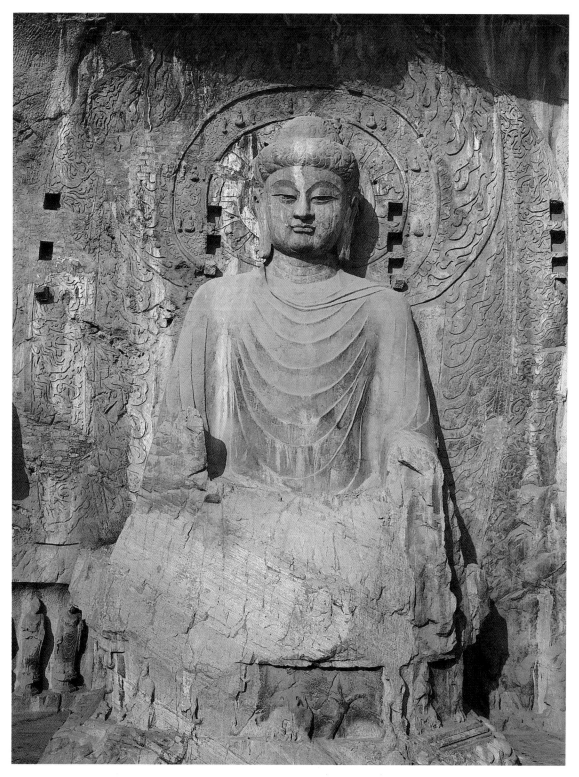

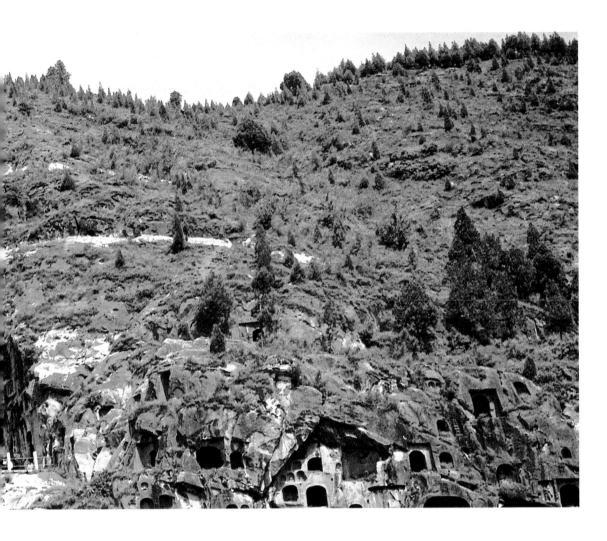

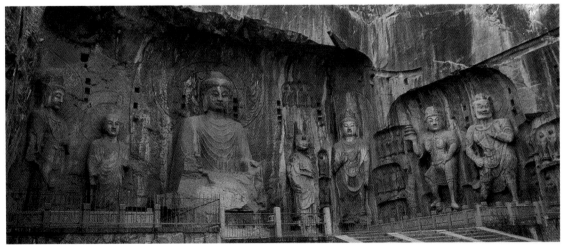

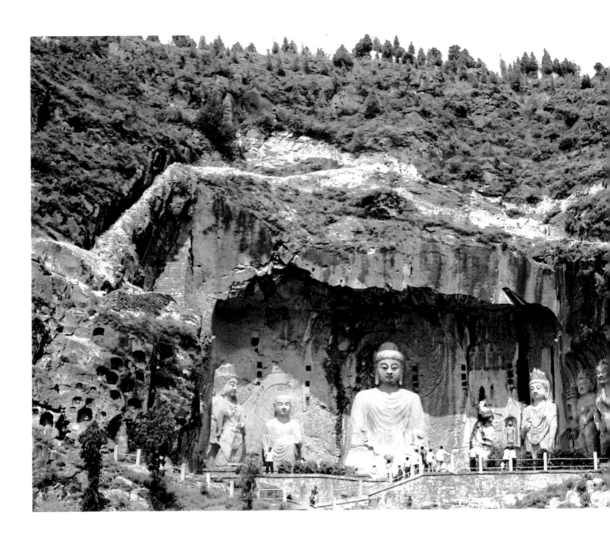

● 隔著伊水眺望龍門奉先寺洞全景（上圖）

● 大盧舍那像龕為龍門石窟規模最為宏闊的佛教藝術工程，係武則天馭制後宮期間與高宗皇帝共同發起的政教功德事業。《華嚴探玄記》與《慧苑音義》釋盧舍那曰：「盧舍那，云光明照也，言佛於身智以種種光明照眾生也。」此大像龕以 17.14 公尺高的盧舍那佛為本尊，兩側分別雕出二弟子二菩薩二天王二力士二供養仕女共十一尊主像。為了展示這一內容豐富、體量龐大的造像群體，體制上採用了暢開式結構的布局。大像龕底面下距伊闕河谷 35 公尺，其空間容量縱高 27 公尺，橫寬 33 公尺，進深 36 公尺。以此廣袤之場地，將十一尊列像布置在一個露天開放的半月環形結構中，氣象恢弘。（右頁圖）

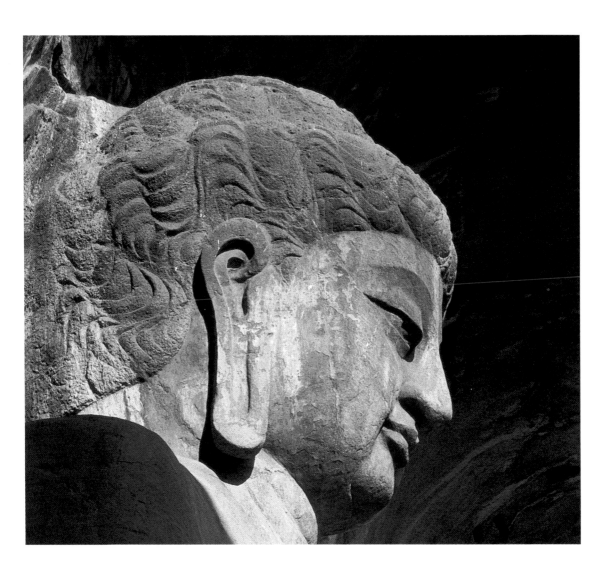

● 盧舍那大佛側面之特寫（上圖）
其嚴整周密的幾何尺度和精緻細膩的刀工技巧將佛陀面相刻劃得莊嚴肅穆，深刻地揭示了佛陀高尚寬宏、慈悲萬方的內心世界和人格情愫。
● 盧舍那大佛頭像正面之特寫（左頁圖）
圖中佛陀螺髻盤環，天庭飽滿，面龐豐潤，意緒慈祥，目光凝練，神色端莊，形成了這一宏大藝術工程的氣象。

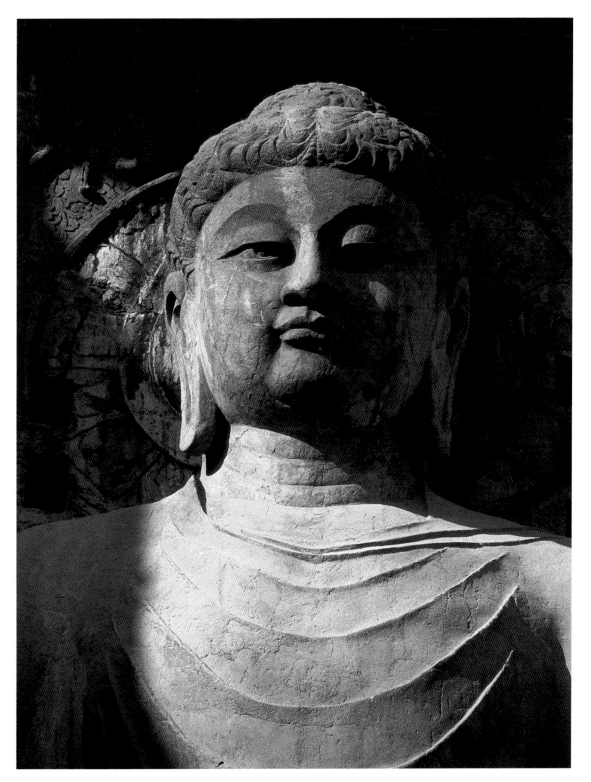

酷似一對達官命婦。而菩薩、神王間的供養者裙襦曳地，捧袂佇立，比若供奉內廷的一對宮娃女伶。

如將北中國石窟藝術作一巡禮比較，可以發現奉先寺大盧舍那像龕，名之為佛國道場，實之為盛唐初期武則天宮廷政治生活一幅絕妙逼真的宗教圖解。咸亨三年（六七二年）四月一日武則天以皇后身份資助這一工程的進行，其借助這一宗教造像表達自己參與國家政治的動機已十分明顯了。而她正是通過對盧舍那這一藝術形象的謳歌，為自己樹碑立傳，從而確立至高無上的政治權威，奠定宗教神學的基礎。武則天要通過宗教造像，把頂禮膜拜大像龕的善男信女的皈依之情，引導到對武氏政權的無上崇敬，所以參與這一工程設計的善導、惠暕、韋機等人才參照現實宮廷生活的圖景，對大像龕進行了類比模擬的處理。善導、惠暕並以檢校僧的名義，對大像龕行使視導和審定，以滿足武氏對這一自比形象「圖茲麗質，相好希有，鴻顏無匹，大慈大悲，如月如日」的審美要求。這是唐代佛教在造像藝術領域中，呈現民族化趨勢的一個最突出的實例。

載初元年（六八九年）武則天制名曰「曌」，取日月普照之義，專意與「盧舍那」意義吻合。這無疑是從大盧舍那佛那裡借用徵符含義，為自己稱制建立大周政權尋找宗教神學根據。因此我們可以明瞭，奉先寺大盧舍那像龕亦正是武則天利用宗教造像藝術，為自己建立君權制度而發起神學宣傳的時代產物。因而，盛唐龍門石窟藝術的民族化，正是在這樣的因素下走上高峰。

龍門奉先寺之盧舍那大佛，其外觀內質毫無疑問表現出它是一座中年婦女形態的藝術形象，這同該龕完工之年上元二年（六七五年）以前的武氏

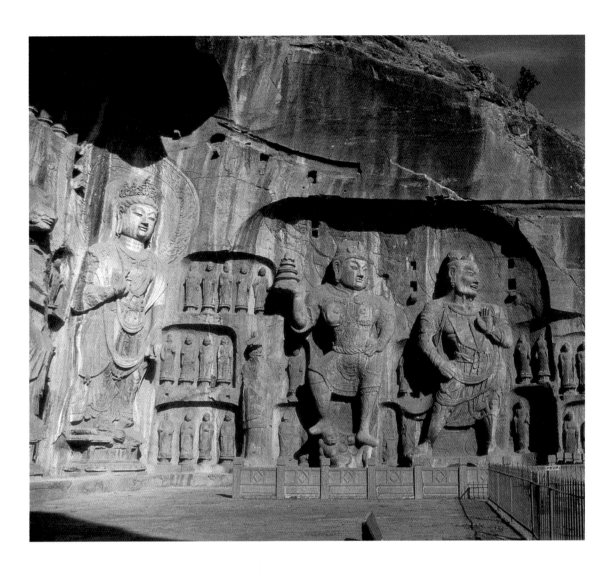

● 盧舍那像龕北壁（上圖）
主要有多聞天王、護法力士和供養仕女三尊主像，另有開元年間補刊的二十七軀小型立佛。
● 盧舍那大佛背光浮雕圖案（右頁圖）
背光雕刻以聯珠紋為界劃分為內外兩個圈層。內層與頭光相承仍為火焰紋，外層刻作縱向排列的二方連續
飛天圖案。飛天迎風翻舉、羅列滿壁之裙帶，曲迴繚繞，狀若烈焰，形成一幅極具變幻的視覺空間。這種
富有運動感覺的裝飾圖案，正以背景視野這一典型角度反襯出本尊造像樸實無華的藝術品質。

年華當不無關係。善導、惠喚等人多年追隨武則天，想來也能心領神會武氏對這一本尊形象的藝術要求。因此之故，大盧舍那佛雍容敦厚的面龐，與史籍比附武氏「方額廣頤」的容貌頗相吻合。從「咸亨三年壬申之歲四月一日皇后武氏助脂粉錢二萬貫」我們可以看出，正是由於武則天本人對大像龕——特別是盧舍那佛形象本身——的雕造有著無比重視的觀念，佛場中這一盧舍那的藝術造型才類似現實生活中武則天的生理形態。

與平城時代宗教造像不同的是，奉先寺這一組大型群雕，不是簡單地模仿統治階層的外貌造型，更主要的是以盧舍那為主體的奉先寺造像，更廣泛地注意了廣大僧俗群眾，在接受宗教造像藝術感染時所可能表達的審美要求，進而表現出客觀條件制約下得以形成的鮮明的藝術傾向，而這種藝術傾向又帶有強烈的民族心理素質的特徵。這就促成當代藝術家去深刻細緻地把握現實生活中，廣大藝術觀眾的審美理想，並通過此，再運用造型藝術種種手法，諸如裝飾性、對比性、典型化、性格化、比例、尺度、烘托、格調等等，對行將產生的藝術作品作周密嚴謹的推敲，藉以達到教化民眾的目標。為此，大像龕的施建者利用當時的客觀條件，設計了弘大壯闊的空間場面，造就了我國雕塑藝術史上空前宏偉的巨型群雕。

奉先寺本尊居於該龕群像中高屋建瓴的統率地位：兩側二弟子高約十公尺，以之襯托主尊的高大壯美；二菩薩均高十三公尺左右，又使本尊以外的近側造像從尺度上有所起伏。但藝術家沒有滿足於這一簡單的尺度層次，致使神王、力士從相對高度上回降到十公尺左右，且其絕對高度又較弟子有所升高，從而為顯示這類孔武形象吡叱爭鬥的氣勢，奠定了富於動態變換的尺度基礎。整個大像龕群像之間，以一種波浪起伏的曲線旋律聯繫起

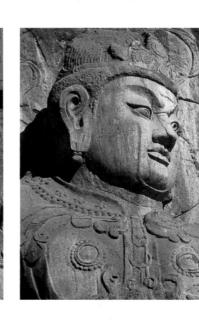

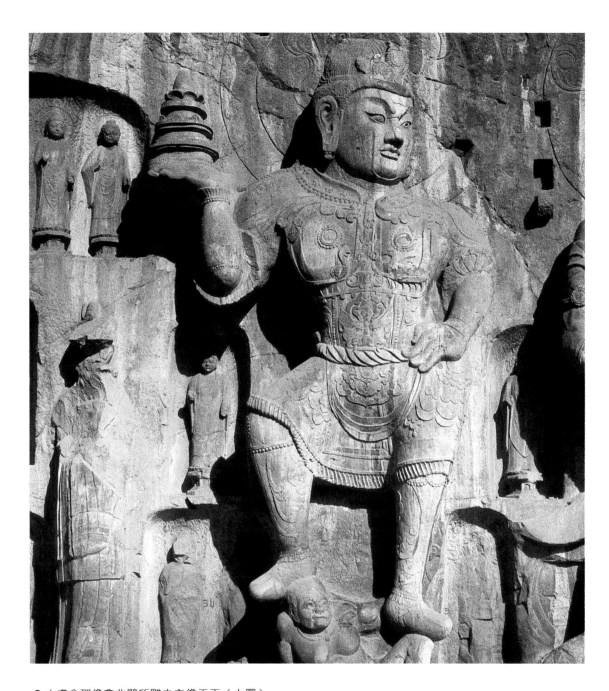

● 大盧舍那像龕北壁所雕之主像天王（上圖）
天王手托寶塔，足踏夜叉，姿態雄健，神色威嚴，是龍門石窟神王造像群體中形象最為飽滿、性格特徵最突出的個體。

● 天王面部造型特寫（右頁右圖）

● 神王降伏夜叉的寫實性雕刻，公元以來印度佛教文化遺跡中已有眾多的發現。隨著佛教藝術的東傳，中國石窟寺造像中已逐漸出現了這類造型，龍門萬佛洞東壁門拱兩側的護法天王正是這種藝術實踐的先例。此為盧舍那像龕北壁護法天王與足下夜叉之特寫。（右頁左圖）

來，整體上呈現「山」字形的動感。爲了充分利用空間，再加立兩軀高約六公尺的供養侍女形像塡列於菩薩、神王的腋下膝前，它既協調了主像間的空間聯繫，又豐富了像龕題材內容的生活意境。這種精湛獨到的整體設計，使大盧舍那像龕群體造像成爲一幅賓主分明、和諧流暢的生動畫卷，充滿了生機勃勃的藝術氣氛，這與中國其他大型造像如雲岡曇曜五窟相較，更展現出極富動態的召感人心的力量。

善導、韋機等人在爲武則天鐫刊這一大型工程之際，曾努力爲大像龕選定了一個最能集中表達當代統治者政治意圖的藝術主題，此即突出盧舍那佛在這一組造像中「如月如日」的光大地位，進而通過比擬手法謳歌這位行將臨朝稱制的武則天「越古」、「聖神」的非凡權威。爲此，宗教藝術家即以最爲精深的藝術造詣，致力刻劃了這一本尊形象盡可能完美的藝術品質。

正是本於人們這種蓄之內心的真切願望，大像龕的建造者在此即遵循欣賞主體的審美理想和要求，調度了一切巧奪天工的技藝手法，精雕細琢、畢功刻意地塑造了盧舍那這一人們理想境界中，作爲皈依對象出現的美好形象。大盧舍那佛雄居該龕群體造像的中樞位置，在雕飾精麗、動態各異的其餘十尊形象的對比襯托下，顯得身軀典雅純潔，神情清邁獨達。其佛裝選取以洗練簡潔取勝的通肩式袈裟，這在層次重疊、繁縟流暢的背光圖案反襯下，在藝術效果上愈發顯示出她樸實純真、光潔照人的美質。爲了通過這一佛教造像將大像龕的藝術主題加以升華開掘，雕刻家們用藝術的手法提煉，將這一宗教人物直接刻劃成一個極富母性魅力的中年婦女的形象，並多方賦予她以舒展開朗的眉宇及與禮拜者交互凝神的目光，加之她

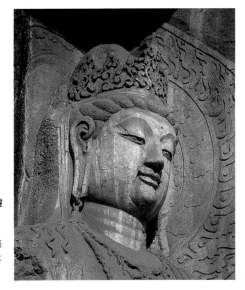

● 文殊面部造型特寫（右圖）
菩薩眉宇舒展，目光凝練，玉容生輝，紫唇如敉，靈光輝輝，昭示萬類。
● 盧舍那佛左側主像群中之文殊菩薩（左頁圖）
菩薩蔓冠蓄髮，長裙跣足，瓔珞琳琅，帔帛流離，盛妝如斯，華貴無匹。其雍容爛漫之儀象，活若上流社會之貴婦。

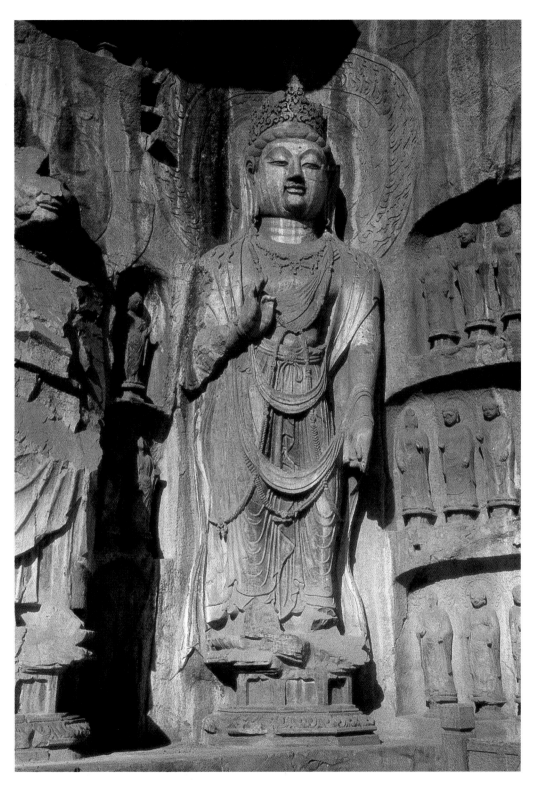

那密而無訴的情態和微露悅意的神色，使其周身洋溢著慈祥和睦而又聰明睿智的生機。這種充滿了民族文化特質的極端人格化的宗教藝術，增強了形象自身「大慈大悲」親切感人的力量，撥動了無數善男信女依依留連的景仰之情。

奉先寺大盧舍那佛個體形象的塑造，是盛唐藝術家突破宗教「出世」思想的束縛，取材以廣闊的現實生活，對豐富多姿的現實人物特徵加以概括，進行深入開掘、精心提煉、細膩刻劃的最終定型，是我國佛教藝術理想化、人格化造型典範。它所顯示的巨大藝術魅力，在存世藝術作品中至今亦屬無與倫比。

在此應該提及的是，中國一些學者認為，中國包括雲岡曇曜五窟在內的一批大型石窟雕刻，在造型體制上「大都突出主像」，這可以視為在客觀尺度論上一種正確的見解。而體現在石窟造像中的這種尺度，現實也正反映了四世紀前後中國佛教石窟藝術，仍然處在一種域外格守形似的寫實體系之中，並未真正步入中國化的「形神兼備」造像體系的藝術大門。與雲岡早期乃至龍門北魏皇室造像相比，同是追求一種「帝王即是當今如來」的神學要求，龍門盛唐時代以大盧舍那像龕為代表的皇家造像，不僅從尺度論上將本尊形象造就得廓大顯赫，更主要的，此時它們已將藝術表現的基本手段，根植於中國傳統以「神似」為必要的藝術體系中，並且更為注意，從藝術靈感的深處顯示宗教召感的力量。

正像屹立在帕提農神廟（Parthenon）中的雅典娜雕像，體現了古希臘城邦文化的面貌一樣，作為當代社會審美理想的一種最終定型，龍門大盧舍那造像所表現的，乃是盛唐時代中國當時文化面貌的一個藝術呈現。這從

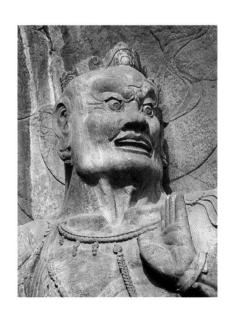

● 盧舍那像龕北壁力士頭像之近景（右圖）
五官雖備，難能以真人視之；造型誇張，仍不失血肉韻味。持此一喝，聲襲五雷；量彼雙目，氣貫千里。令人懾足憚步，望而生畏。古哲之賢於謷嵤，信矣！

● 大盧舍那像龕北壁所雕之主像力士（左頁圖）
圖中力士筋骨暴跳，裙帶飄揚，叱吒威風，咆哮雷霆，充斥著一派暴戾恣睢、躍躍欲試的戰鬥氣勢。

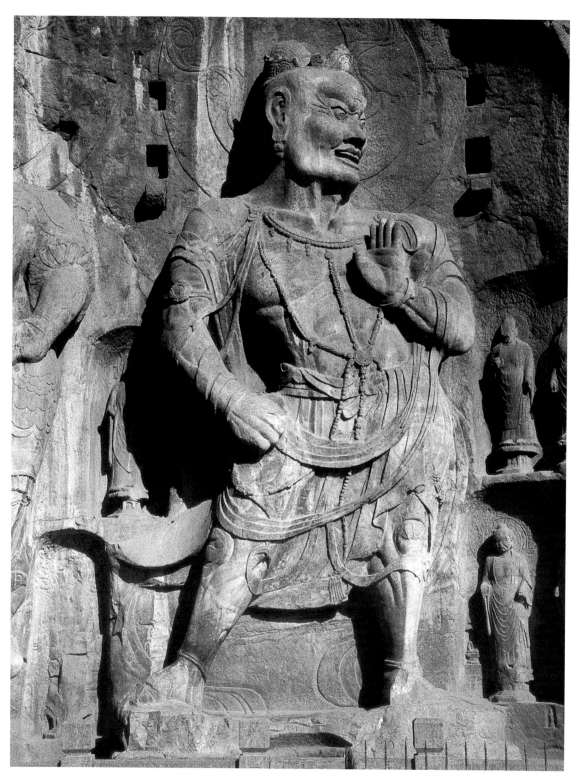

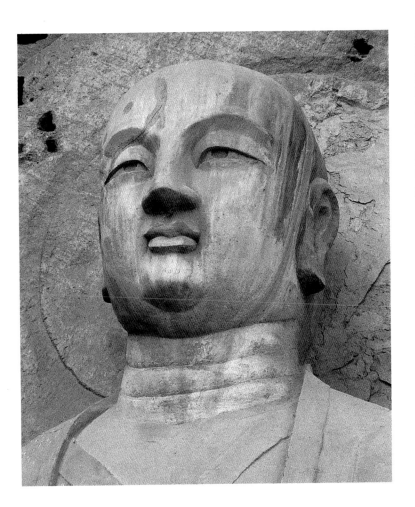

盛唐以來我國石窟藝術中，多有特大型的摩崖造像，以及當時一般造像所普遍表現的雍容華貴、體態豐腴的時尚中，可以得到更多的旁證。

此後，龍門武周時代以摩崖三佛龕為代表的彌勒造像空前增多，亦能從另一個側面使我們看到盛唐龍門石窟藝術隨著佛教活動的日趨密切，從而在造像題材方面也呈現著突出的民族化特點。

● 阿難羅漢頭像特寫（上圖）
圖中阿難天庭飽滿，儀態泰然，胸襟坦蕩，感情專注。在此，唐代匠師通過對這一歷史人物個性的陶冶提煉，將這位佛前弟子執著從法的精神風貌刻劃得聲色俱佳、淋漓盡致。

● 盧舍那像龕本尊右側之脅侍弟子阿難（左頁圖）
壁上阿難衣飾簡練，神情拘謹。其形象儀態和傳神精點，無一不體現著這位結集弟子虔誠信守、唯遵佛訓的特有品質和氣色。

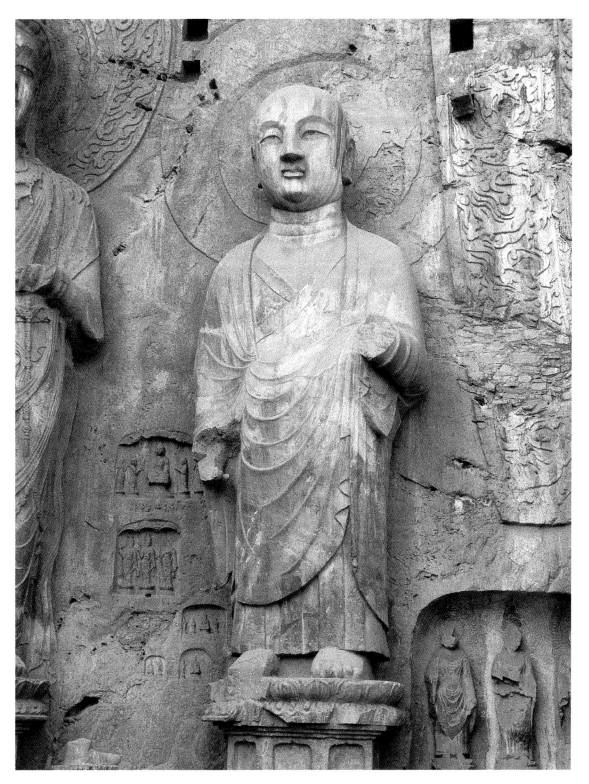

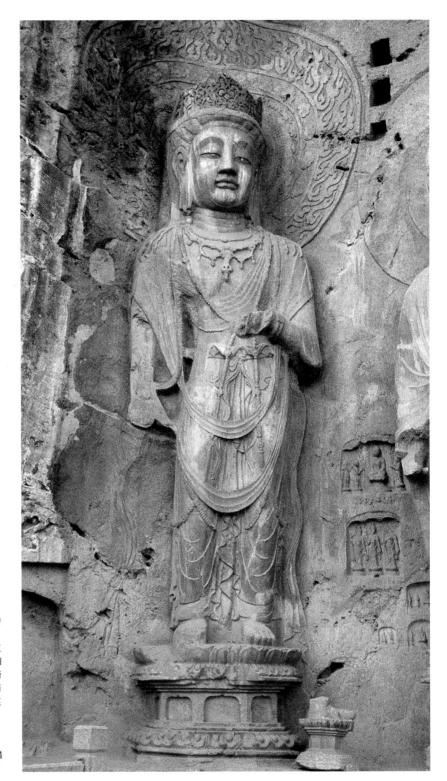

● 盧舍那佛右側脅侍之普
賢菩薩（右圖）
其形象搖曳風姿，亭亭玉
立，坐視帶長，轉看腰細
，花蔓蓄髮，鬢飄蓬以漸
亂；目眉凝神，心惆悵而
若思。覽世事以傷懷，哀
龍門之為最。
● 普賢菩薩頭像特寫
（左頁圖）
菩薩宿鬟尚捲，錦鈿雜錯
，目光凝重，神色傷逝。

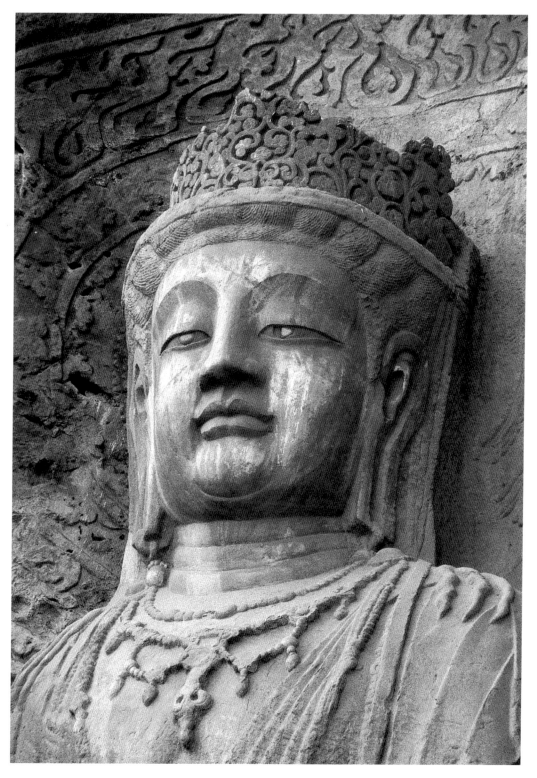

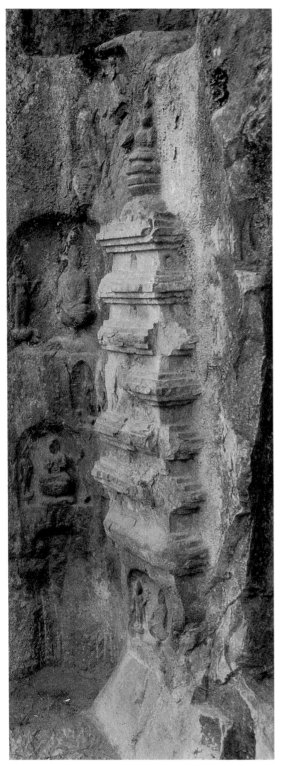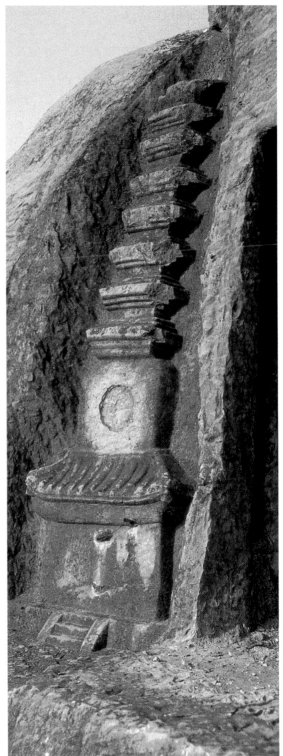

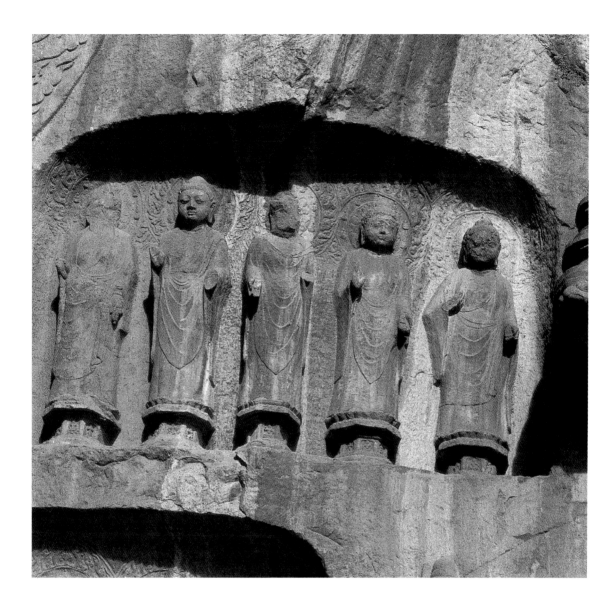

● 列佛一龕（上圖）
盧舍那像龕主像餘壁雕有四十八軀與人等高的立佛，據考當為唐玄宗於開元十年前所施之功德。這四十八尊立佛以壁面所容自由配置各為一龕，使得盧舍那像龕廣袤空曠的摩崖斷面顯得內容充實。這種後期連綴的次級工程，改善了原始工程由於視覺量感不足而產生的空間缺失，因而這類列龕雕飾可以視為大盧舍那像龕整體藝術場景一個相得益彰的組成部份。此為大像龕北壁西段天王右臂上方的一座佛龕。諸佛面相豐潤，機體飽滿，洋溢著一種雍容富麗的盛唐氣象。

● 混合型佛塔（右頁右圖）
刻於龍門東山萬佛溝北崖之頂層。塔體基層為一單開間的屋形建築，且有門拱開封、台階通幽。屋檐以上，則為八級收分的密檐式塔身。全塔挺拔巍峨，造型優美，是龍門唐塔中不可多得的精品，惜塔剎無存，難成完璧。此遺存除了有審美價值外，在建築史學上還極具珍貴價值。

● 密檐式佛塔（右頁左圖）
浮雕於奉先寺南崖一座初唐洞窟門口的南側，與該窟窟口北側之另一佛塔構成對稱的格局。此塔基座高敞，塔剎巍峨，中有七級疊澀密檐構成塔身之主體。

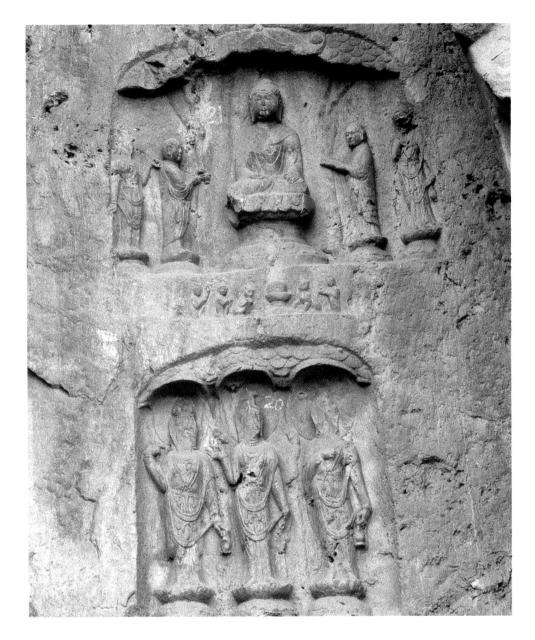

● 盧舍那像龕西壁南段兩鋪小型像龕（上圖）

上龕內雕一佛二弟子二菩薩五尊造像，是龕頗具創作新意者，即龕中兩尊脅侍弟子均呈面向本尊的姿態。
如此靈活的形象設計打破了習常主像一律面向前方的舊規，使畫面內容流露著一種人際交涉的生活氣息。
圖中下龕雕三尊菩薩聯袂而立，其身光楚楚，搖曳作態；相襲依依，踏歌擊節；競學生情，爭憐今世。

● 天王（左頁右圖）

位於盧舍那像龕南壁東段一座盛唐洞窟西壁。天王胡裔，鎧甲周襲，踏一夜叉。

● 護法力士（左頁左圖）

位於盧舍那像龕南壁東端一座盛唐洞窟內，壁間力士筋骨虯突，橫肉滿身，大有今人豐肌健美之先韻。力
士腹部如此斑爛之造型乃雕塑史家習常所謂之「梅花肚」也。此象非丹田千斤而不能具，可見中古一代世
間尚有修行此道者。

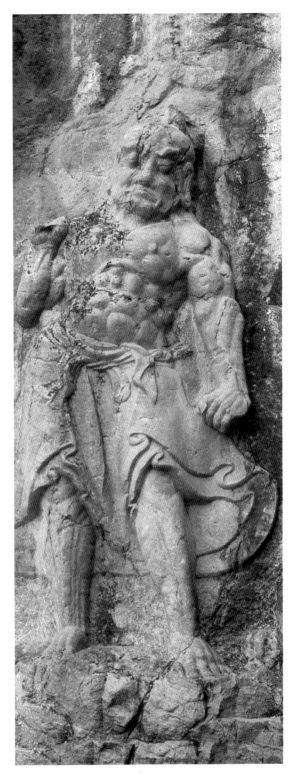
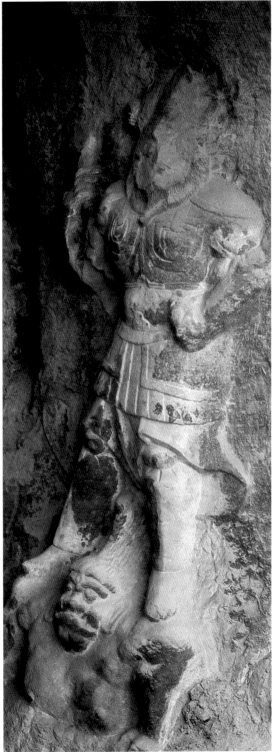

【摩崖三佛龕】

摩崖三佛龕是繼大盧舍那像龕之後，龍門另一座大型暢開式佛龕。該龕本尊為一高約六公尺的善跏趺式坐像彌勒，兩側又作結跏趺坐姿的佛像各一尊，三尊主像之間各置一驅小型立佛，三佛外側之脅侍雕像因工程中輟未知其詳。這種以彌勒為本尊，以坐、立兩類佛像為脅侍的群像組合方式，在國內石窟寺系統中尚屬罕見，當是佛教石窟藝術在造像題材方面民族化的一種新表現。

龍門彌勒造像，上繼雲岡在北魏太和年間已出現，今魏字洞北側即有相當於雲岡太和初年造像風格的摩崖交腳彌勒像龕。而持佛裝並以善跏趺坐式造型的彌勒，在龍門最早則見於古陽洞本尊佛座北側延昌三年（五一四年）的小型造像龕中，火燒洞北壁列龕中亦有兩鋪佛裝善跏趺坐姿的彌勒龕。唐代此種造像龕以紀年龕論之，最早者則為破窯兩壁貞觀十一年（六三七年）道國王母劉太妃為道王元慶造單身彌勒像一驅。賓陽南洞則見有麟德二年（六六五年）赴印大使王玄策造彌勒像之題銘。之後龍門唐代彌勒佛造像，善跏趺式遂成定制，至武則天執掌國柄，龍門彌勒造像幾成空前絕後的狀況。

武則天曾以皇后身份，敦使追隨她的長安法海寺寺主惠簡，於咸亨四年（六七三年）在龍門西山鐫刻彌勒佛一龕，為自己顯示朝廷製造輿論，這從載初元年（六九○年）白馬寺僧「（薛）懷義與法明等造《大雲經》，陳符命，言則天是彌勒下生，作閻浮提主，唐氏合微，故則天革命稱周，……其偽《大雲經》頒於天下，寺各藏一本，令升高座講說」等史事中可以窺

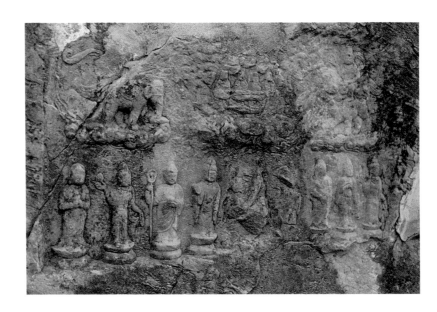

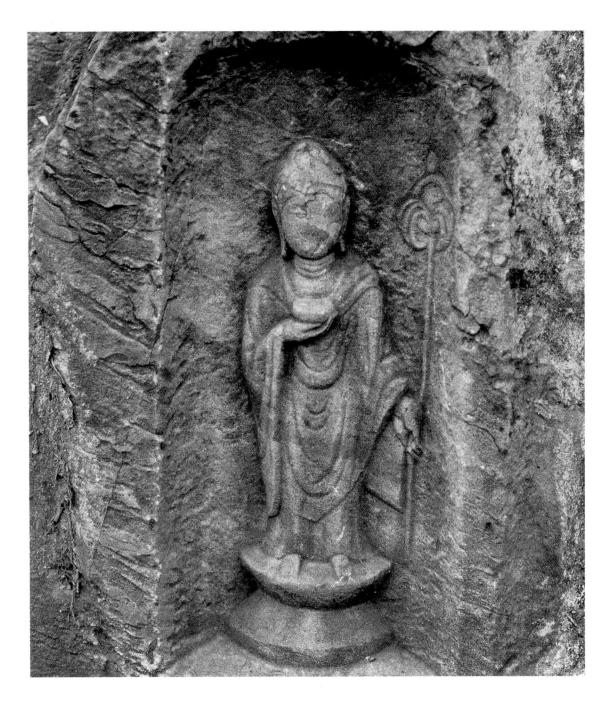

● 藥師佛一龕（上圖）
位於大盧舍那像龕東崖中段，龕內刻持鉢藥師佛一尊。此佛姿勢隨和，衣飾流暢，手拄禪杖，使畫面整體富有一種徐徐運動的氣息，此誠龍門唐刻小品之精華。

● 行列造像一龕（右頁圖）
位於奉先寺大盧舍那像龕東崖中層，圖中立佛和菩薩九尊共為一列。列像上方有騎象普賢和騎獅文殊二菩薩遨遊雲端。這一組造像體量雖小，容量頗豐，人物造型刀法嫻熟。

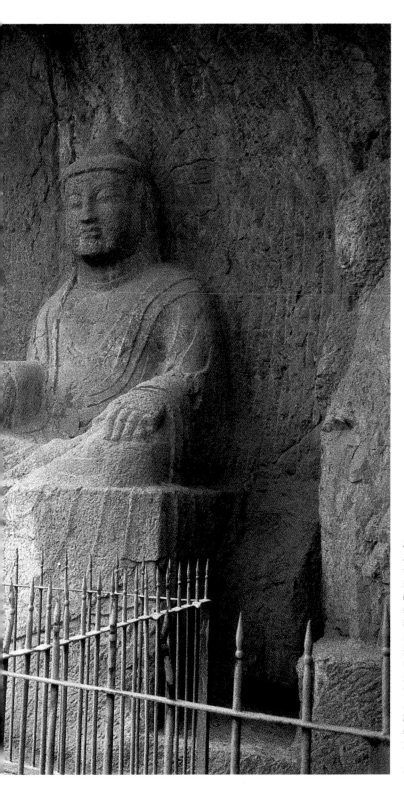

摩崖三佛造像龕　雕鑿於龍門西山之北段，係武周晚期龍門石窟最宏偉的造像工程。該龕本尊為善跏趺坐姿的彌勒，其南北兩側各有一尊結跏趺坐姿的佛像並列。在中國佛教石窟藝術史中，此龕造像格局之獨特，在於三尊佛像之間脅侍形象的別緻。此三尊佛像之脅侍，從其形象遺存中見有高肉髻這一跡象來考察，其題材當為立佛已無疑問。這種以立姿佛像為脅侍角色的造像實例，在中國石窟寺系統中當屬罕見。究其社會原因，則與武則天駐蹕洛陽之晚期狂熱尊崇彌勒這一政教行為有著密切的關聯。長安四年武氏失國，這一工程遂致被迫中輟。迄今為止，這一佛教功德仍保持著當年未竟之作的原貌。

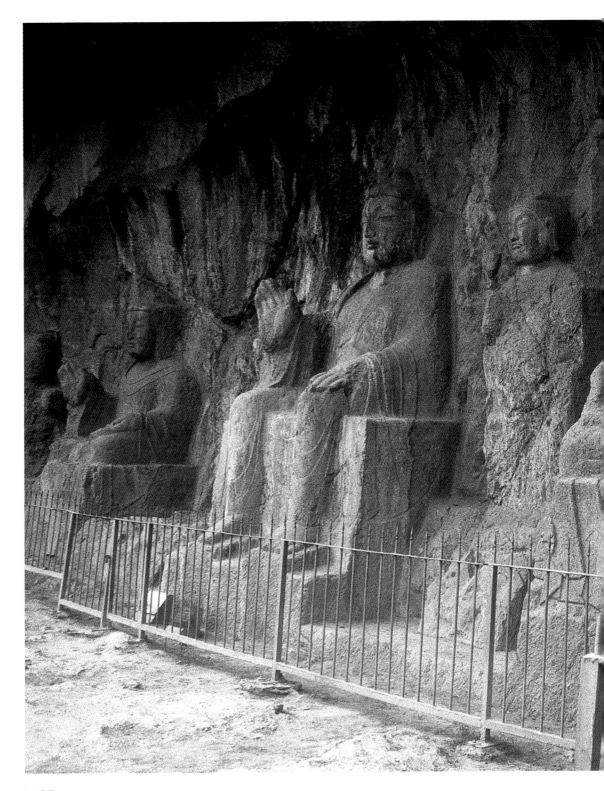

見其梗概。武則天稱制後有「慈氏越古金輪聖神皇帝」之尊號，「慈氏」即彌勒，此又可見武氏與彌勒信仰的深刻關係。故惠簡洞之後，龍門的大型彌勒造像又見有永隆元年（六八○年）處貞在萬佛洞門拱南側拱腹間造彌勒五百軀，及武周時代雙窯南洞、極南洞、大萬五佛洞、看經寺上方彌勒洞、萬佛溝三佛窟、萬佛洞外北側彌勒龕及摩崖三佛龕等等。其中以此摩崖三佛龕彌勒造像最為突出，該龕不惟把彌勒置於本尊地位，而且將不同形制的佛的形象配置於脅侍者的位置，以此來提高彌勒在宗教神學中的地位。顯而易見，武則天時代龍門彌勒造像的繁衍，其根本原因在於當代統治者要通過造像，樹立這位「是彌勒下生，作閻浮提主」且號稱「慈氏越古金輪聖神皇帝」的當今女主至高無上的權威。這種與當代統治者要求密切配合的弘教活動，正是盛唐以來中國佛教的一個突出的時代特點，而龍門武則天時期大型彌勒造像的繁多，亦恰是佛教藝術與當時政治生活發生密切關聯，而在題材內容方面呈現出民族化趨勢的真實寫照。

【釋、道並駕的特徵】

盛唐時代的龍門造像中，在題材方面另一個引人注目的內容，是出現了釋、道雜糅的造像活動，這是龍門自有造像以來一種嶄新的文化現象。

龍門石窟雙窟北洞南側力士之上方，見有三龕一列造像，自南向北其題銘依次為：「弟子張敬琮母王婆敬造阿彌陀一鋪」；「弟子張敬琮為母敬造地藏菩薩二鋪」，「弟子張敬琮母王婆敬造天尊一鋪，開元五年三月□日」。其中天尊像龕和該阿彌陀像龕造像形制多所接近，均為一鋪三尊的區」。

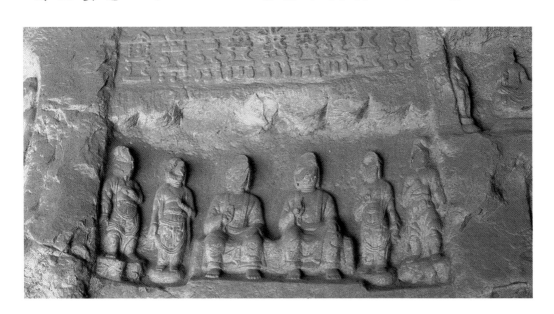

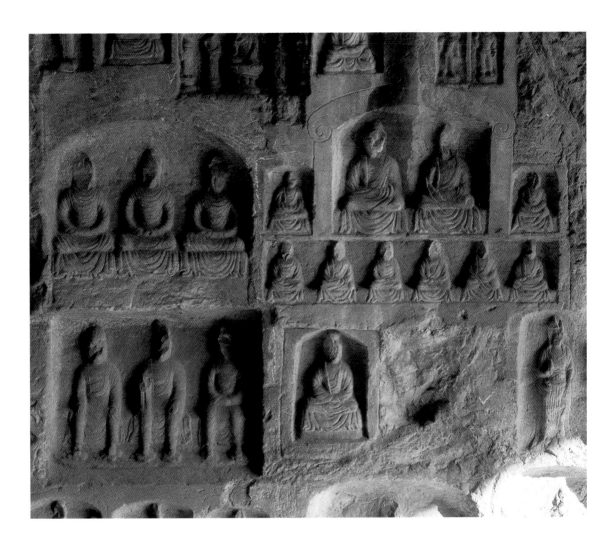

●破窯北壁坐佛造像一組（上圖）

均為結跏趺姿勢和善跏趺姿勢，造像年代約在貞觀中葉。這一組造像，衣飾簡略，古拙有餘； 情態麻木，索然無味，徒費偶像之刻劃，少有藝術之啟迪。寔唐初佛教之蜇頓，石窟遺存之可徵。

● 破窯南壁雙佛造像龕（右頁圖）

為善跏彌勒之雙像，此乃龍門之孤例。彌勒像教之曲折百端，此又難析之一例。

主像組合，二龕本尊均作佛式結跏趺坐姿，脅侍均佇立於上闊下銳、形制雷同的「佛壇」、「神台」上。尤為重要者，此二龕脅侍形象的頭飾竟出於一制，俱作高刀髻雕飾。經筆者調查，這種宗教題材非一、而部分造像形制雷同的現象，在大盧舍那像龕東崖亦另有發現。

這一組造像發願者同為張敬琮母子，從三龕內部聯繫及其與周圍諸龕的打破關係來衡量，當同造於開元五年（七一七年）三月。這證明了玄宗時代在宗教信仰領域內，道教已可在藝術活動方面與佛教聯袂共處，反映了此時釋、道二教在彼此關係中已有相互兼濟的事實。

自佛教進入中國，即在我國上層建築領域內產生了巨大的影響。佛教在發展過程中，也往往與我國儒、道兩家學說發生矛盾，而互有爭衡或吸收。而當李唐一代，比於「尊祖之風」，故對道教偏於褒揚，雖然會昌之前佛教仍占優越地位，但道教在若干場合則可與佛教「齊行並進」。至玄宗時期，為了更有效地發揮宗教「勸善、勵俗」、「弘振王猷」的作用，李唐皇室曾對道教多方扶植，從而擴大了道教在社會意識形態領域中的影響。

張敬琮母子在這一佛教聖地，圖繪道教形象，且將其與佛像合鋪供養，無疑從一個側面反映了開元時代隨著道教影響的擴大，釋、道兩教確乎已有並駕齊驅的情節，而其造像形制的若干雷同，則可說明此時一般民間造像在釋、道之間並未確立有特別嚴格的形象界限。這是當時宗教造像的特徵，也是盛唐龍門石窟造像藝術民族化進程的一種具體表現。

【龍門造像中的天王暨力士像】

龍門唐代窟龕中，還有一些造像帶有濃郁民族化藝術特徵。其中神王、

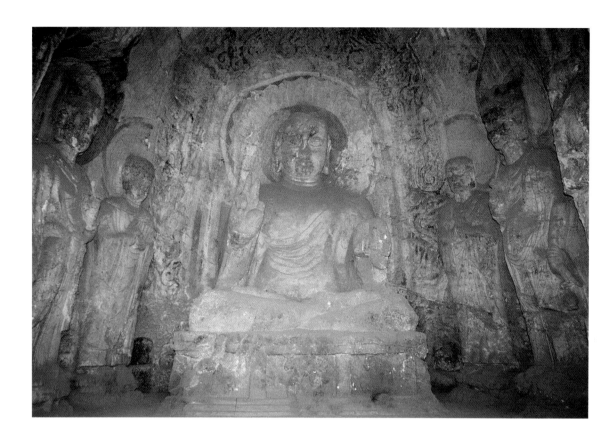

● 賓陽北洞西壁立面（上圖）

係北魏永平年中拓跋王朝為宣武帝所造之功德，正光四年因宮廷事變中輟。今窟內西壁一佛二弟子二菩薩五尊主像係唐初對前人未竟工程的續作，其造像風格體態肥壯，表情遲滯，顯示出魏唐過渡階段中原佛教石刻藝術未臻定型的面貌。其中本尊坐佛由於借北魏石刻胚胎進行刻劃，所以在表達豐滿碩壯的審美觀時，將佛頭往常習見的肉髻取消，以致此佛頭部造型竟一改常規而類同羅漢。此像昂首挺胸，器宇軒昂，面目灼灼，感情充沛，是龍門本尊佛像中最具個性氣質的藝術作品。

● 十神王之一（右頁右圖）

刻於賓陽北洞北壁壁基西段，面龐豐滿，神色和睦，是龍門初唐造像群體中難得的佳作。

● 立佛殘軀（右頁左圖）

置於賓陽北洞外一座初唐洞窟中。佛像軀幹修長，肩胛肥壯。所著通肩式袈裟，薄衣貼體，衣紋流暢，與南印度阿瑪拉瓦提出土造於三世紀的單身佛像藝術風格異常接近，可能受到玄奘西行所攜梵本的影響。

力士和飛天、菩薩等類造像，不僅表現了我國傳統文化在佛教藝術中的深厚影響，而且表達了有唐一代我國社會審美理想的時代特點。

龍門造像中，力士形象遠在北魏宣武之世已有，如賓陽中洞即是實證。而天王形象則首見於賓陽北洞和敬善寺內，時代約當永徽之後。從永徽元年（六五○年）賓陽三窟北側王師德像龕中，仍爲一佛、二弟子、二菩薩、二力士的主像組合，到龍朔元年（六六一年）敬善寺北側洛州人楊妻韓像龕，一佛、二弟子、二菩薩、二天王、二力士的造像實例，可知約在龍朔元年之後，龍門唐代造像中才開始出現天王、力士同時與其他主像合鋪雕刻的體制。

值得重視的是，初唐時代的賓陽北洞和潛溪寺內，雖新有天王形象出現於門拱內側，但二窟均無以往習見的力士造像，這同初唐時太宗爲廣增威懾氣氛，於門側圖繪秦瓊、尉遲敬德二人形象以爲門神當有關係，而從初唐天王造像最早者多爲淺浮雕一制中可以看得更爲明顯。上述二窟大概爲了在佛場中同樣提高威懾氣氛，故將一般衛士模樣的力士形象改爲高級將領式的天王形象。

龍門唐代諸窟中的天王造像，均身披鎧甲，中有頸護、腹膊、膝裙、護腕等，下身每每著有綁腿、戰靴，同洛陽唐墓出土之天王俑如出一轍。敬善寺等早期天王不僅足間著有草履，手中所執武器亦屬同式的寶劍。可見這類早期天王形象世俗化氣息相當濃厚，而並無多少佛經根據，這與佛經所云東方持國天王持琵琶、南方增長天王持寶劍、西方廣目天王執羂索、北方多聞天王執寶幢的法儀及其組合，鮮少牽連。

對於新產生的造像題材來說，龍門唐代的天王造像，經歷了一段不斷演

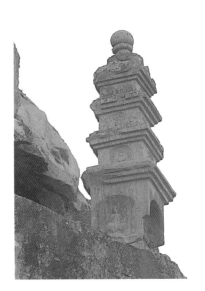

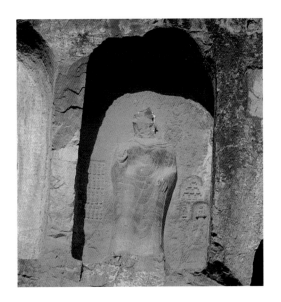

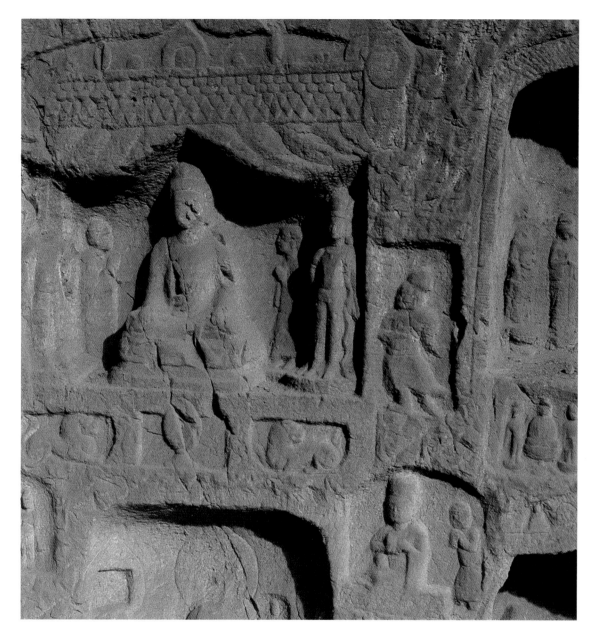

● 賓陽北洞南崖一鋪唐代初年的造像（上圖）

佛龕龕額作雕飾精麗的帷帳形裝飾。該龕造型之妙，略有數端：本尊兩側之弟子合什側身，如有所稟；力士則武步振袂，頗備風姿；護法獅子身軀匍伏，意態昂然；供養人著窄袖胡裝，屈躬虔敬。壁上如此之勾畫，充滿現實生活之意趣。

● 立佛一尊（右頁右圖）

位於龍門西山老龍窩崖面之上方，龕內佛陀身著通肩式袈裟，軀幹碩壯，衣質輕薄，與印度阿瑪拉瓦提出土的佛像有類似的格調。

● 唐代石塔（右頁左圖）

位於龍門石窟西山北端，係一四級密檐式方塔。塔頂有山花、蕉葉、寶珠等裝飾，每層四面各雕一鋪間有坐佛的像龕。為龍門石窟唯一一座大型的圓雕佛塔。

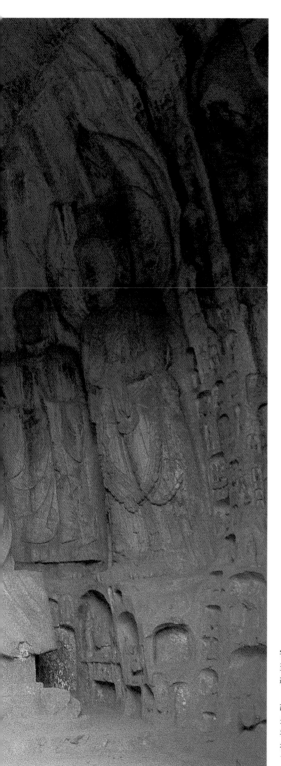

革的過程，其創作風格也展示出明顯的發展脈絡──由初唐的偶像化造型到初、盛唐之間的寫實風格，再跨入盛唐時代藝術誇張的王國。

初唐時代竣工的賓陽北洞，其天王造像鐫刻於前壁的門拱兩側。這一組天王最突出的特點，是與該窟其他圓雕主像成一鮮明的對比，構成一組極其平薄的浮雕形式。如前所述，這類位於門拱兩側的淺雕孔武形象，似由太宗皇帝設置門神一制沿襲而來，但也反映出龍門最初的天王造像確與主像有別，並未成熟，還顯示出幼稚的偶像化作風。稍後的敬善寺略有進步，除天王形像本身仍為淺浮雕外，該窟已開始將天王列為主像之一，將其移置於座落弟子、菩薩的左右兩個側壁間。這是龍門初唐天王造像的最後一種定型。

賓陽南洞西壁全景　此洞自正光四年工程中輟，至唐貞觀中葉始由魏王李泰為文德皇后追福發起續作。追貞觀十五年工程告竣，遂由岑文本撰文、褚遂良書丹在洞外北魏遺碑上鐫刻了《伊闕佛龕之碑》紀其功德。圖中該窟西壁主像五尊，正是李氏功德的主體。自此以降，包括豫章公主、岑文本、駙馬都尉劉玄意、四次赴印大使王玄策在內的一批當朝權貴和士民，遂在該窟周壁發起了雕琢的熱潮。

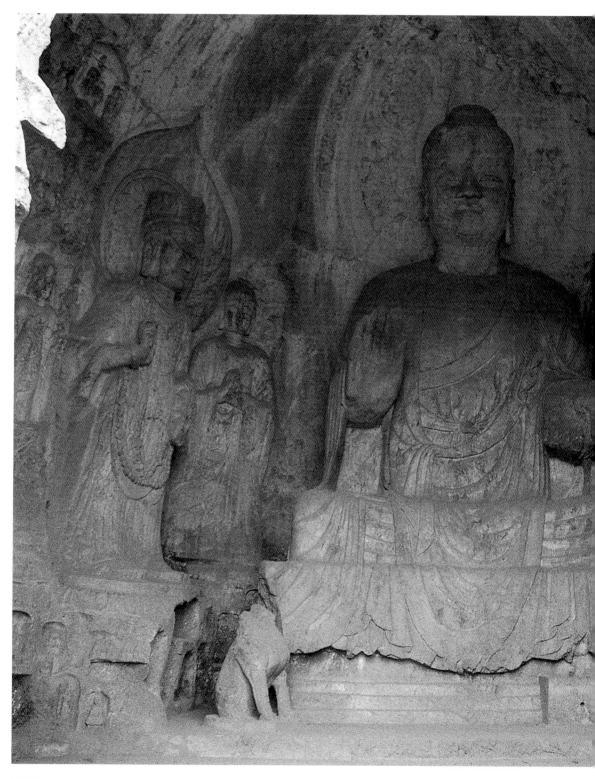

及至初、盛唐之間的潛溪寺，不惟沿襲敬善寺將天王列入主像組合，且

在形制規定上一同主像，將天王改作圓雕造型。潛溪寺這一組天王造像，

體態勻稱、比例適度，呈寫實作風，並具有較高的藝術價值。

嗣後盛唐時代龍門各型窟龕中，天王造像同其他主像一樣日形成熟，盛

唐藝術家結合自己的審美理解與創作能力，雕造了一軀軀栩栩如生、動態

各異的藝術形象，其中大盧舍那像龕的天王造像，又是此間最具代表性的

藝術巨作。

這一組天王造像，遵循大像龕突出本尊盧舍那這一總體意匠的要求，藝

術家對其作了精湛的形象刻劃。該龕現仍保存完整的北壁天王，昂首挺胸，

姿態雄渾，飽含剛勁健拔的氣概。為了造就這一孔武形象凌空雄踞的氣勢，

藝術匠師在放寬形象兩肩尺度的基礎上，將其右上肢設置成向外開放型的

托塔式軀姿，繼之採用誇張的手法，將其下肢從解剖學比例上縮短並稍事

收斂後，使之立足於委地欲起的夜叉身上。運用這種誇張變形的技巧，既

有動感，又有良好的空間穩定性，充分表現出獨特的風格。

盛唐時代在藝術風格上與天王形象最接近的，是洞窟中每每見有的力士，

而奉先寺、萬佛洞、極南洞、龍華寺等窟中，又有一些典型的作品。

奉先寺北壁力士與其相鄰的天王，都採用了誇張變形的技巧。雕刻匠師

將這一軀力士下肢的開張角度有意加大，並對其面部造型給予了最暴戾恣

睢模樣，在造型效果上使其顯出叱吒風雲、咆哮如雷的藝術個性。尤其在

他翻然翻舉的裙帶烘托下，這一護法充滿了力拔山兮氣蓋世般震撼山岳的

雄霸氣度。這尊力士像是龍門力士造像群中的典範，同天王造像一樣，雖

然在服制上帶有明顯的域外痕跡，說明盛唐時期域外文明在我國石窟藝術

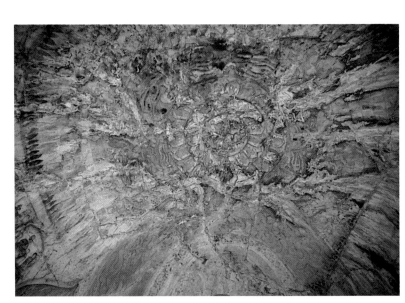

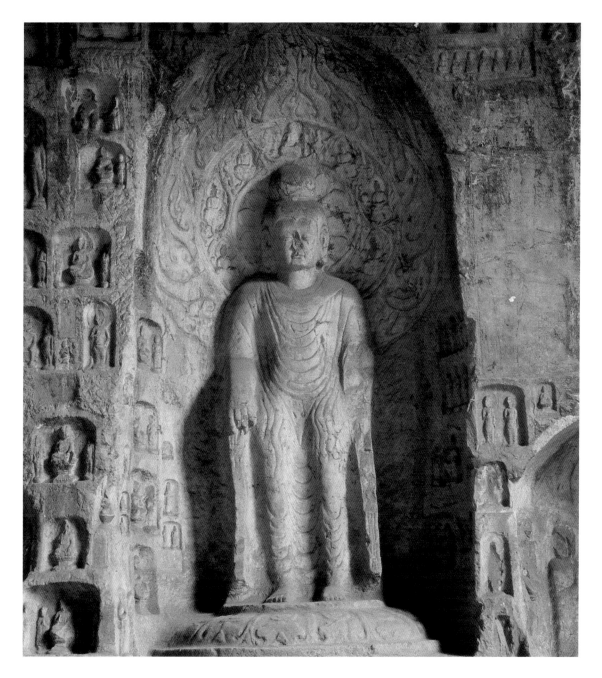

● 賓陽南洞北壁中央大龕（上圖）

龕內立佛一尊，廣額方頤，軀幹偉岸。通肩式袈裟，薄衣貼體，如出水波。這一造像形態明顯受到印度秣菟羅佛教藝術的影響，再次證明龍門初唐造像與中印文化交往有著密切的關係。

● 賓陽南洞藻井圖案（右頁圖）

中央為一盛開的蓮花雕飾，蓮花周圍為旒蘇垂落的華蓋圖案。至今整個藻井仍舊五光十彩，色澤斑斕，由此足以想見當年金碧輝煌之盛況。這一藻井構飾，無論幾何體量及形制規範均與賓陽中洞藻井雕刻多所接近，尤可看出與賓陽三窟總體工程有承前啟後的聯繫。

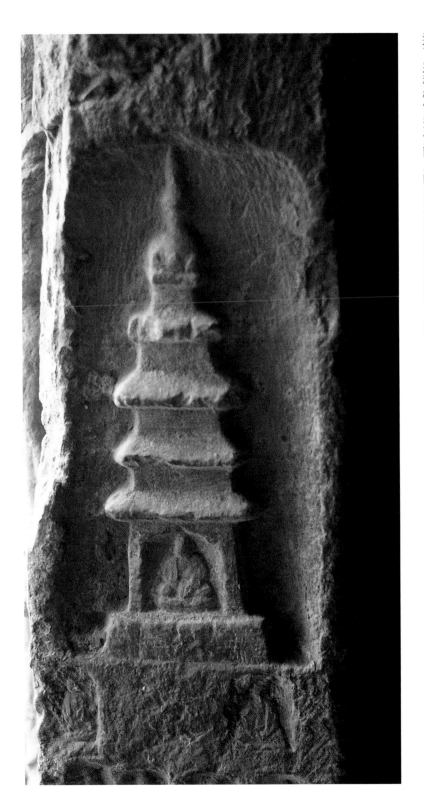

中仍具相當的影響力，但它們所體現的這樣極富誇張色彩的以形寫神的藝術風格，乃是當時藝術家廣泛吸取民族造型藝術的傳統方法，進行精心錘煉的結果。它反映出盛唐時代我國藝術創造領域內，包孕著深沉雄厚的民族文化的精華。其次，盛唐時期龍門洞窟中的飛天造像，則更加充分地表達了這種極富想像能力的民族造型藝術的獨特風格。

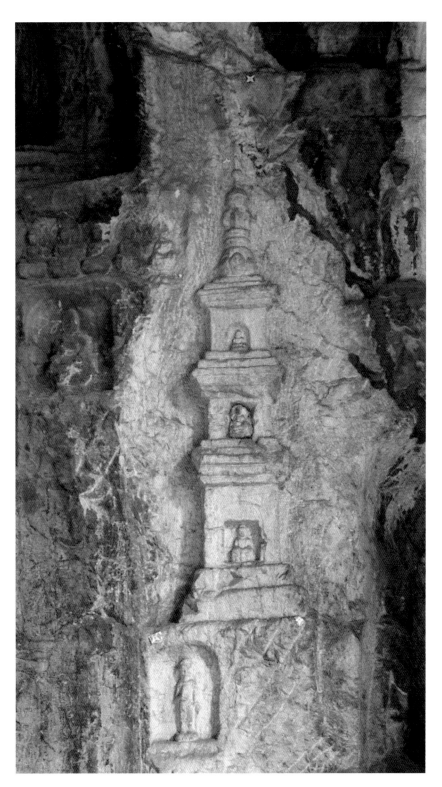

● 賓陽南洞北壁之密檐式
佛塔（左圖）
雕於初唐時代。該塔為三
級，每級正面各雕坐佛一
龕。

● 佛塔（右頁圖）
刻於賓陽三窟南崖一初唐
像龕窟口之東壁，係四檐
樓閣式結構。第一層形體
高大，內闢佛龕，與存世
唐代土木結構的佛塔制度
相同。

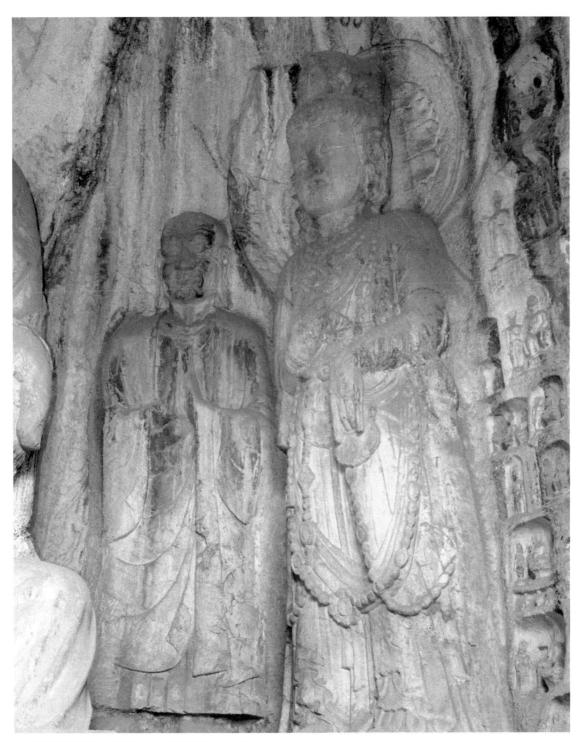

● 賓陽南洞西壁北端主像之弟子與菩薩（上圖）
● 賓陽南洞西壁南端主像之菩薩與弟子（左頁圖）

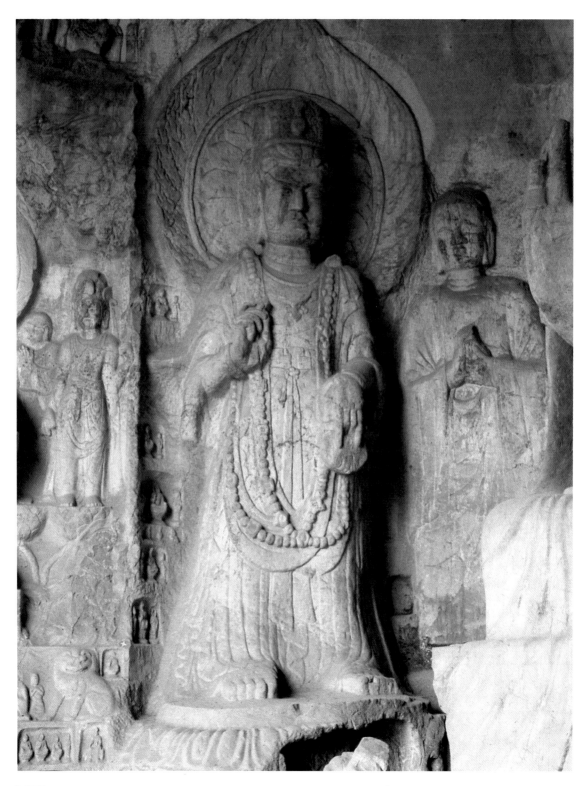

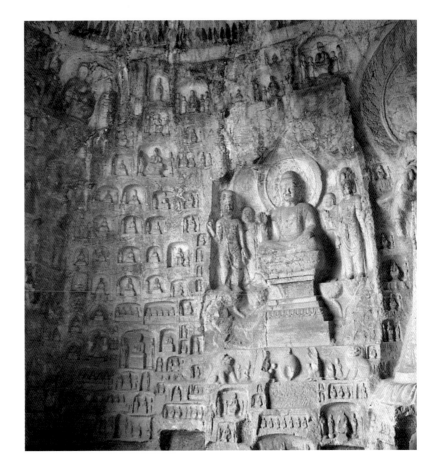

●賓陽南洞南壁全景（右頁
上圖）
是龍門唐代造像最為繁密集
中的一個洞窟，僅該窟南壁
即包羅了豫章公主、岑文本
、劉玄意、崔貴本等一批上
層人士共一百餘鋪造像功德
，形象地反映出李唐初葉最
高統治階層熱衷佛教的歷史。

●賓陽南洞北壁一座佛龕下
方的香爐造型（右頁下圖）
雕於貞觀二十二年。香爐有
碩大凝重的蓮花台座，其下
雕出兩身托舉台座的夜叉。
雖其空間侷促，氣息壓抑，
然而刀法嫻熟，結構緊湊，
頗得變通轉折之妙趣。

●賓陽南洞南壁中央初唐造
像一龕（左頁圖）
內雕一佛二弟子二菩薩二力
士七尊主像。龕下兩側雕胡
裝供養人六身和蹲獅兩軀。
本尊身下的束腰蓮座，體位
高敞，彩飾典雅，是龍門唐
初佛龕造型結構的典型樣板
，具有美術考古學的斷代意
義。

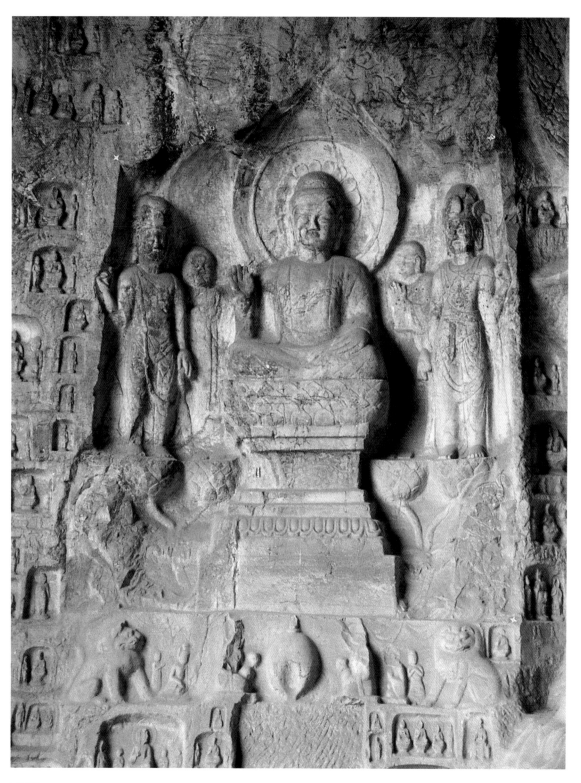

【龍門盛唐時期飛天造像】

龍門盛唐時期的飛天造像，延續北魏的基礎，並吸取了若干外來文化的影響而更加嫻熟，同時也鮮明地展示出一種帶有理想化的創作傾向。萬佛洞、看經寺等盛唐洞窟藻井周圍的飛天，均是影雕作法，軀體多袒上身，下著緊身大裙且多露足，在形態上具有明顯的域外情調。然而這些影雕作品體內每每見有陰刻輔助線條，這無疑說明以漢畫像石為代表的我國傳統雕刻技法，在龍門飛天造型中仍然有著不可忽視的影響。尤其突出的是，此類盛唐飛天，絕少北魏時代作為裝飾圖案出現的飛天形象那種侷促壓抑的背景，盛唐雕刻家借助豐富的想像力，巧妙地賦予這一藝術形象一個天衣飄舉、當風舞動的姿態和一派空闊寬綽的活動背景。藉由這條憑虛御風的彩帶，這類飛天無礙地翱翔於天上、人間，把人們的思緒冉冉引向了渺茫無涯的極樂世界！

盛唐時代，人民在佛教藝術聖地創造出如此優美且又極富浪漫色彩的飛天，寄托了他們對幸福生活的熱望和憧憬，同時也表達了他們對現實苦難生活的詛咒和厭惡。而它所表現的那種流暢浪漫，正是盛唐宗教造像藝術，依據我國民族傳統美術法則「氣韻生動」所表現的風尚。它已是域外佛教文化同我國傳統文化交匯融合形成的一種洋溢著民族審美趣味的文化風尚。

在龍門唐代各類造像題材中，最能集中體現出當代社會富有民族特徵的審美理想的，當首推這一時期的菩薩造像。

龍門初唐時代的菩薩造像，如賓陽南洞主像菩薩及蓮花洞外張世祖像龕

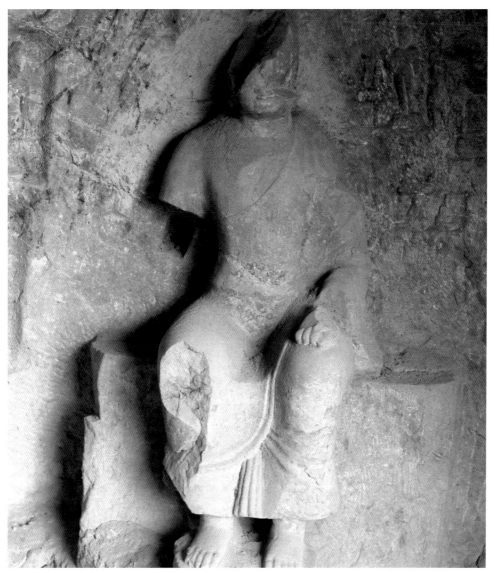

● 優填王造像（上圖）

優填王是與釋迦牟尼同一時代的跋蹉國國王。《增一阿含經》卷二八嘗云：「釋提桓因請佛至三十三天為母說法。……是時人間不見如來久……優填王、波斯匿王思睹如來，遂得苦患。是時王敕國界之內諸奇巧匠師而告之曰：『我今欲作如來形象』……是時優填王即以牛頭栴檀作如來像，像高五尺。」　《大唐西域記》卷五《憍賞彌國》條云：「城內故宮中有大精舍，高六十餘尺，有刻檀佛像。鄔陀衍那王（即優填王）所作也。……初如來成正覺已，上升天宮為母說法，三月不還，其王思慕，願圖形象。乃請尊者沒特伽羅子以神通力接工人上天宮，親觀妙相，雕刻栴檀。如來自天宮還，刻檀之像起迎世尊。世尊慰曰：『教化勞耶，開導末世，實此為冀！』」龍門石窟此種優填王造像共七十餘尊，出現在唐初永徽─調露年間，是摹仿玄奘大師帶回印度藍本所刊刻。它是印度早期佛像的原始樣式，充滿了南亞次大陸熱帶文明的氣息，也反映了龍門初唐石窟藝術與中印文化有密切的關係。此為賓陽南洞南崖一座初唐洞窟中的優填王造像。

● 賓陽三窟南崖一座初唐像龕菩薩造像之行列（右頁圖）

作為成群的女性化人物造型，這一造像行列是龍門同類藝術題材中年代最早的實例，它預示著龍門石窟造型藝術已開始步入了一種注重提煉藝術性格的審美階段─這正是龍門唐代石窟藝術的主題旋律。

等，其藝術造型多與本尊同制，往往表現出由北魏向盛唐過渡作風，其作法中雖可察知圓刀刀法漸顯突出，然其用刀遲滯，其體態造型略現臃腫，身段比例亦稍顯失調。

迨至高宗時代的較早窟龕，如潛溪寺內觀世音與大勢至兩軀菩薩造像，其造型技法已明顯成熟。這兩軀脅侍形象一改北魏以來的用刀傳統，採用徹底的圓刀作法，造型面圓潤光潔，體態身姿豐潤適中、穩重含蓄，預示著一種新的審美趨勢行將產生。

【龍門唐窟造像的女性化特徵】

高宗中期以來，隨著武后得勢的日益明顯，故咸亨、上元年間竣工的惠簡洞、大盧舍那像龕等本尊造像日趨女性化，此後龍門唐窟中女性化的菩薩造像已日漸遞增，其中作為單軀造型的觀世音像又居於主位。此類菩薩造像服飾制度雖然多依域外舊軌，如寶冠、瓔珞、袒胸、跣足之制，但作為一種藝術作品，在其造型手法上，則又顯示出一種新的民族化特徵。

例如萬佛洞前庭南壁，有永隆二年（六八一年）許州儀鳳寺比丘尼真智所造觀世音菩薩一軀，其造型祖胸、露足，周身飾以瓔珞、帔巾、項鏈、臂釧，左手執淨瓶。這種裝束無疑受到南亞次大陸文明的影響，但在其體態修飾的風度中卻表露出濃郁的民族化造型的氣息。這一尊菩薩造像，充分發揮了我國民族雕刻藝術線條造型的特長，從面型輪廓的鉤畫、裙帔褶紋的排列、體形動態的設置，都運用了線條塑造的功力，有容量、有層次、有變換而富於動感。其右手所執佛塵一柄，又可使我們聯想到世俗圖畫《簪花仕女圖》中貴族婦女相似的身影。

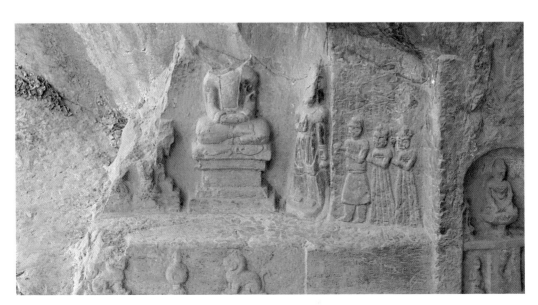

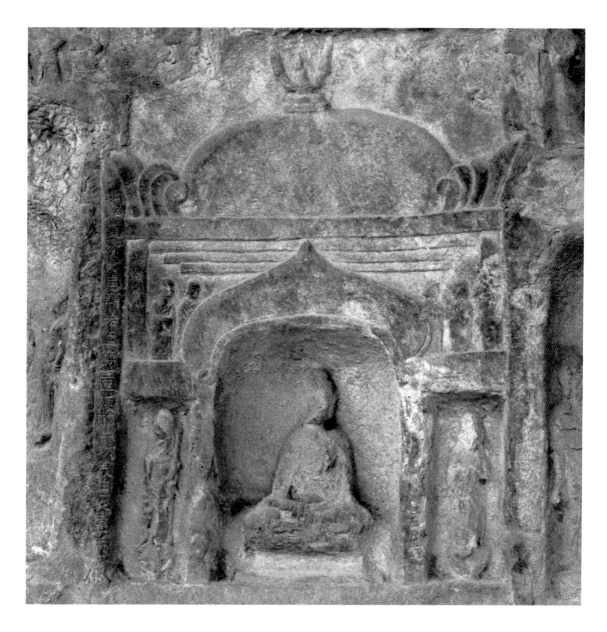

● 為比丘道濟於蓮花洞南崖中段所造之塔龕，其雕造年代約在貞觀中葉。該龕底層由一覆缽式券拱與左右耳龕所構成，內刻坐佛一尊及立姿菩薩各一身。塔龕上段之頂層，乃由一節重疊出跳之平台托起一個跨度頗大的覆缽。覆缽正頂有三出塔剎；平台周邊則砌出變體之蕉葉。該龕左右耳龕之上方，見有數軀供養人形象，此又為該龕別有情致的建築構飾增添了不少的生活氣息。（上圖）

● 張世祖夫婦造像龕（右頁圖）

位於蓮花洞南崖西段，刊刻於貞觀二十年。龕內造一佛二菩薩三尊主像，龕下有薰爐一尊與兩隻護法獅子。該龕最具藝術價值者，乃龕治西段所刻之供養人行列及其頭頂之飛天。這一供養人行列，男者上著交領長袍，腰間束帶，下襲褲褶而履深筒鞾靴。女者著窄袖長衫，筒裙及地。其裝束樣式帶有西域諸胡的風貌。通過對龍門大量供養人題記的考察，得知窟龕周圍的供養人造像一般即為造像施主本人形像之摹寫。但此供養人身上造像題記之內容，已明確記載張氏具漢人身份。由此可知自唐初西域四鎮之開通，東西兩京乃成胡人浸盛之都會。此龕供養者衣飾之風尚正為此種史事之顯證。

在此之前，龍門獅子洞門拱門間已有儀鳳三年（六七八年）清明寺比丘尼

八正鐫造的雙菩薩像一龕，其雕飾手法與真智造像如出一轍，而較後者更

優美、更具動態感。這兩軀菩薩靚粧麗服，形態嫵媚，被雕琢得花容月貌、

身姿窈窕，恰似世俗宮苑中一對姊妹似的妙齡少婦，同真智造像堪稱雙璧。

它們是龍門盛唐時代同類造像臻於成熟而顯示出世俗化情調的藝術佳作，

與敦煌藏經洞所出盛唐絹畫《引路菩薩圖》及傳爲周昉所繪《簪花仕女

圖》中人物的藝術風貌絕類無匹，充分呈現了盛唐藝術飽滿充沛、生機盎

然的氣質，與北魏太和以來我國石窟藝術中演成世風的「秀骨清像」型的

特徵，形成了鮮明的對比。它們同上述傳世作品一樣，反映出盛唐時代藝

術家站在當代社會生活的基礎上，對其虔誠謳歌的藝術典範的審美理解與

追求，而作著通過這類藝術形象所表達的審美意識，正是當代民族文化生

活通過藝術觀念，在宗教造像實踐中的反映和再現。

龍門有唐一代的造像遺跡中，就題材內容和藝術形式兩個方面而論，仍

有許多現象可以看出宗教藝術在民族化道路上迤邐前進的蹤跡。

在北市綵帛行淨土堂前庭北壁，有依據《觀無量壽經》所刊刻的「九品

蓮台」造像一鋪，其間雕有一軀人首鳥身的神異形像。這一藝術形像雙翼

舒展、凌空翱翔，極富「羽化而登仙」的神話色彩。這一鋪造像除了遵循

佛教經典的規定性外，似已受到《山海經》升仙思想的影響，借著刻劃的

方法技巧，已與兩漢、六朝我國傳統藝術中「飛仙」圖繪的樣式風格多所

接近。

次如樂山看經寺上方彌勒窟中的浮雕山羊，除了它的宗教寓意外，當與

作爲吉祥福祿靈徵之物的觀念有所淵源。而獅子洞南壁陰線刻的牡丹圖案

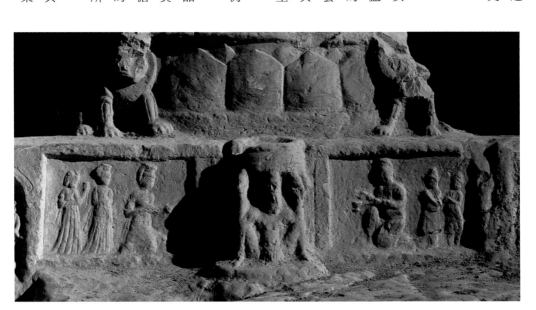

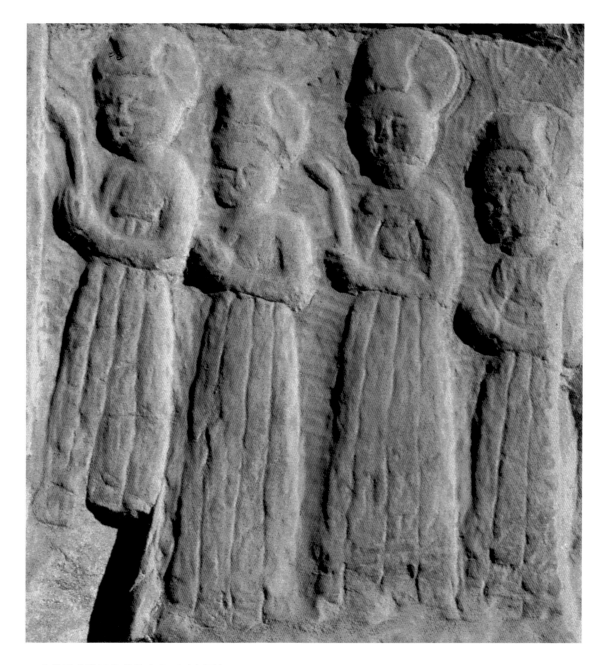

● 老龍洞北壁西段供養人行列（上圖）

造像年代約當高宗顯慶、麟德間。供養者錐髻雲鬟，袖裳狹窄，手擎蓮花，長裙曳地，其時妝情致顏備西域波斯女性之風光。有唐一代國人胡化風習之浸盛，龍門同期供養人雕刻直為精彩之實證。

● 老龍洞北壁中心大龕下端之供養人行列（右頁圖）

圖中左側女主人公窄袖襦衫，長裙裹足；右側男主人公長袍過膝，足履靿靴。其群像描摹最富生活情趣者，乃男方右起之第一人。按一般造像之常例，禮佛人行列位居最後者必為主人之僕婢，其形象規範絕多虔恭拘謹者。然此圖中男列最後之立者，雖亦合什作禮卻又扭首向背，流出一副心不在焉的顏色，這在號稱莊嚴肅穆的佛場生活中可謂具有諷刺意味的一幕。

及該窟南鄰法智菩薩像龕下的陰刻雲龍圖案，堪稱唐代龍門石窟裝飾藝術兩枝瑰麗玲瓏的奇葩。又淨土堂北崖一小型唐窟中，其菩薩造型中見有足履雲頭屣者，與一般菩薩造像相較，顯然帶有突出的民族化色彩。我們認為，這林林總總的造像實例，無疑來自我國民族傳統文化的現實生活和藝術園地。

【西域文明與中原文化的交流】

由於唐代中西交流發達，西域諸族曾經大量涉足兩京地區，這從近代長安、洛陽等地頻仍出土有關西域人士流寓中土的歷史文物中，可以略見大概。因此，有唐以來西域文明的若干因素，即已潛移默化地滲入中原文化的機體之中，這種文化領域內交織融蝕史實，必然影響到龍門造像的藝術面貌。而初、盛唐時期龍門洞窟中歷歷可見的冠卷檐虛帽、著束腰長袍、履深簡勒靴的男性供養人與首飾堆髻、著窄袖襦衫、齊胸帷裙曳地的女性供養人等，就是這一文化史實的表證。此類造像已在服飾制度中顯示出濃郁的西域文明的風俗習慣，但也只是大唐盛世融匯各民族文化元素的繁榮社會的部分寫真。由此我們正可看出，我國佛教石窟寺藝術與社會現實生活，確實有著形影相隨的密切關係。它亦恰從側面說明，中國石窟藝術民族化現象的出現，實乃源遠流長的傳統文化在當時生活中，占有主導地位，這一歷史現實在宗教藝術領域內的一種必然反映。所有這些，都為我們研究佛教文化，在我國封建社會中的歷史地位，提供了詳實有據的材料，讓我們在認識論的領域內受到十分有益的啟發。

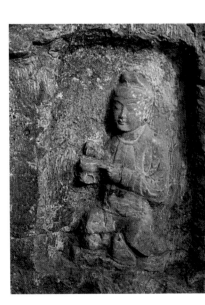

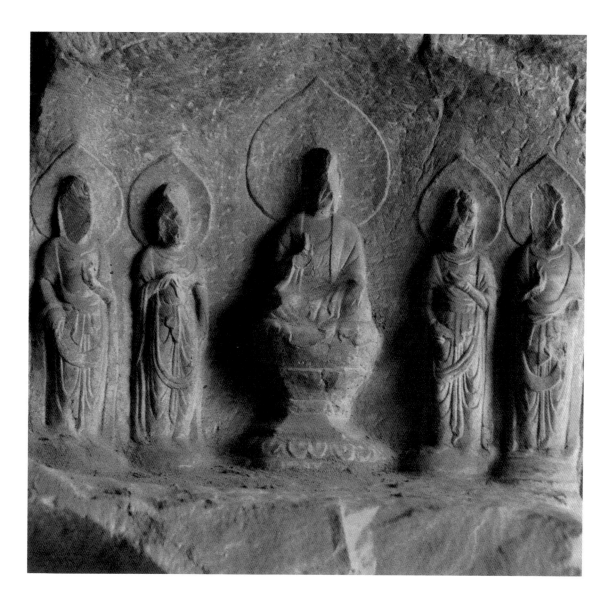

● 老龍洞北壁西段之一佛四菩薩造像龕（上圖）
初唐時鐫造，其主像組合中的四尊菩薩同處一龕，與古陽洞南壁北魏同類造像可屬龍門平常少見的實例。
● 敬善寺區楊妻韓氏像龕北壁供養人造像（右頁右圖）
龍朔元年所刊。此女仕幞頭蓄髮，眉目俊秀，胡裝而跪，手執薰爐，表達了初唐仕女向慕胡化、傾心佛法的風貌。
● 護法力士（右頁左圖）
此像刻於破窯上方一座小型唐窟的窟口。圖中力士昂首挺胸，動感強烈，頗具叱吒博擊之神態，是龍門唐代力士雕刻中至為精到者。

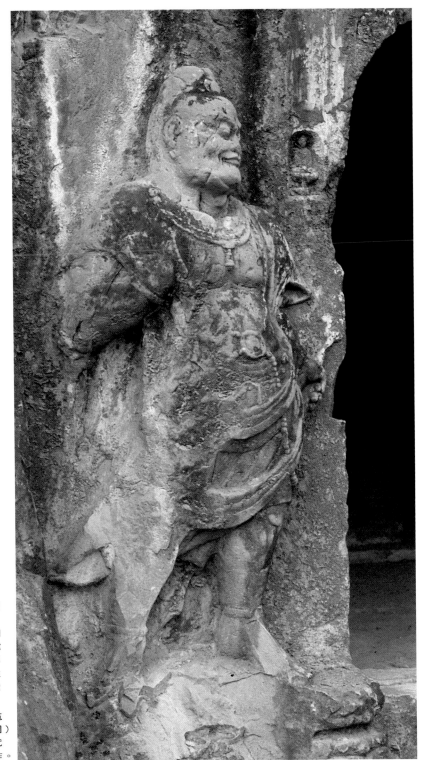

●龍門敬善寺區張安洞窟口
南側的力士（右圖）
戰裙飄舉，帔帛翻滾，面相
生動，氣質充沛，軀幹雄健
，威風凜凜，是龍門唐代早
期石窟造像中極其富於個性
的作品，說明龍門唐代造像
已進入成熟階段。

●龍門敬善寺區一初唐像龕
所刻之供養比丘尼（左頁圖）
刻工精麗生動，是龍門唐代
人物造型小品中的錘煉之作。

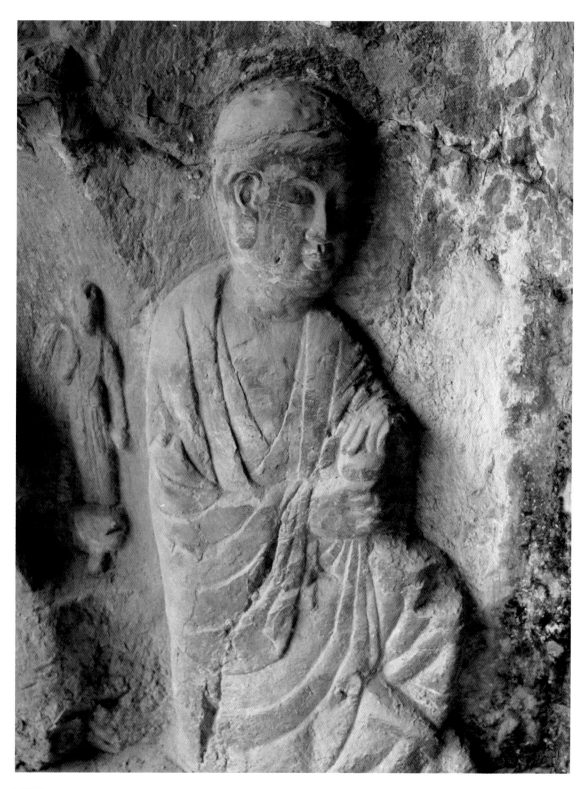

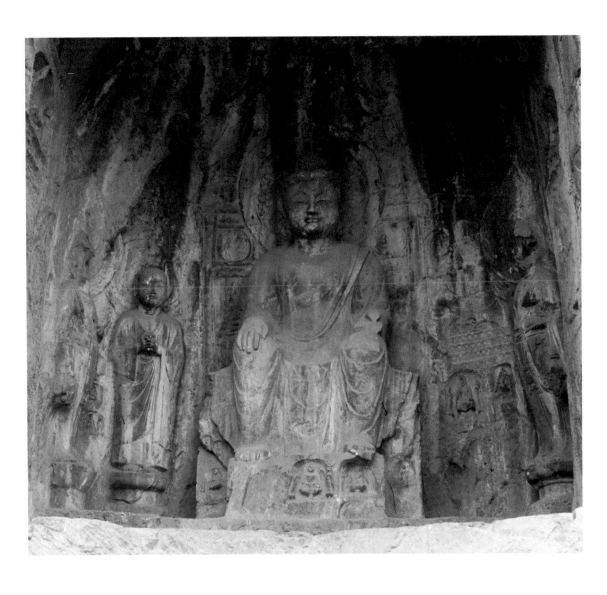

● 惠簡洞西壁（上圖）
該窟係咸亨四年西京法海寺僧惠簡為高宗、武后、太子、周王所鐫造。西壁本尊為持善跏趺坐姿的彌勒佛，此為龍門唐代大型善跏趺彌勒最早的實例，與武氏馭治後宮期間提倡彌勒信仰當有關聯。彌勒左側的脅侍弟子在唐代竣工不久即被鑿去，今造像壁面尚見唐人於此處補刊之列佛，這一宗教遺跡必當含有深層的政治原因。
● 惠簡洞本尊彌勒頭部正面近景（左頁圖）
圖中彌勒面頰圓潤，目光凝神，儀象雍容，氣質深況，反映古代雕刻家對崇拜對象藝術性的理想化認定。

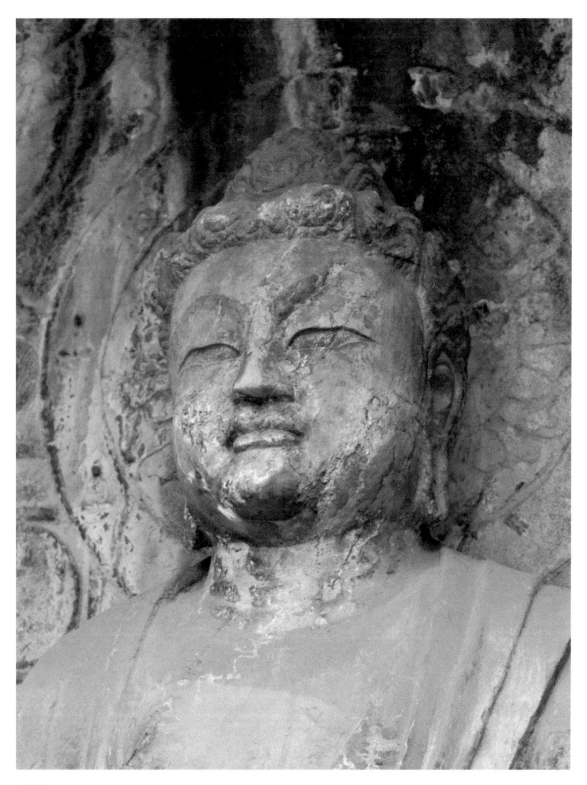

今天，通過對龍門石窟佛教造像遺存民族化特點的分析，將有助於我們認識中國佛教藝術民族化的總體進程，而佛教藝術沿著民族化方向的發展，正是這一外來宗教的本身日漸中國化的進程在藝術現實中的體現。因此，了解龍門石窟佛教造像遺跡沿著民族化方向嬗變的史跡，可爲我們進一步研究中國佛教的發展歷史，提供文化學方面的科學依據。高度民族化的龍門造像已能說明，漢唐以來的佛教之成爲具有典型東方色彩的中國佛教，其中一個重要原因，即與我國封建社會民族文化藝術的推動，有著至爲密切的關係。燦爛的中國古代傳統藝術曾爲佛教文化在我國的發展，提供了無比豐腴的民族文化的土壤；北魏以來，龍門石窟藝術在民族化道路上的長足發展，其根本原因，正是這一外來宗教不斷接受我國傳統文化深沉影響的結果。

以淵源深厚的兩京文化爲沃壤的龍門石窟藝術，展現出豐富多姿的民族化造像史跡，足以說明我國封建時代統治者，恰是通過這些被當代人們喜聞樂見的充分民族化了的宗教藝術，卓有成效地爲這一外來宗教在我國的孳乳發展，確定了暢達的途徑。

另一方面，我們也應該充分估計，具有跨民族性的宗教藝術，作爲一種社會意識形態，在其發展史中，每當遇到一種新的國度文化對其發生影響時，其本身必然產生相應的變革。因爲任何社會意識必然以其客觀物質條件爲轉移，而依據它不斷變化的客觀條件，對物質基礎作出相應的反映，進而形成自己與物質環境相適應的面貌。

當佛教藝術在印度誕生時，其造型模式即無一不打上印度現實社會人文生活的烙印，充滿了雅利安人的文化特徵。及至公元一世紀前後的犍陀羅

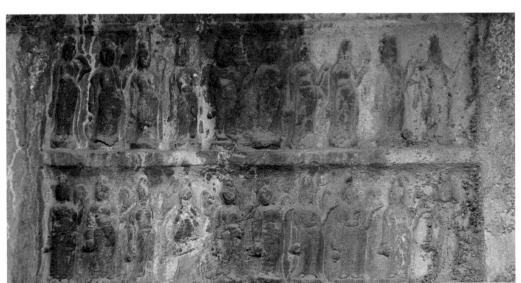

● 這一鋪造像位於北市絲行像龕龕額之南端，內刻兩軀動態嫵媚的觀世音菩薩。（上圖）

● 觀音菩薩列像龕（右頁圖）

位於龍門西山「北市絲行像龕」龕楣之上方，造像年代約在武后垂拱四年之前夕。壁上眾菩薩翩然有序，若陳雁析翮，施翠羽以閃爍；法相鋪排，比孫子撫軍，率嫵麗以動魂。如此眾多的女性化菩薩造像，魏唐以降，前所未有。

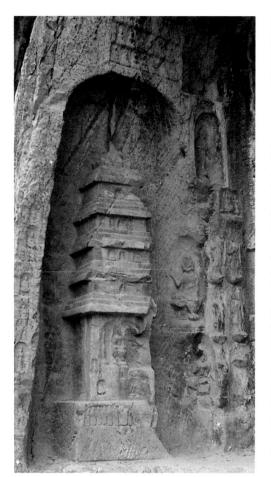

藝術時代，由於那裡曾經融匯了古代印度、波斯、希臘、羅馬諸地的文明，佛教藝術此時已出現了明顯的希臘化格調。出土文物中曾見有邊緣刻著希臘文「佛」字，而中間鑄有希臘式服飾的釋迦牟尼雕像的貨幣，當地並多有鼻梁隆起直達額部、絡腮鬍鬚、波狀髮髻的希臘化佛像出土。

自佛教傳入中國，其宗教藝術遂又沿著海、陸兩途流播於我國，此後佛教藝術即在中國傳統文化的影響下，日漸產生出代表中國色彩的民族化特點。凡此種種，均可說明作爲觀念形態的宗教藝術，必然因隨社會客觀條件的轉移，而產生嶄新的時代內容和風貌。所以，研究龍門石窟藝術民族化特點這一課題，對於認識藝術來源於社會現實生活這一藝術觀，仍將有著一哲學法則在文物史跡中的體現和反映。這正是意識依賴物質而存在這積極的意義，它可以爲我們繁榮和發展當代文化藝術提供有益的思想借鑒。

● 五級浮圖（上圖）
為龍門西山清明寺窟外南崖之佛塔，基座高敞，密檐疊出，佛龕莊嚴，金剎聳峙，信為常住之佳構，不虛信士之希冀。
● 蓮花洞南崖造像一區（左頁圖）
嫵媚委婉的女性化造型是這一組像龕中菩薩造像的共同特徵，它們透露了唐代藝術家對崇拜對象的審美期待和理想認定，表達了人們對人際社會的美好企盼和追求。

188

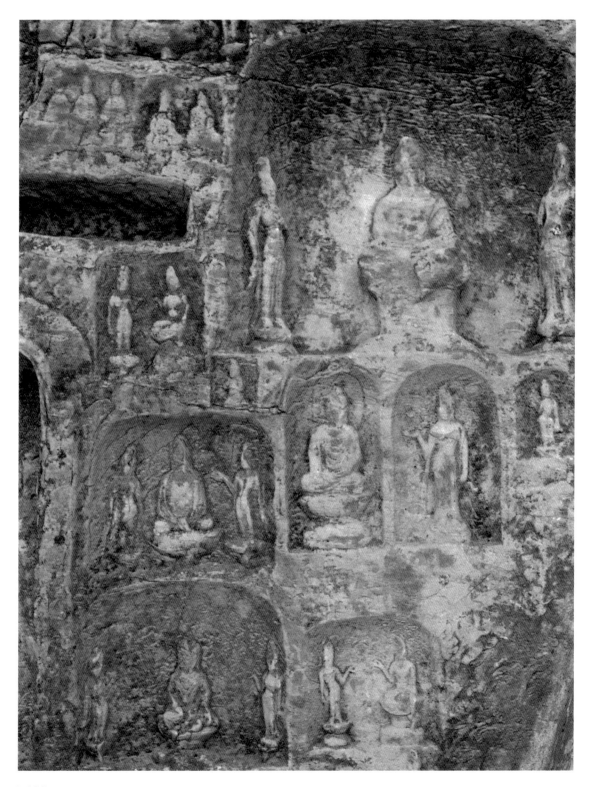

● 佛塔一龕（上圖）

位於龍門西山南段火燒洞南崖上方，係龍門造像位置最為高峻者。圖中浮圖六座，均為方形五檐樓閣式結構。雖落霞絕壁，凌空飛來，然美侖美奐，光相儼然，不營為龍門佛國熠熠生輝之景觀。

● 八作司洞南壁主像天王與足下之夜叉（左頁圖）

夜叉側身伏臥，奮力爭扎；天王則神情剛陽，動態英發。二者角逐挽曳，動感強烈，與同列主像菩薩之斯文恬靜形成鮮明的對比。

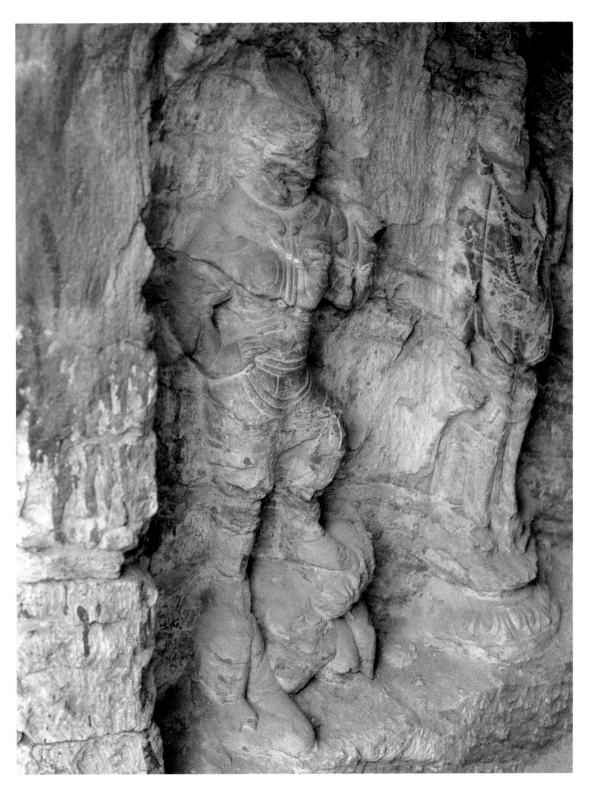

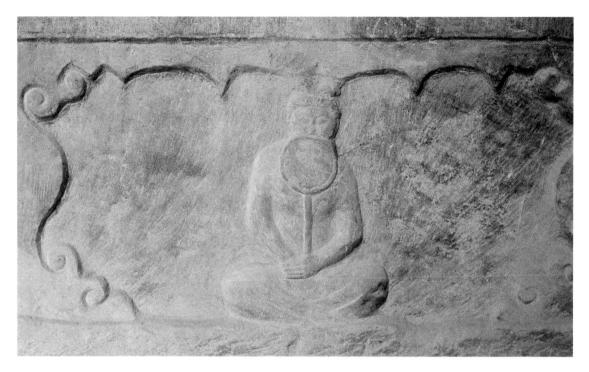

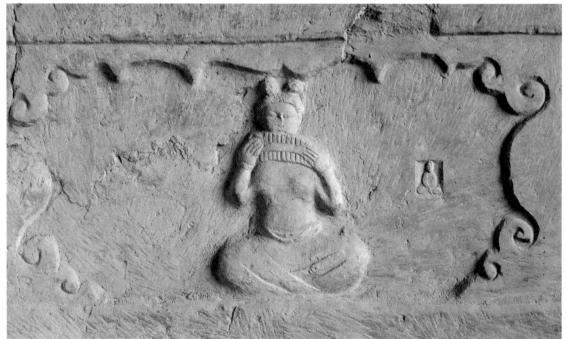

● 八作司洞西壁壁基北端之樂伎　所奏亦為西域東傳之胡樂。（上圖）
● 八作司洞北壁壁基西端之樂伎（下圖）
伎者所吹之排簫，上古時代稱之為「簫」，中國自商周以還即見盛行。

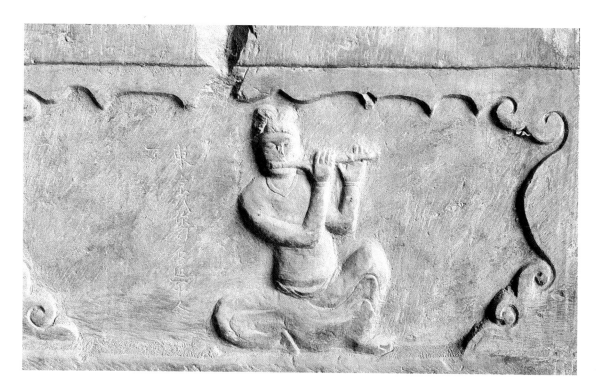

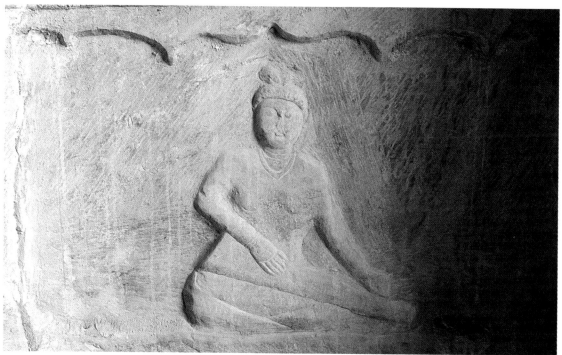

● 八作司洞北壁壁基中段之笛伎　（上圖）

● 八作司洞北壁壁基東端之琴伎　（下圖）

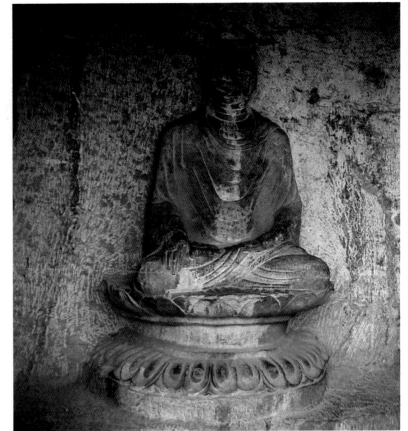

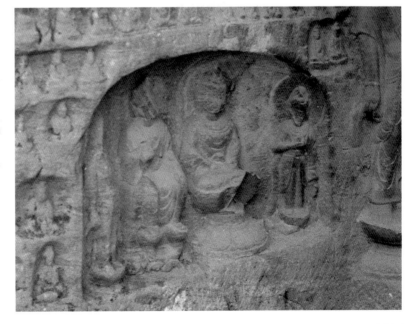

● 八作司洞南鄰唐窟西壁本尊
之阿彌陀佛（右頁上圖）
圖中佛陀結跏趺坐，姿勢雋美
，衣飾洗練，神態磊落。這一
鋪造像作工技藝最為精緻雋永
者，是佛座束腰兩端的蓮花花
瓣雕刻。

● 惠簡洞下方雙佛並坐像龕
（右頁下圖）
唐代高宗晚期的佛教造像中，
有種善跏式坐佛與結跏式坐佛
並列一堂的例像。這種「雙佛
並列」的造像，據學者考證即
為李唐朝廷詔敕在全國推行「
二聖信仰」的產物，遠在西域
碎葉古城遺址中亦有發現，可
見唐廷政令恢恢施及於邊服。
這類造像在龍門同期像龕中見
有六處，可想當年洛陽此信仰
之熾盛。

● 惠簡洞南壁東端彌勒佛像龕
（左頁圖）
為文明元年雍州明堂縣人趙奴
子所造，龕內刻一善跏彌勒坐
像及兩身立姿之菩薩。由此造
像題材之選定，可見武氏享國
期間東西兩京彌勒信仰之高漲
。該龕如從透視角度作一側面
之觀察，龕內造像個體富於風
姿神韻的情態顯得尤其突出。
唐人造型手法之清峻與洗練，
此為明顯一例。

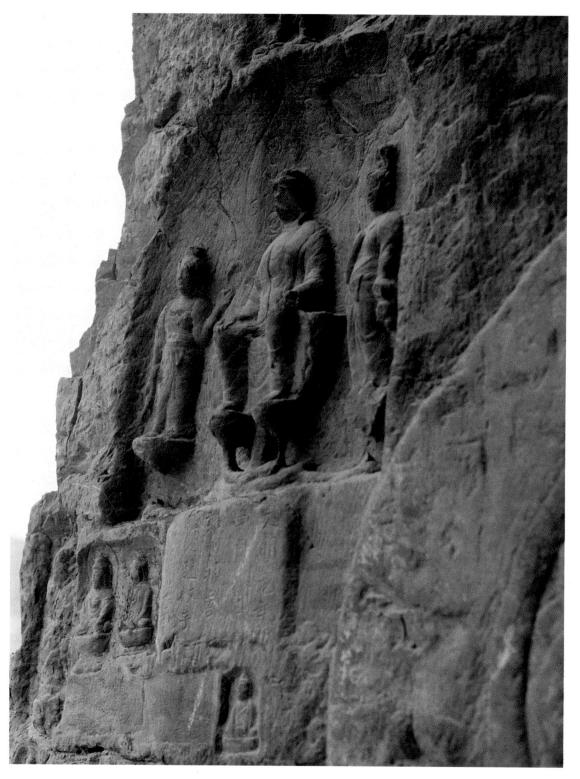

● 此為八作司洞下方一座盛唐洞窟本尊背光外圍的裝飾浮雕。圖中有象首異獸出沒於密林巨樹之間，整個畫面充斥著一派熱帶雨林的氣象。從裝飾雕刻與該窟本尊的空間關係來看，這一圖畫的題材意境似乎表現的正是悉達多太子山林修道的情節。（右頁上圖）

● 翼人往生圖（右頁下圖）
淨土堂以窟額間刊有「北市綵帛行淨土堂」而得名。其竣工年代為武周延載元年，係洛陽北市絲綢貿易行會組織淨土信仰的功德遺存。此為淨土堂前庭北壁「九品往生圖」中的羽人形象，係依據《觀無量壽經》而刊刻的連環故事浮雕。

● 觀音菩薩一龕（左頁圖）
位於龍門淨土堂前庭南壁之東端，龕內刻一動態嫵媚、衣飾華麗的觀世音菩薩。該龕藝術造型最有創意特色者，為菩薩身後以卷草紋樣連綴排列的由十七尊坐佛組成的背光雕刻。這一佛龕裝飾雕刻構圖繁密，刀法謹嚴，將原已身光楚楚的觀世音菩薩烘托得意境深邃。這在龍門以簡練質樸為基本特徵的唐代「疏體」造像系統中，屬一例孤標難得的「密體」珍品。

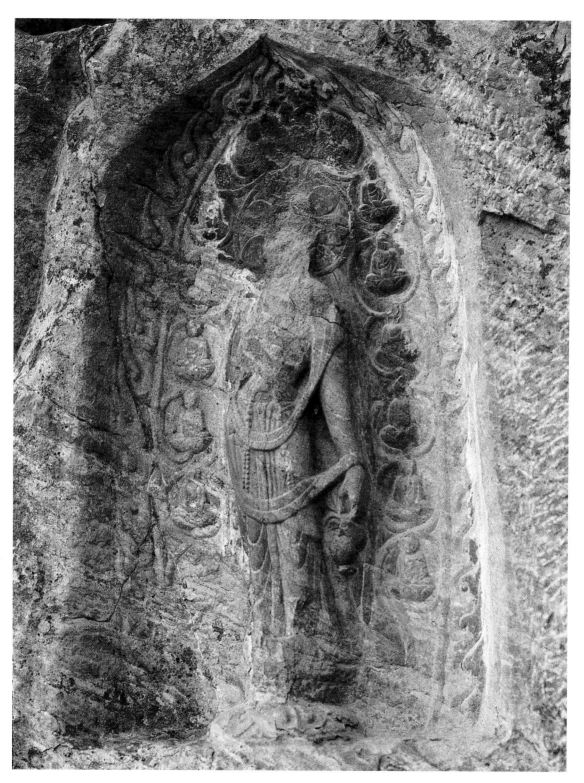

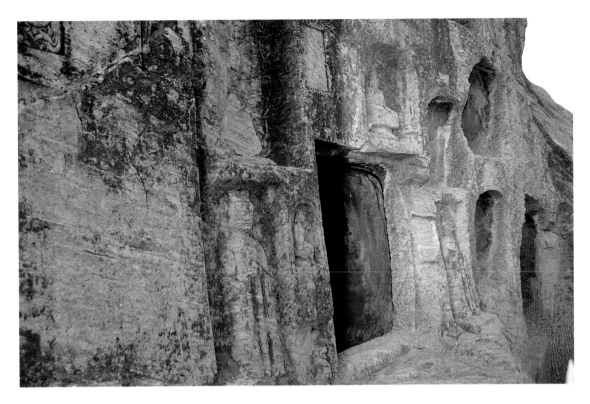

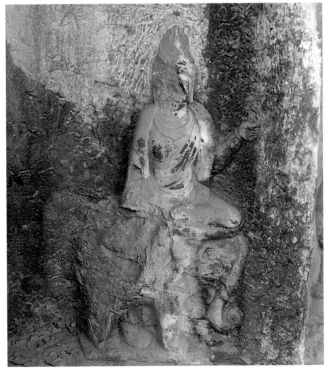

● 瘞窟為殯葬佛教信徒遺體的洞窟，在我國首見於麥積山埋葬西魏文帝乙弗皇后43號崖閣。龍門石窟瘞窟文化濫觴於唐初，至今已調查落實者共有39處。此為龍門西山淨土堂北崖所開鑿的張氏瘞窟，其窟口雕有按劍門吏和獅子，窟額刊有張氏瘞葬之題銘。（右頁上圖）

● 騎象普賢菩薩（右頁下圖）
位於淨土堂前庭南壁，造像年代約在武周王朝晚期。

● 龍華寺北壁伎樂之一（左頁上圖）
手中所擅當為阮咸。

● 龍華寺北壁伎樂之二（左頁下圖）
手中所執當為擊琴。

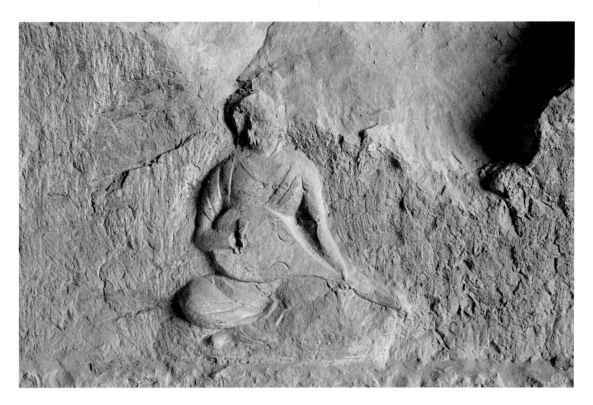

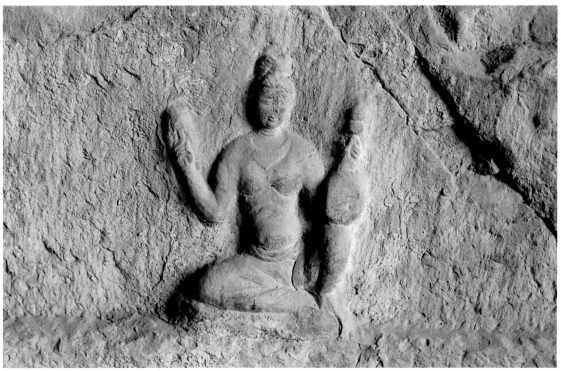

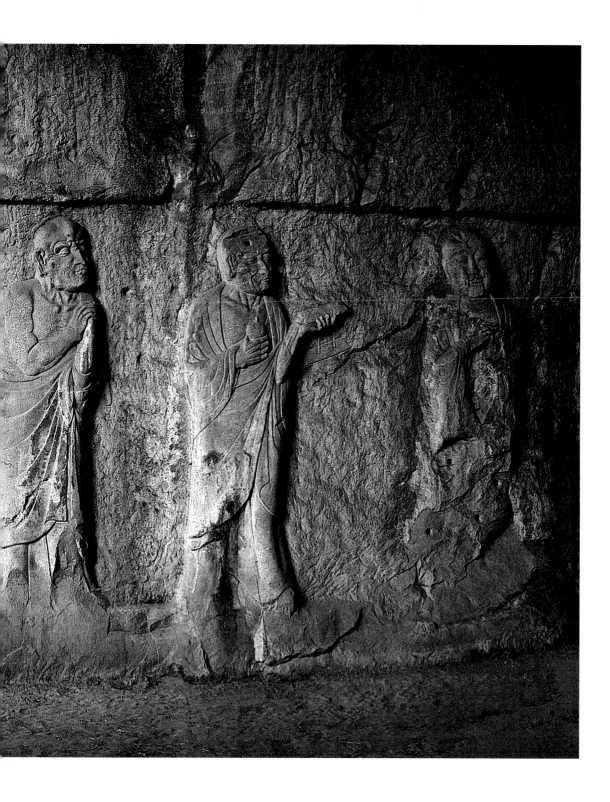

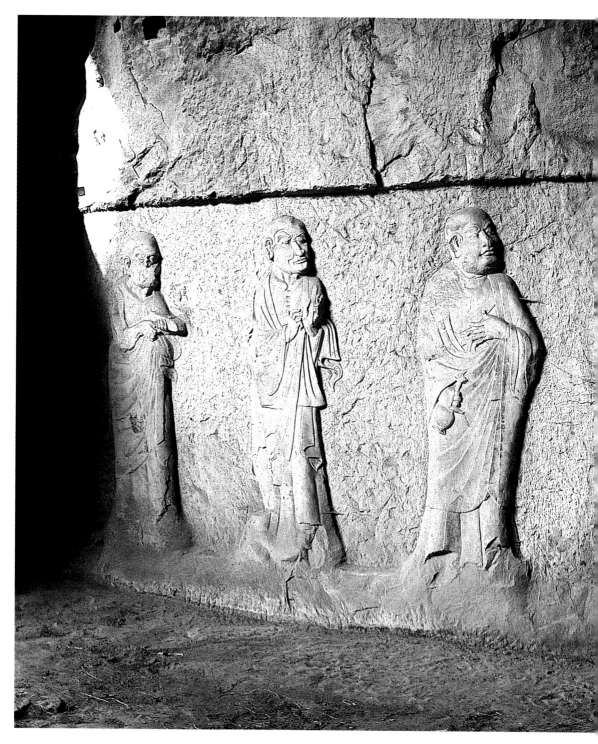

看經寺洞北壁腰壁羅漢列像　看經寺洞三壁的二十九軀羅漢像，據傳乃禪宗弟子根據《歷代法寶記》所雕造；羅漢姿態各異，形象生動，面部表情與衣紋刻畫絲絲入微，準確地把握了付法羅漢苦修悟道的神韻。

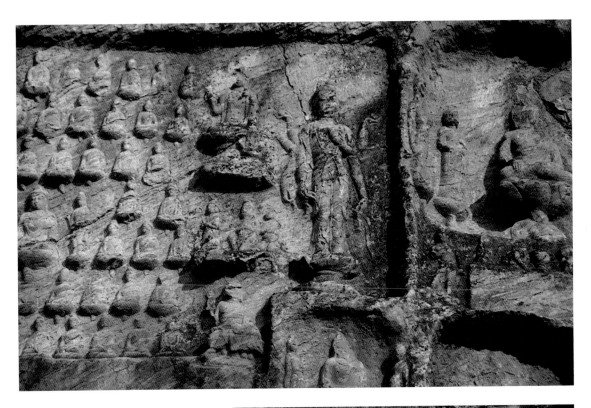

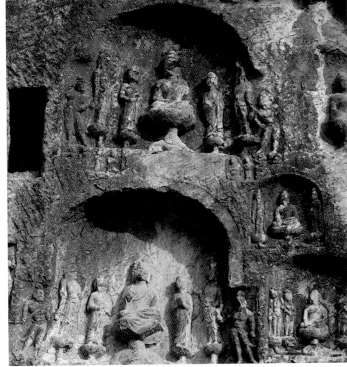

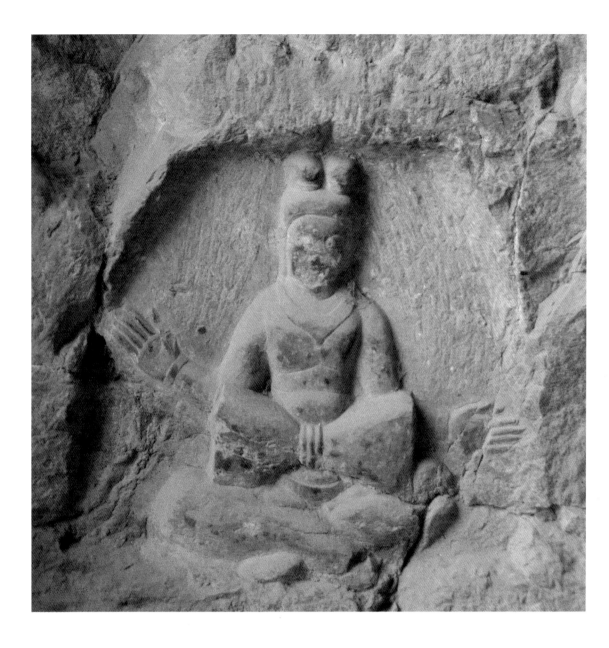

● 極南洞伎樂天人　膝上樂器名腰鼓。（上圖）

● 八臂觀音（右頁上圖）

位於龍門東山擂鼓台北洞窟額之上方，雕造年代約在武周王朝之中期，其造像題材當來源於佛教密宗早期傳入洛陽的經典。另在八臂觀音的右側同時刻有一身舒坐姿態的地藏菩薩和七列結跏趺坐姿的千佛，可見唐人佛教意識乃兼容各宗，信受非一。

● 擂鼓台北洞窟楣北側兩鋪武周晚期造像龕（右頁下圖）

下龕竣工於大足元年，係佛弟子閻門冬為聖神皇帝武則天及太子、諸王等所造之菩提像功德。上龕竣工於長安元年，係佛弟子張阿雙為聖神皇帝、太子、諸王等所造之藥師像功德。這組造像是武則天享國期間下層社會為武周政權，唱念國祚而發起的宗教事業，是我們通過美術遺存研究中國政教史跡的絕好材料，也是中國佛教美術全盛期遺留至今的一組傑作。

【附圖—海外收藏的龍門佛雕】

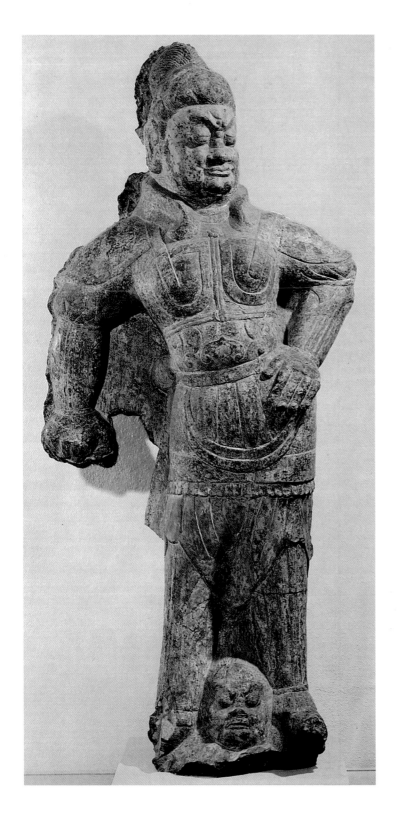

● 天王像　傳龍門石窟
石灰岩　高 170cm　唐
（670 年左右）　美國波
士頓美術館（右圖）
● 佛頭　傳龍門石窟　石
灰岩　高 50.8cm　北
齊－唐初　美國費城賓
州大學美術館（左頁圖）

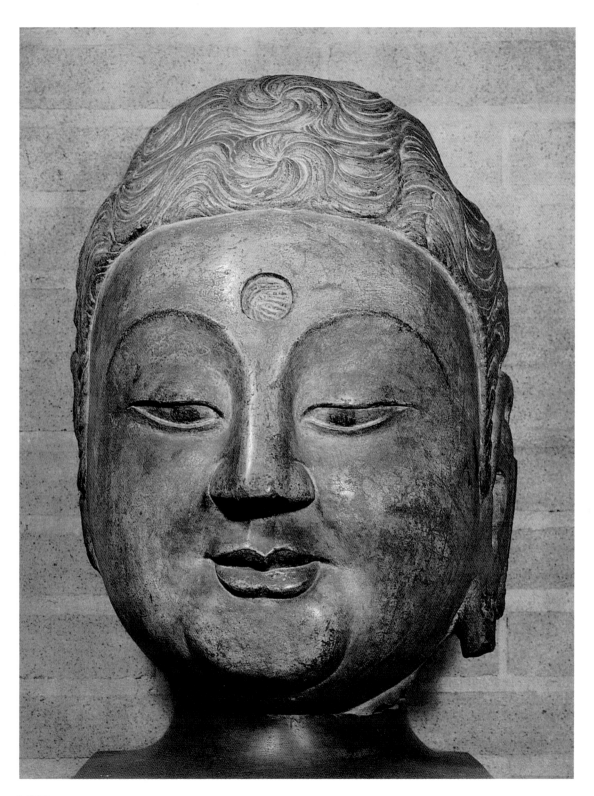

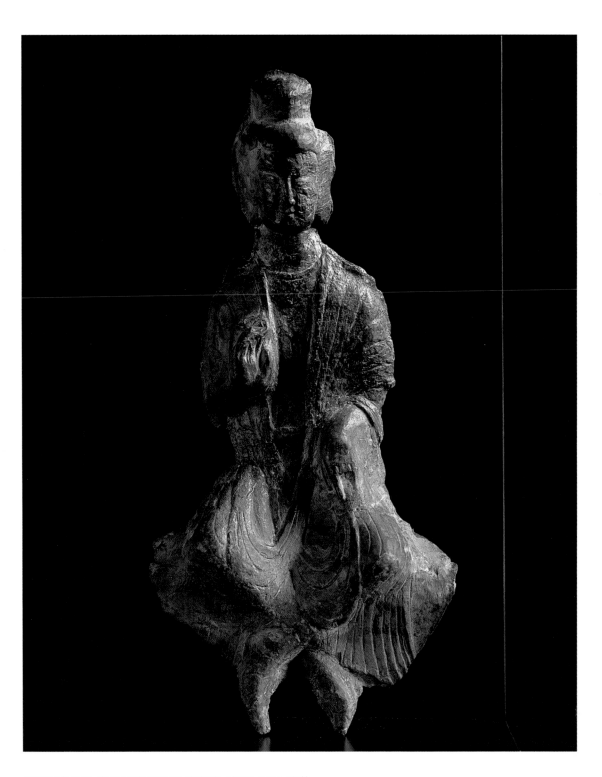

交腳彌勒坐像　龍門石窟古陽洞　石灰岩　高 24.5cm　北魏

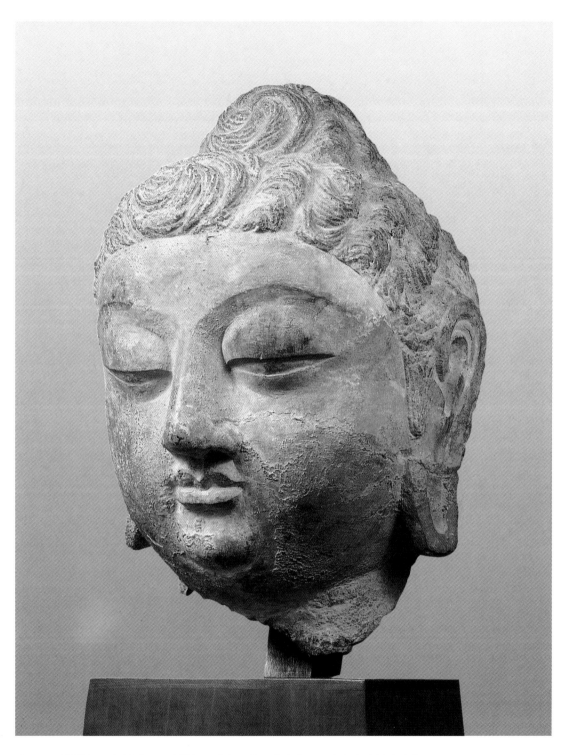

佛頭　石雕彩色　高44.3cm　8世紀　唐代　龍門奉先寺洞　大阪市立美術館藏

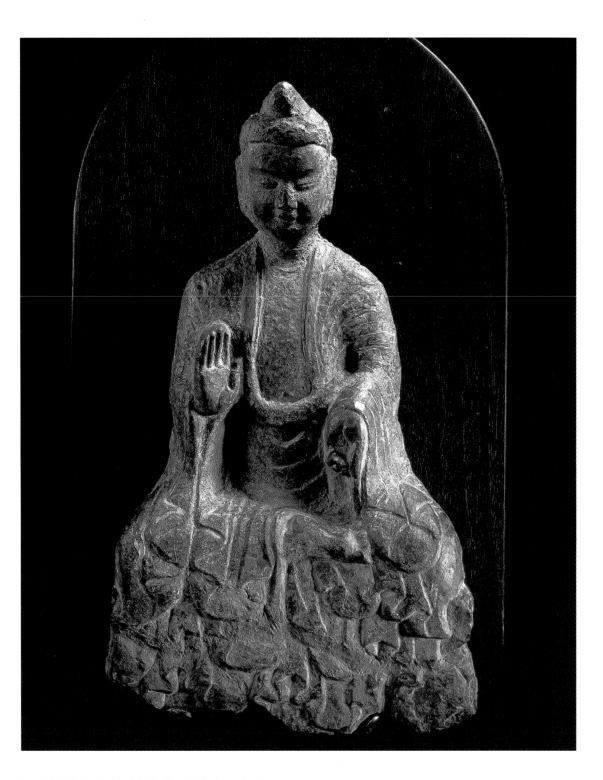

釋迦牟尼佛 龍門石窟 石灰岩 高 29.4cm 北魏

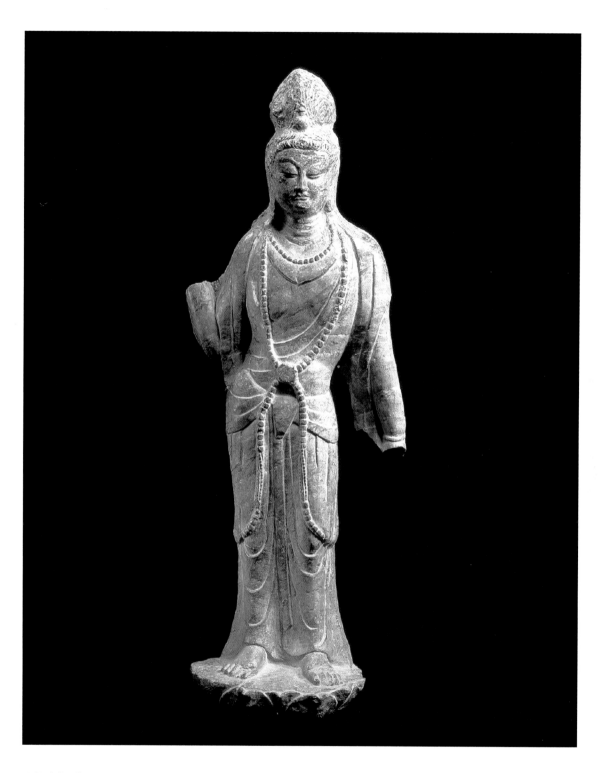

菩薩立像 龍門石窟 石灰岩 高71cm 唐

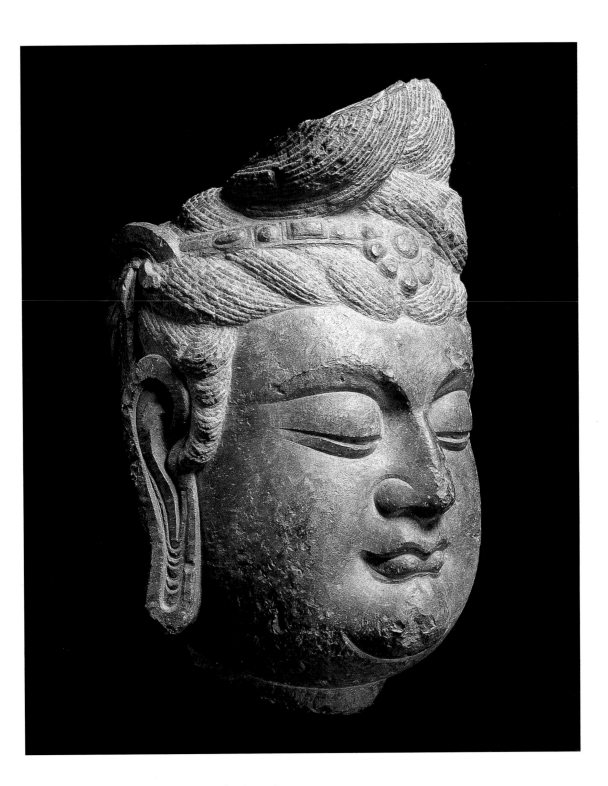

菩薩頭像 龍門石窟 石灰岩 高 33cm 寬 20cm 唐

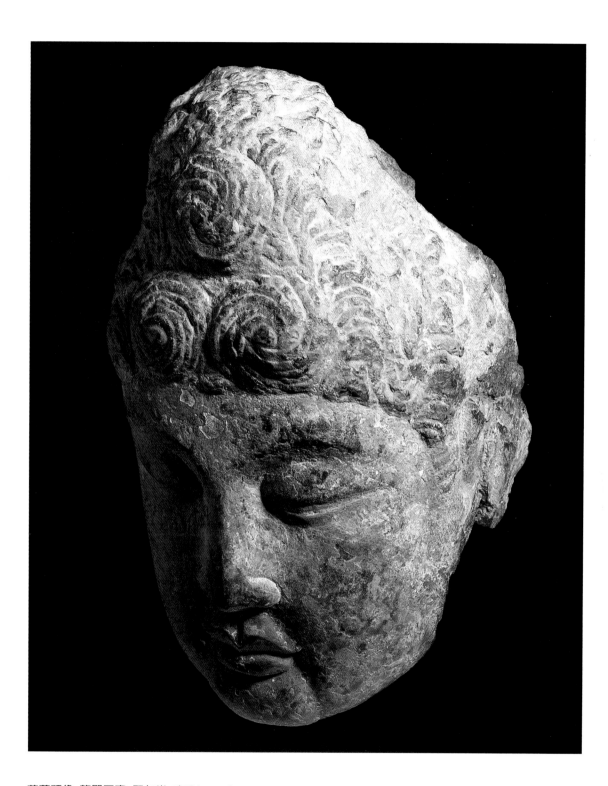

菩薩頭像　龍門石窟　石灰岩　高 21cm　唐

【圖版索引】

作者簡介
張乃翥

河南省洛陽市人，1946 年生。

1981 年畢業於洛陽大學，中國考古學會、中國敦煌吐魯番學會、中國海外交通史學會、中國魏晉南北朝史學會、中國唐史學會會員。

七十年代末至今從事龍門石窟佛教文化藝術的研究，現任龍門石窟研究所副所長。

歷年來在海內外學術刊物上發表論文四十餘篇。

1993 年，由其參與編撰的大型考史文獻《洛陽出土歷代墓誌輯編》由中國社會科學出版社出版發行。

國家圖書館出版品預行編目資料

龍門佛教造像／張乃翥編著　初版，　台北市

；藝術家，　1998〔民87〕

面：公分─（佛教美術全集：6）

ISBN 957-8273-00-2　　（精裝）

1.考古學 2.佛教藝術 3.佛像

797.88　　　　　　　　　　　　87007849

佛教美術全集〈陸〉

龍門佛教造像

張乃翥◎著

發行人　何政廣

主　編　王庭玫

編　輯　魏伶容

版　型　王庭玫

美　編　張嘉慧

攝　影　張乃翥・董力男

出版者　藝術家出版社

　　　　台北市重慶南路一段 147 號 6 樓

　　　　TEL：（02）23719692~3

　　　　FAX：（02）23317096

　　　　郵政劃撥：0104479-8 號帳戶

總　經　銷　時報文化出版企業股份有限公司

　　　　　　桃園縣龜山鄉萬壽路二段351號

　　　　　　TEL：（02）2306-6842

製　版　新象牛彩色製版有限公司

印　刷　欣佑彩色印刷有限公司

初版　1998 年 7 月・87 年 7 月

定　價　台幣 600 元

ISBN　957-8273-00-2

法律顧問　蕭雄淋

行政院新聞局出版事業登記證局版台業字第 1749 號